完全入門 24 課

COMPLETE LEARN TO PLAY DRUM SETS RMANUAL

爵士鼓
完全入門24課

U0037942

Drum
Sets

由淺入深、循序漸進的學習

從認識爵士鼓到打擊爵士鼓

想成為 **Rocker** 很簡單

立即觀看！

方翊瑋 編著

內含影音教學 QR Code

麥書文化

作者簡介-方翊瑋

　　自小學習音樂，練習吉他與爵士鼓，高中畢業後，即參與台灣國內許許多多的音樂演藝工作，並參加過全國性比賽，1998年即獲亞洲區熱門音樂大賽全國最佳鼓手，創作曲〈自由〉並獲當時比賽之亞軍，畢業於東京在台北傳播藝術學院，學習吉他編曲與音樂製作，參與製作第一張專輯《發現》，開始了音樂製作的志向，期間也參與各音樂會演奏會及組團至各知名之餐廳、飯店和PUB演出。

　　於1998年赴美國之洛杉磯音樂學院深造，在美期間主修打擊樂器，並深入研究爵士音樂，2000年學成歸國後，投身音樂教育界為台灣的音樂教育奉獻，除了任教於多所高中音樂班外，也於各大音樂教室舉辦不定期之講座與授課，還有參與爵士音樂季、舞台劇及大大小小各類型態的演出，擔任製作舞台劇專輯，並時常與許多藝人歌手合作演出，以及在各藝術表演場地巡演，至今曾與王宏恩獵狗樂團、約書亞樂團、天使心管弦樂團等等知名樂團合作巡演並發行三次方樂團及空弦爵士樂團專輯。

自序

DRUM SETS

　　現代人工作忙碌，並不是每個人都有很多時間學習樂器，又有多少人能在小時候就受到父母親或上一代的栽培在成長的人生道路上，可以不斷學習音樂，等到長大時想學卻感嘆時光已逝，其實音樂是一直存在於每個人心中的，每個人心中多多少少都存在著以音樂或透過樂器來表達自己情緒的一種慾望。以自已在學校和社會環境中從事教學樂器多年的經驗，常遇到學生們學習的過程中所遇到的問題是「我小時候很想學可是環境不允許，我現在學會不會太老，來不及呢?」、「我平常很忙沒有太多時間學習樂器，但又想學爵士鼓，會不會要花很多時間練習呀?」、「我手腳很笨拙，是不是不適合學習爵士鼓呀?」、「我經濟能力不允許我花很多鐘點費請老師『慢慢教』我」等等相關的問題，本書的生成就是了解許多人這方面學習的需求，針對那些想學習爵士鼓，但又苦無固定時間可以學習，並想以最經濟的方式來完成演奏爵士鼓夢想的人。

　　這是一本爵士鼓的實用教材，本書內容淺顯易懂，你只要自行安排二十四個小時的時間並可視您練習時間與狀況，適當的調整進度，一個星期一次一個小時或二個星期一次一個小時，更可以一個月一次一個小時的課程慢慢練習，跟著本書的步驟安排，一步一步學習並享受打擊的樂趣，您只要花二十四個小時的時間，必能將您演奏的基礎實力提昇到專業的領域，相信您在學習的過程中，一定有很好玩的成就感，學習完畢後，在爵士鼓演奏上，更可達到超乎您想像的收獲。

<div align="right">

方翊瑋

</div>

本書使用說明

教學影片

　　本公司鑒於數位學習的靈活使用趨勢，取消隨書附加之影音學習光碟，改以QR Code 連結影音分享平台（麥書文化官方YouTube）。

　　學習者可以利用行動裝置掃描「課程首頁左上方的QRCode」，即可立即觀看該課的教學影片及示範。也可以掃描下方QR Code 或輸入短網址，連結至教學影片之播放清單。

https://bit.ly/32gXWIP
教學影片播放清單

範例音檔

　　每一課都有精心編寫的範例樂句，讓讀者可以循序漸進學習並多加練習。請對照每一範例前的曲序 ，並跟著視譜打擊，這樣更有助於您的學習。

　　完整音檔（MP3）請至「麥書文化官網－好康下載」處下載，共有5 個壓縮檔。（需先加入麥書文化官網會員）

https://bit.ly/33tiOwP
範例音檔下載

爵士鼓完全入門24課 - 範例音檔1	爵士鼓完全入門24
Track01~Track25	Track26~Track40
上傳日期: 2018-01-04	上傳日期: 2018-01-04
檔案大小: 14.40 MB	檔案大小: 17.27 MB
下載次數: 1	

目錄

學習前的準備

DRUM SETS

認識爵士鼓

　　爵士鼓為一綜合式打擊樂器，分成鼓組及硬體設備，基本鼓組是由五個鼓組合而成，其中包含一個大鼓、小鼓（又稱響鼓），高音Tom、中音Tom及落地中鼓。硬體設備則包含鈸、鈸架、大鼓踏板及鼓組的支架等。

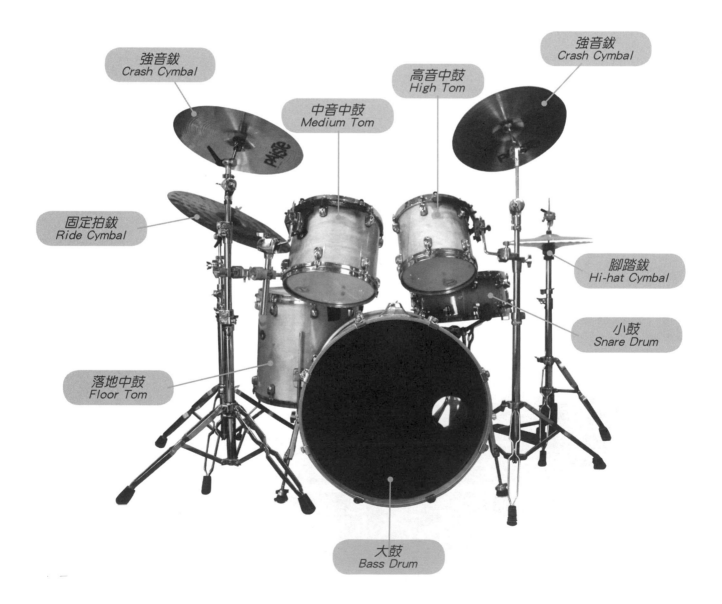

強音鈸
Crash Cymbal

中音中鼓
Medium Tom

高音中鼓
High Tom

強音鈸
Crash Cymbal

固定拍鈸
Ride Cymbal

腳踏鈸
Hi-hat Cymbal

小鼓
Snare Drum

落地中鼓
Floor Tom

大鼓
Bass Drum

爵士鼓各器材介紹

大鼓（Bass Drum）

在爵士鼓中為體積最大的的鼓，大鼓的直徑約有18吋至24吋，深度12吋至18吋。鼓面有前後二面，早期用動物皮革製作，目前市面上看到的大多改用塑膠纖維鼓面，大鼓是用踏板並鼓槌踩擊鼓面發聲，不使用鼓棒打擊，所以每次打擊都會是同一個擊點，只要適當控制力度與技巧，就會有穩定且有力量的聲音。

小鼓（Snare Drum）

小鼓是由鼓面、鼓身和響線組成的。鼓面目前多為塑膠纖維，鼓身可有各類材質，大多使用木材如楓木、核桃木等，也有金屬製的，製作方式是以一層層的木料推黏固定成一圓桶狀，小鼓和其它鼓最大不同是它有響線，所以小鼓也稱為響鼓。小鼓不是體積最小的鼓，而是有響線共鳴聲的響鼓。

中鼓（Tom-Tom）

中鼓是由鼓身及鼓面所組成，少了小鼓有的響線，體積小於大鼓。中鼓因體積的不同，所共鳴出的音高也會不同，就會有高音中鼓、中音中鼓的分別。而略小於大鼓體積的中鼓，目前設計大多以三支撐架站立於地面，所以會將此類的鼓稱為落地中鼓。

銅鈸（Cymbal）

　　銅拔是一種常見的打擊樂器，爵士鼓一般會有至少一個強音鈸（Crash）、固定拍鈸（Ride）、及一對腳踏鈸（Hi-hat）。以下是銅鈸的類型介紹：

1.Crash系列

尺寸約介於14吋～19吋，可以創造出瞬間的力度，配合著大鼓共同擊點的音，可讓聽眾有突如其來的聲音衝擊感，也可以碎擊手法或點擊的技巧創造出許多聲音效果。

2.Ride系列

約為20吋以上，功能大部份為算拍，將打擊的高音留在舞台上，聽眾不會有聲衝進耳朵的感覺，在舞台下聽到叮叮叮的聲音就好像停留在舞台上，所以常用來做為算一點一點音符的拍子，或是作些聲音效果。

3.Splash系列

類似Crash的聲音，尺寸約12吋以下，聲音衝擊距離較近，擊出聲音的刺激感也沒有Crash強烈，可配合Crash使用，創造出聲音射出去的空間感。有些Splash的聲音很甜，是Crash所表現不出來的。

4.China系列

約為18吋以上，類似中國鑼混合著Crash的聲音，音色較為特殊，使用機會較少，配合著大鼓共同擊點的音，可創造出強而有力的力度音壓，所以常為搖滾樂及重金屬音樂使用。

5.Hi-hat系列

約為13吋～15吋，由上和下二片同尺寸與規格的鈸所組成，是功能性最強且最常使用的鈸，所以在鈸的家族中，Hi-hat是最重要的成員之一。假設在整組套鼓樂器中，只能選擇一個類型的鈸來演奏，筆者一定會選擇Hi-hat，因為它具有以上所有鈸的功能性，與踏板的搭配使用，創造出所有感覺，是創造律動的重要工具之一，也是可以控制延長音的重要方式之一，所以好好練習Hi-hat的練習及打擊法可以幫助你創造出更多的可能。

鼓譜（標記位置）

　　一般在絃樂器（如鋼琴、小提琴、吉他等等）的五線譜中，音符位置是表示不同的音高，而在爵士鼓的樂譜中則是表示一種樂器的音色，即為爵士鼓不同位置的音色在五線譜上的標示位置皆不同。舉例來說，下圖若為絃樂器即是彈奏Fa的位置；若為打擊樂器即是打擊大鼓的位置，不管節拍如何變化，只要音符標記在此位置就是踩擊大鼓，不會打擊別的位置。

　　一般來說東方和西方的譜會略有不同，有些西方的爵士鼓譜，如下圖是表示落地中鼓，會有所不同是因為五個鼓的組合與七個鼓的組合而有所不同，七個鼓所需要的記譜位置更多，所以上下都會增加記號。本書記譜以五鼓組為主。

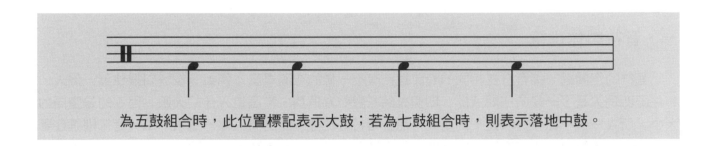

為五鼓組合時，此位置標記表示大鼓；若為七鼓組合時，則表示落地中鼓。

各鼓的標記位置

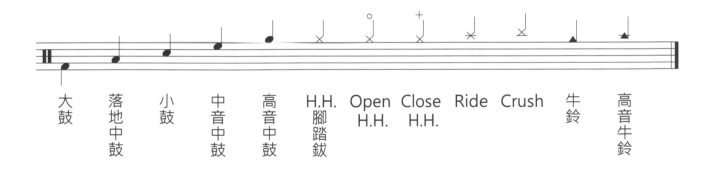

大鼓　落地中鼓　小鼓　中音中鼓　高音中鼓　H.H.腳踏鈸　Open H.H.　Close H.H.　Ride　Crush　牛鈴　高音牛鈴

　　以上譜示的音符均為四分音符，但也有可能出現其它種類的音符，只要在五線譜上的位置一樣，都表示相同的音色樂器。

【註】
五線譜的線間寬度有限，所以會有鼓寫成 ♩，鈸寫成 ✕ 或 ◇ 的情形，而用鼓棒打擊以「音符符桿朝上」表示，用踏板踩擊則是以「音符符桿朝下」表示。

基本樂理（音符種類、拍長、拍號）

　　我們都和道音樂是由旋律（曲調）、和聲、與節奏三大要素所組成，在爵士鼓這樣樂器當中，除了負責發聲之外，最重要的是節奏部份，和樂團合奏中，常常少不了爵士鼓負責節奏的部份，但「節奏」這東西不是只有爵士鼓才有，每樣樂器都有節奏的元素和演奏的技巧等，只是在爵士鼓當中少了音樂當中的旋律和和聲，所以節奏部份就更顯重要。

　　所謂節奏是由音的長短與強弱所組成，也可以說呼吸的律動、脈博的跳動都是一種節奏的表現方式。在學習爵士鼓的過程中，雖然我們的樂器特性較少有曲調與和聲的表現，但不代表我們就不用學習曲調與和聲，因為最終你是要演奏音樂的，所以音樂的三要素缺一不可。

一、音符與休止符

　　音符的空間感，指音符在相同的時間裡，有不一樣的空間表現。例如一個房間裡住著一個人，和住著四個人是不一樣的空間感的，四個人的感覺較為擁擠。變因是入住的人數，固定的是空間的大小，所以一個小節就好像是一間房間，而全音符好比是一間房間入住一個人；二分音符則是住著二個人，一人享有一半的空間；四分音符就是四個人平均分享房間，即為將一個小節分成四等份，以此類推。

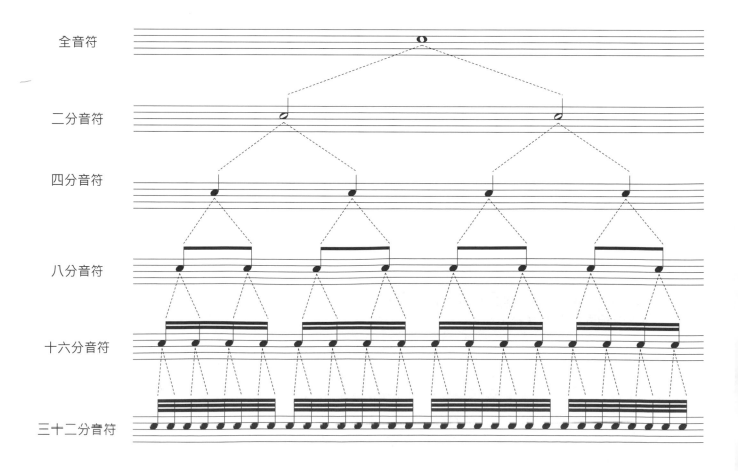

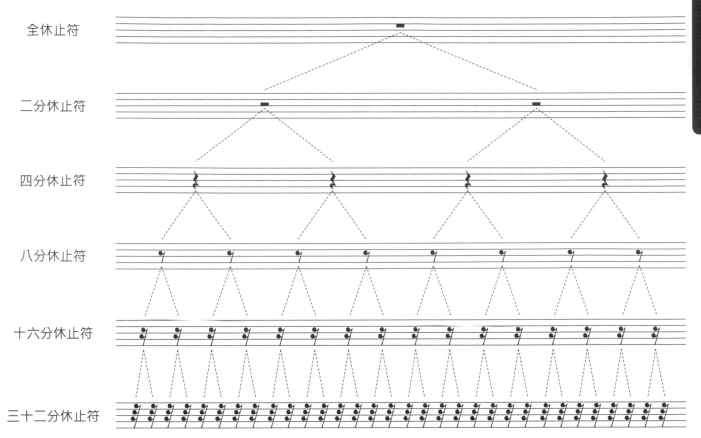

| 全休止符 |
| 二分休止符 |
| 四分休止符 |
| 八分休止符 |
| 十六分休止符 |
| 三十二分休止符 |

二、附點音符

附點音符的拍長算法很簡單，就是「音符加上音符本身的一半」。

二分附點音符

算拍方式：以4/4拍號為例，音符本身為二拍，再加上本身的一半，即是「2+1」拍，所以二分附點音符為三拍。

四分附點音符

算拍方式：以4/4拍號為例，音符本身為一拍，再加上本身的一半即是「1+0.5」拍，所以四分附點音符為一拍半。

八分附點音符

算拍方式：以4/4拍號為例，音符本身為半拍，再加上本身的一半即為「0.5+0.25」拍，所以四分附點音符為3/4拍。

三、拍號

拍號是用分數的形式來標記的，比如2/4、3/4及6/8，分母表示用幾分音符來當一拍，分子表示每一小節裡有幾拍。如2/4拍就是以四分音符為一拍，每一小節有2拍；6/8就是以八分音符為一拍，每小節有六拍，依此類推。

音符是要記起來的，但只記得它的長相是沒用的，重要的是了解音符的功能是為了記上拍子的變化，所以要了解何種音符所代表的拍子才是重要的事，而因拍號的不同，同樣的音符也會有不同長短的拍子，如下所示，四分音符在4/8、4/4、4/2中的拍子均不一樣。

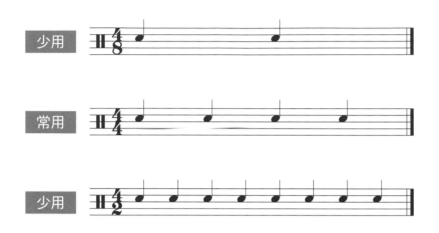

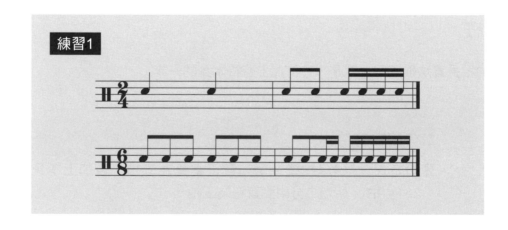

四、強弱記號

強弱記號是用來表示音符在演奏時的強弱程度。

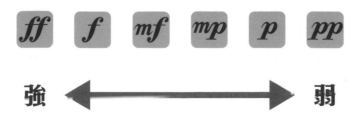

五、反覆記號

符號	說明
Da capo (D.C.)	為反始記號，反覆重頭開始。
D.S.	為連續記號，回頭找一個Segno記號（𝄋），依規則演奏到To Coda，往後尋找Coda記號（⊕），演奏到結束。
‖: :‖	五線譜上冒號就表示演奏到後面的冒號要反覆到前面的冒號。
1.　　　2.	一房（ 1. ）通常和反覆記號搭配使用，反覆後重新到一房時須跳到二房（ 2. ）繼續演奏。

以下為圖示說明：

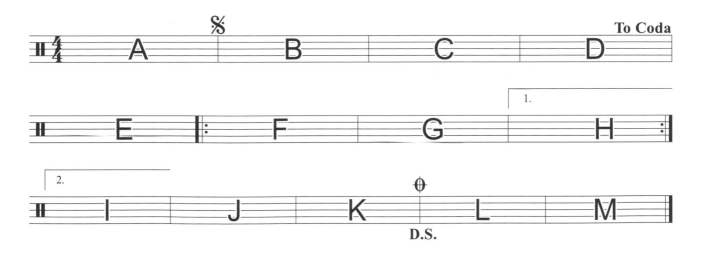

演奏順序 A→H、F→G、I→K、B→D、L→M（結束）。

　　從A小節演奏至H小節，一房遇反覆記號，回到F小節演奏到G，跳至二房 I 小節演奏到K小節，遇到反覆記號D.S.，需回頭尋找Segno記號（𝄋），再從B小節演奏至D小節（To Coda），接著跳到標有Coda記號的L小節，演奏到M小節結束。

計算拍子

先了解音符的型態再以其正確的方式算拍子。

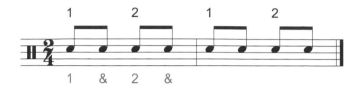

以四分音符為一拍,每小節有2拍,所以每小節算拍法為「1拍、2拍」。八分音符算拍方法為「1&、2&」,每小節以此類推。

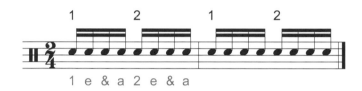

以四分音符為一拍,每小節有2拍,所以每小節算拍法為「1拍、2拍」,十六分音符為「1e&a、2e&a」,後面小節以此類推。

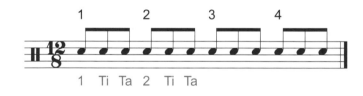

以八分音符為一拍,每小節有12拍,所以每小節算拍法為「123、223、323、423」。算拍時將每小節四等份,而每小節唸拍方法為「1Ti Ta、2Ti Ta、3Ti Ta、4Ti Ta」,後面小節以此類推。

當做完學習前的準備,你只要準備好一雙鼓棒、一個練習的場所就可以開始教材的進度了!

基本姿勢

一、坐姿

坐姿第一原則也是最重要的原則之一就是「放輕鬆」，全身的放鬆才不致影響打擊動作，也可增加許多的穩定性。當你坐於鼓組前，基本動作坐姿為頭部注視前方（通常為舞台），頸部自然直立勿前後左右傾斜，雙肩自然下垂，腹部與腰部微用些力量支撐身體可自由轉動，臀部只坐鼓椅三分之一，使大腿能空在外，不受鼓椅之影響，左腳自然平貼於踏鈸，右腳放置於大鼓踏板上，雙手以正確姿勢握好鼓棒，右手定位於踏鈸上，左手十字置於右手的下方，定位於小鼓的中心點，為打擊之基本姿勢。

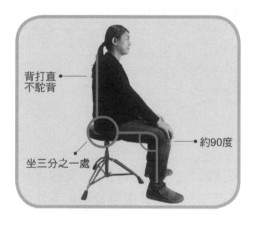

背打直
不駝背

坐三分之一處

約90度

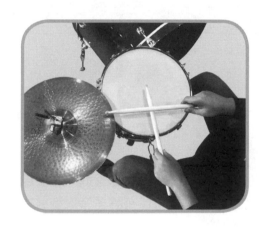

二、打擊基本姿勢

右手在上並定位於Hi-hat位置，而左手在下並定位於小鼓位置，交叉鼓棒成十字架，雙腳平放於二個踏板之上，如圖示。

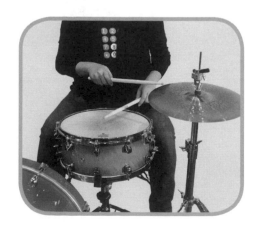

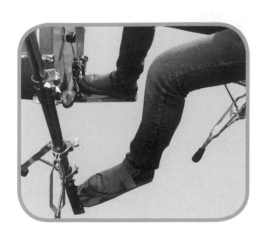

三、握棒法

自然型

　　此為一種雙手對稱的拿法。先將鼓棒分成三等份，用姆指和食指輕握住鼓棒三分之一之位置上，取一平衡點夾住鼓棒，大姆指和食指做一垂直的軸心，軸心與鼓棒十字交叉的感覺，如圖。

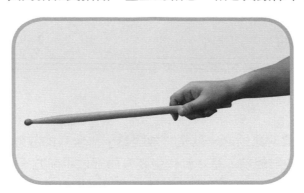

左右手對稱打擊

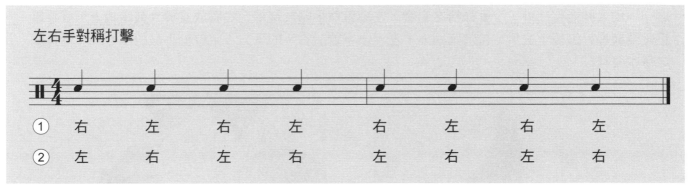

① 右　左　右　左　右　左　右　左
② 左　右　左　右　左　右　左　右

傳統型

　　最早期時因為小鼓為軍樂隊行進中之使用，此型握法較易行走進行打擊，又因以此手法演奏輕重音的比例更為明顯，所以有許多音樂型態需要輕重幅度比例大的音樂則會用此手法演奏，如古典音樂和爵士音樂等。

左手

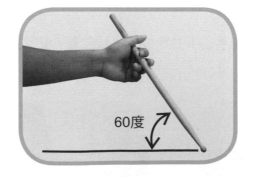

60度

鼓棒自然放置
虎口上

食指輕抵
作為輔助

中指、無名指
夾住鼓棒

右手
（與自然型相同）

特殊手法

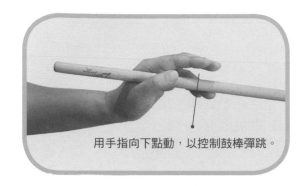

用手指向下點動，以控制鼓棒彈跳。

不同於自然型與傳統型外的手法，有些鼓手有特定的屬於自己的鼓棒握法，例如在巴西或古巴等國家，有很多很好的小鼓打擊手並非學過正統的打擊音樂教育，但從小耳濡目染並且讓音樂成為生活的一部份，使其可以用身體的感覺，本能的打擊森巴音樂，雖然在正常的判斷中，他的基本動作其差無比，但用耳、用心去感受其演奏出來的音樂卻是那麼的道地和對味，所以筆者至今有一再地檢討與自我啟示，學習音樂沒有絕對的對錯與是非，音樂也不是一個是非題，音樂是不斷選擇的多重選擇題，而好玩的是沒有一定的答案，在爵士音樂的學習過程中也沒有絕對的方式，有很多很多種方式，而無論你用何種方式或是如何學習，最後一定得回歸到音樂的本身，並且一定可以創造無限的可能。

四、定位

定位是指以正確握棒法握住鼓棒後，將鼓棒最前端棒頭部份與鼓皮距離1公分左右的位置。左手和右手的距離也是定位的一部份，鼓棒和身體之距離也是定位的一部份，總之定位就是在準備打擊前靜止不動的基本姿勢。

圖一：鼓棒與鼓面之距離　　　圖二：手部與鼓面之間的距離　　　圖三：手部與鼓面之間的距離

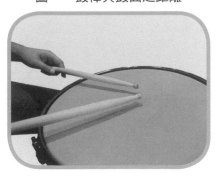

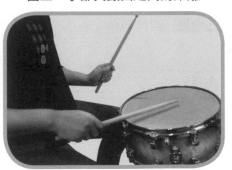

圖四：腳部踏板與鼓面之間的　　圖五：腳部踏板與鼓面之間的　　圖六：Hi-hat之正確定位
　　　距離(鼓槌擊鼓)　　　　　　　距離(鼓槌未擊鼓)

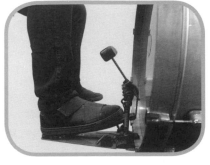
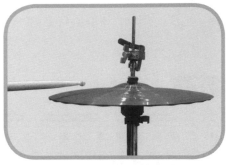

注意Hi-hat定位無踩擊動作時要踩緊並且腳跟請勿離開踏板，若不踩緊，容易會有雜音出現。

 # 基本擊法

一、單擊法

此為最基本的演奏動作，是打擊樂必練的技巧之一。以手腕動作和手指彈跳動作為基礎的兩種練習，譜例為右左手輪流的打擊方法，你需要把握住以下練習的原則與步驟。

1、先開啟節拍器並將速度設定調為 ♩＝80。

2、跟著節拍器以四分音符打擊，如【練習1】，此時請確實注意手部、腕部及身體的動作是否正確、速度和力量是否平均，請耐心的檢查自己或請教老師指正，所謂好的開始是成功的一半，在一開始學習就保持正確的習慣與基礎，正是學習好爵士鼓的秘訣之一。

3、請用手腕動作及手指動作分別練習，拍子依然定為 ♩＝80。

4、當打點練習穩定後，才可將速度做正五、負五的調整，直至極快或極慢。

5、確實注意到手指和手腕之間的協調性。

6、小鼓練習熟練後才可做移位練習。

Track 01 如果你是自學或初學的朋友，本練習你只需要練習四分音符與八分音符，十六分音符是日後為提昇速度的練習。(音檔示範速度♩＝120)

 練習1　四分音符

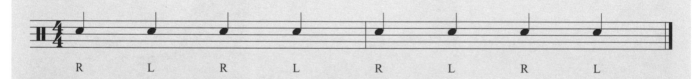

練習2　八分音符

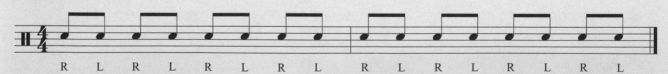

練習3　十六分音符

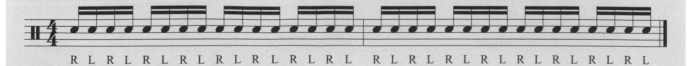

當以上練習完成後，可配合腳法一起練習，增加手腳分離度的能力。

單擊腳法

1、3是用右腳踩大鼓，
2、4是用左腳踩踏鈸。

　　「右腳、左腳、右腳、左腳」先配合著節拍器踩踩看，請注意聲音是否平均，左右的速度是否與節拍器相對應而不會忽快忽慢，左腳每次是否都有踩緊踏鈸呢？如果沒踩緊的話，踏鈸的聲音會因不緊實而有鬆散的雜音。

　　腳法練習就像走路一樣一步一步穩定的向前走，如果你已經習慣腳「右、左、右、左」地踩，就可以進行下方手腳的分離度練習了。

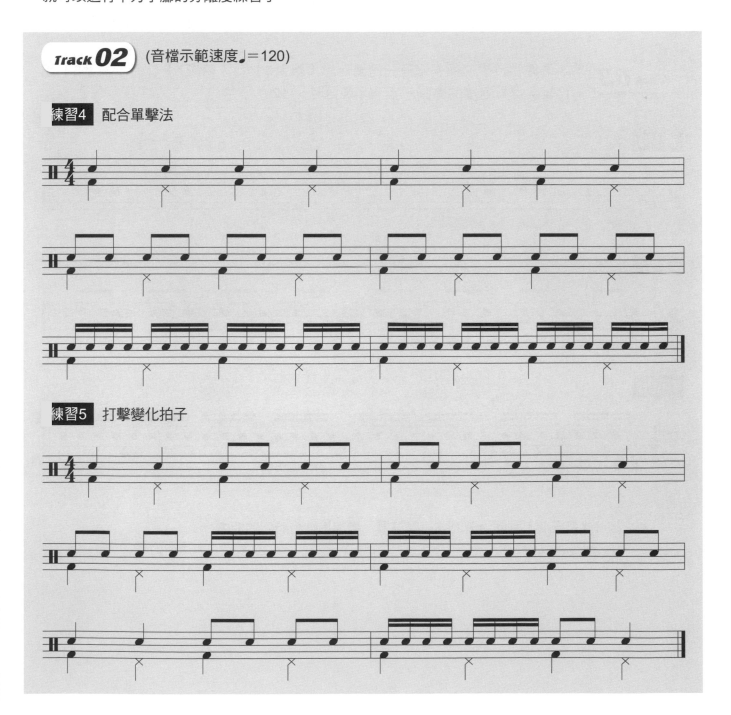

Track 02 (音檔示範速度 ♩＝120)

練習4　配合單擊法

練習5　打擊變化拍子

二、雙擊法

以手腕動作和手指彈跳動作為基礎作兩種練習，譜例為右、左手各二下的打擊方法，你需要把握以下的練習原則與步驟。

1、先開啟節拍器並將速度設定調為 ♩＝80。

2、跟著節拍器以四分音符打擊，如【練習6】，此時請確實注意手部及身體的動作是否正確，速度和力量是否平均，請耐心的檢查自己或請教老師指正。

3、請用手腕動作及手指動作分別練習，拍子依然定為 ♩＝80。

4、當打點練習穩定後，才可將速度做正五、負五的調整，直至極快或極慢。

5、確實注意到手指和手腕之間的協調性。

6、小鼓練習熟練後才可做移位練習。

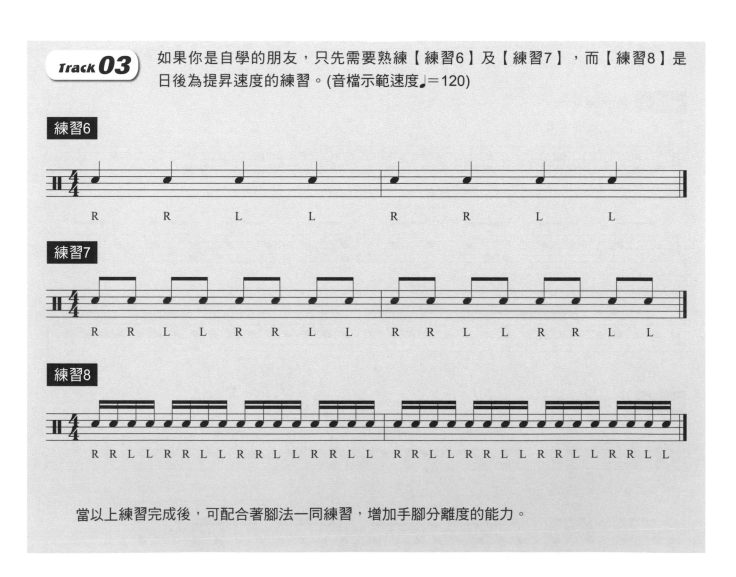

如果你是自學的朋友，只先需要熟練【練習6】及【練習7】，而【練習8】是日後為提昇速度的練習。(音檔示範速度♩＝120)

當以上練習完成後，可配合著腳法一同練習，增加手腳分離度的能力。

雙擊腳法與擊法合奏

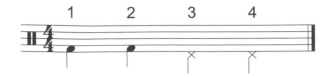

1、2是用右腳踩大鼓，
3、4是用左腳踩踏鈸。

　　「右腳、右腳、左腳、左腳」配合著節拍器先踩踩看，請注意聲音是否平均，左右的速度是否與節拍器相對應而不會忽快忽慢，左腳每次是否都有踩緊踏鈸呢？沒踩緊的話，踏鈸的聲音會不緊實而有鬆散的雜音，因為左腳踩踏鈸較為不易，在一開始練習時速度不宜過快，建議節拍器的速度定在70以下來練習，如果你感覺到「右右左左」的腳法踩的習慣了，就可以進行下列手和腳的分離度練習。

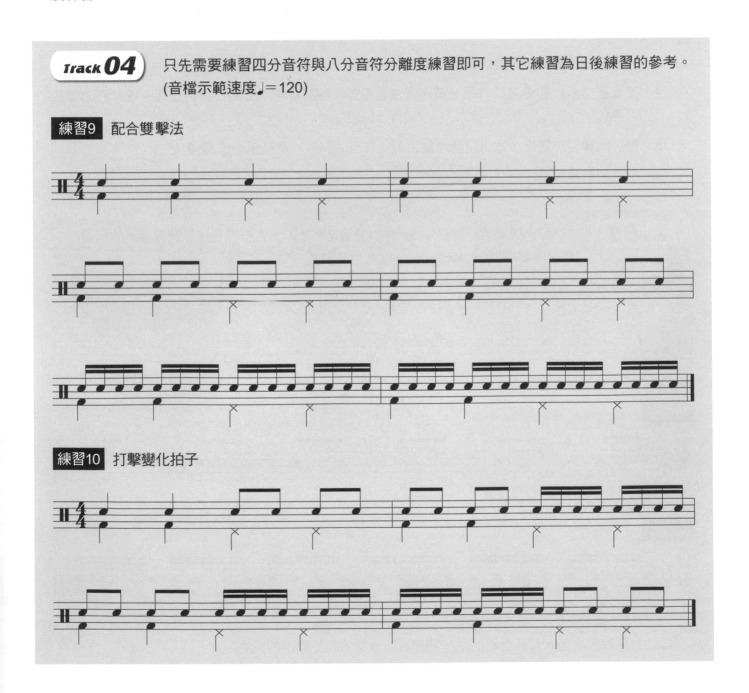

基本動作與擊法(2)

基本擊法

一、三擊法

使用同一隻手連續打擊三個點的基本動作技巧。練習方法同上一課,但需特別注意的是每次打擊的第三點與交換手後的第一點是否平均,筆者以多年的教學經驗,大部分的學生在初學打點時,容易在速度上有不穩定的情況。待速度及音色更穩定後,可再進行移位的練習。

練習原則與步驟:

1、先開啟節拍器並將速度設定調為 ♩=80。

2、跟著節拍器以四分音符打擊,請確實注意手部、腕部及身體的動作是否正確、速度和力量是否平均。

3、當打點練習穩定後,才可將速度做正五、負五的調整,直至極快或極慢。

4、小鼓練習熟練後才可做移位練習。

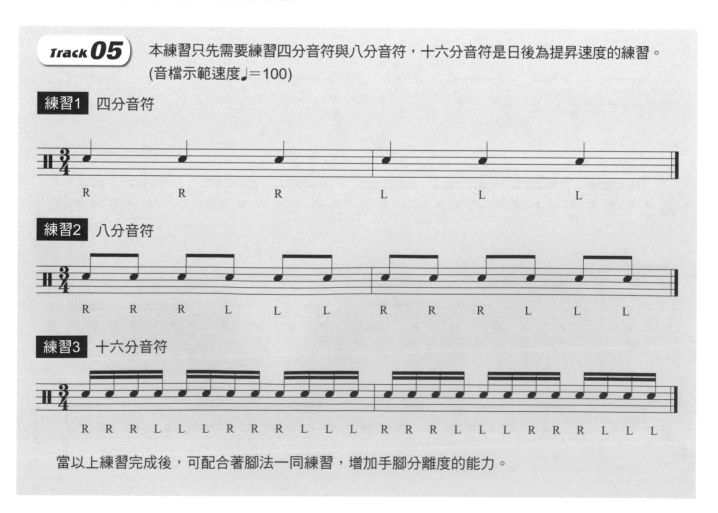

當以上練習完成後,可配合著腳法一同練習,增加手腳分離度的能力。

三擊腳法與三擊法的合奏

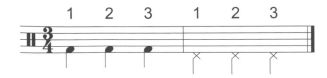

三擊法的練習拍子較為複雜，需要特別注意的是，使用三擊法打八分音符和十六分音符時，「左左左右右右」的手型是固定的，但腳法仍是踩四分音符，所以有點雙數對單數的感覺，以下練習是很好的分離度練習，要小心【練習5】和【練習6】的手腳不要打錯哦！

Track 06 只需要先練習四分音符與八分音符的分離度練習即可，十六分音符分離度練習較難，初學者請斟酌練習。(音檔示範速度♩＝100)

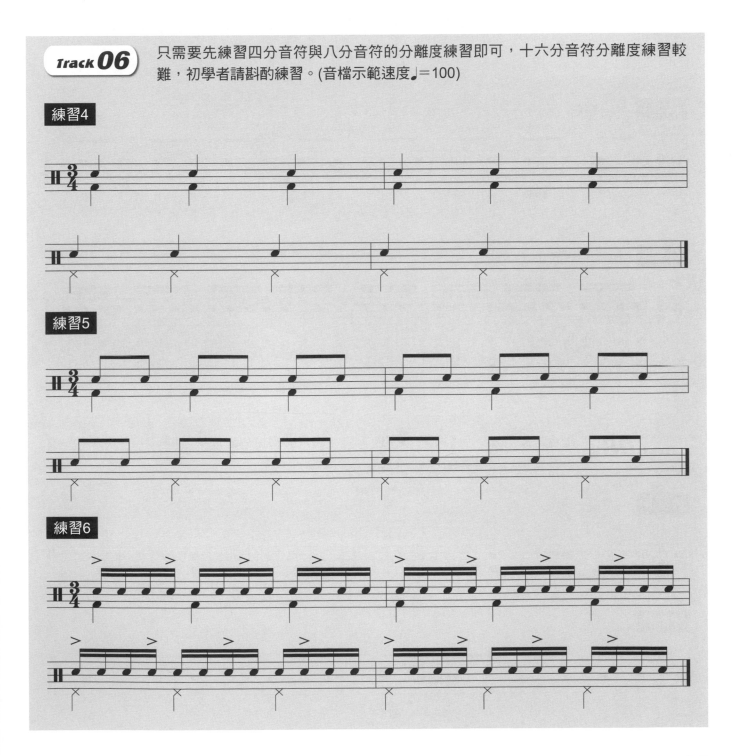

練習4

練習5

練習6

二、同擊法

　　用同一隻手連續打擊超過四個點時,我們把它定義為「同擊」的小鼓技巧,這是打點最難的技巧之一。練習方式與原則如上,需特別注意的是,同一手打擊在換手時力度與速度的掌握是否平均。

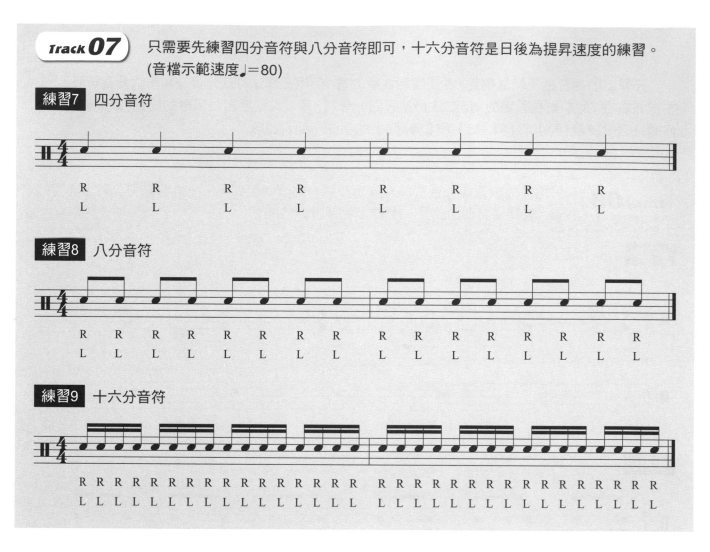

Track 07 只需要先練習四分音符與八分音符即可,十六分音符是日後為提昇速度的練習。(音檔示範速度♩=80)

練習7　四分音符

練習8　八分音符

練習9　十六分音符

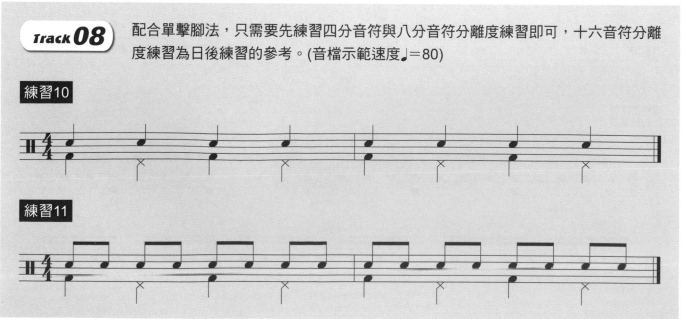

Track 08 配合單擊腳法,只需要先練習四分音符與八分音符分離度練習即可,十六音符分離度練習為日後練習的參考。(音檔示範速度♩=80)

練習10

練習11

練習12

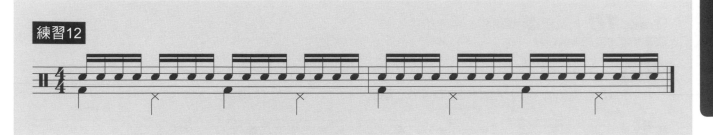

 # 視譜打擊練習

請先將節拍器設定為 ♩＝80，此練習加入休止符，需注意遇休止符時不打擊，但還是不要忘記計數拍子唷！請試著用單擊法打擊出正確的拍點。

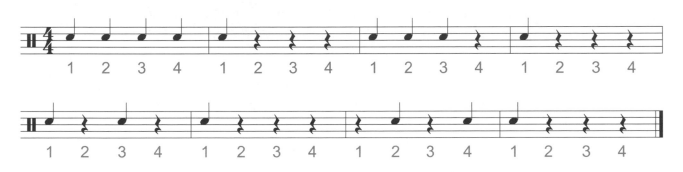

Track 09 (音檔示範速度♩＝80)

練習13 加入休止符

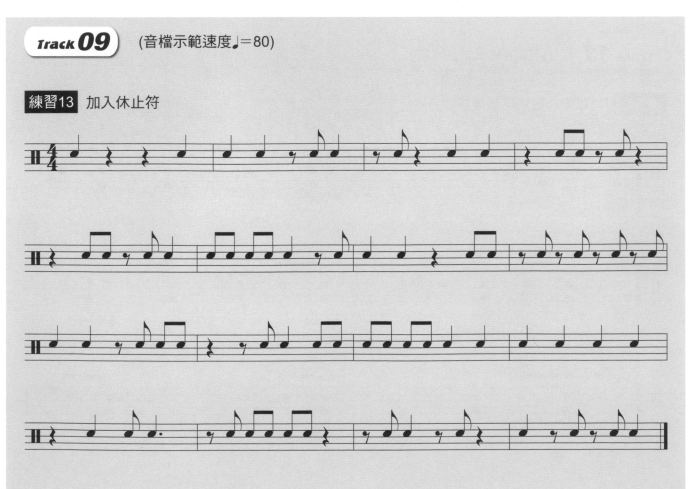

練習14

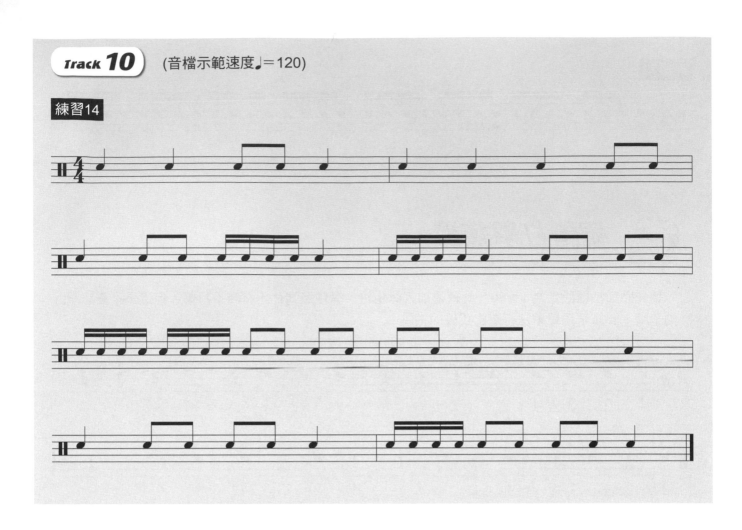

練習15 打擊配合腳法,加強手腳分離度。

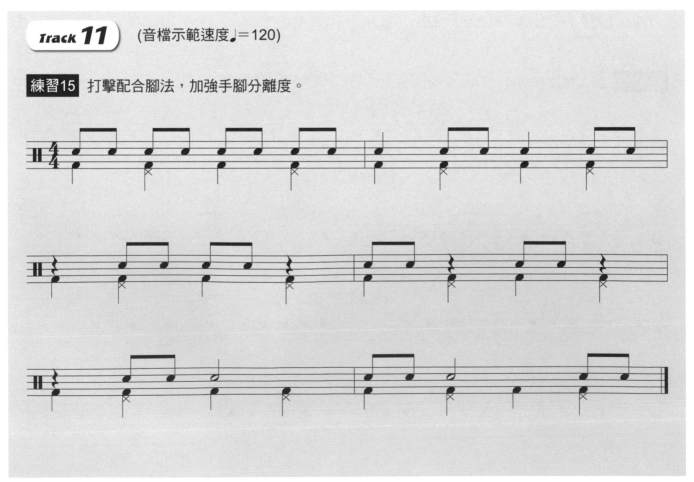

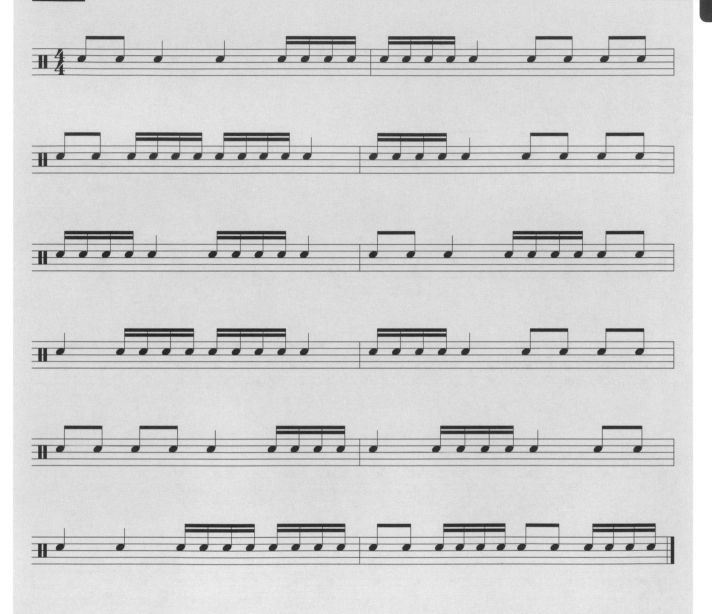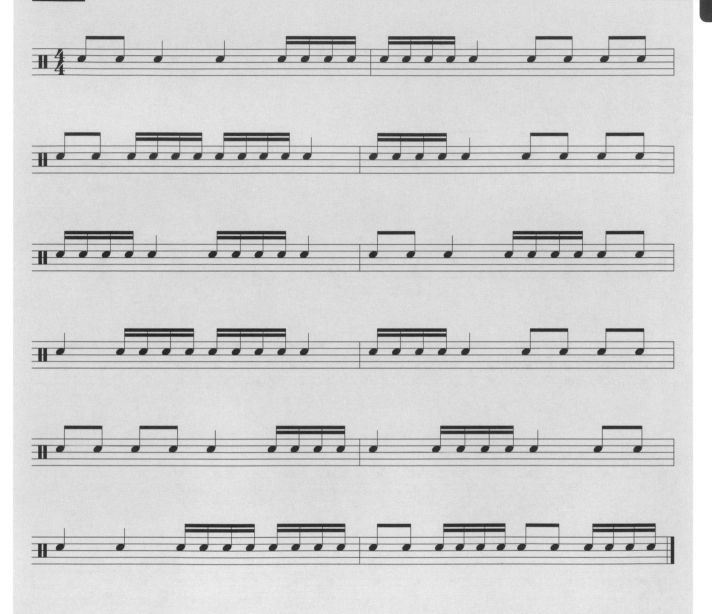

Track 12 (音檔示範速度♩＝140)

練習16 承接【練習14】的拍子變化，以下練習難度較高，初學者請斟酌練習。

Track **13** (音檔示範速度♩＝140)

練習17 打擊配合腳法，加強手腳分離度。

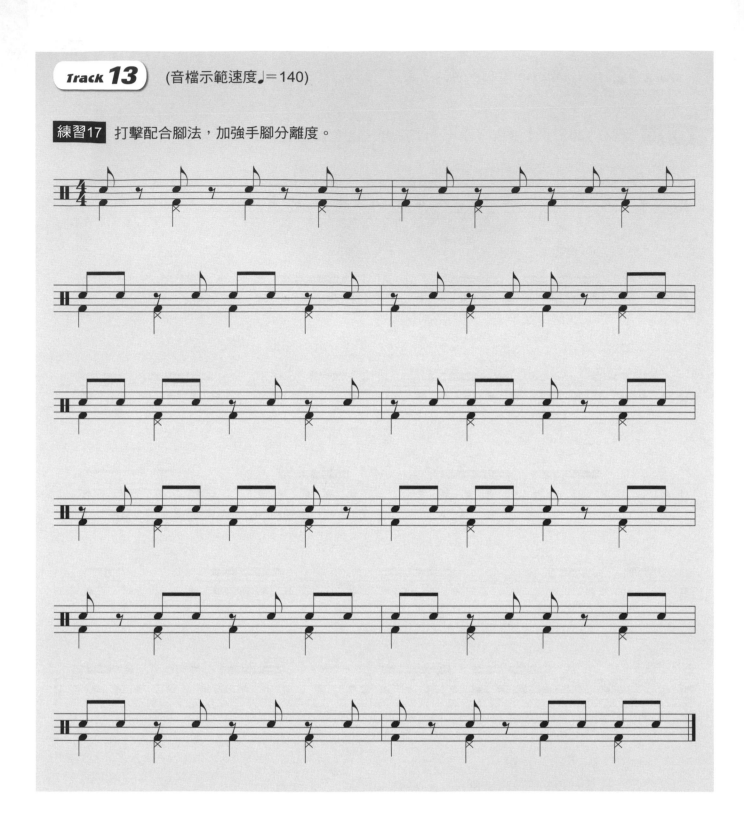

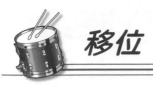

移位

在打擊時會需移動至不同的打擊位置，當做移位的時候，要找尋移動距離最短的方式進行，如圖示，移動出去時是半圓型的出去，回來定位點時是直線的。

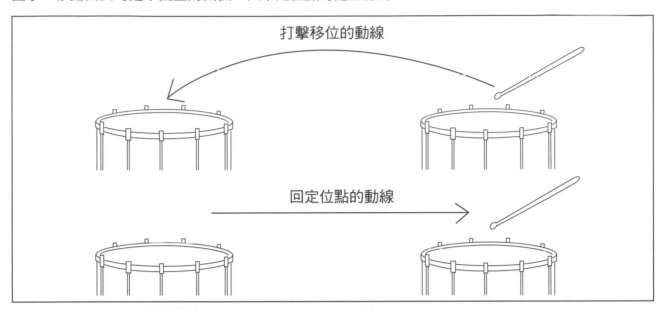

打擊移位的動線

回定位點的動線

Track 14 (音檔示範速度♩＝60)

練習18 以單擊法來練習，只需要先練習四分音符與八分音符即可。十六分音符、三十二分音符則是日後為提昇速度的練習。

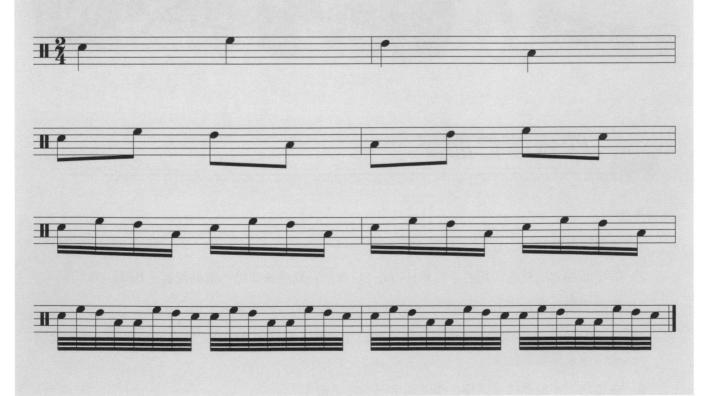

基礎打擊(1)

　　本課重點為四分音符和八分音符的節奏打擊,我們先以四分音符和八分音符的Hi-hat來分成兩類,以這兩種節奏來演奏出正確的節奏與拍子,並以節奏型態練習來增加四肢協調及提升手腳分離的能力。練習時,我們要先正確的演奏出所有的節奏,並穩穩地跟著節拍器,進而求較快的速度。速度飄忽不定的演奏是無法與別的樂器合奏的哦!

　　在進入本課的內容前,我們要注意鼓棒位置的定位:

圖一:先將右手鼓棒定位於踏鈸上方約1公分處

圖二:左手鼓棒位置定位於小鼓中心上方約1公分處

圖三:腳部與身體成基本節奏打擊姿勢

完成上述動作後,即可開始演奏以下的練習,二手皆用腕部動作打擊,記得要放鬆哦!

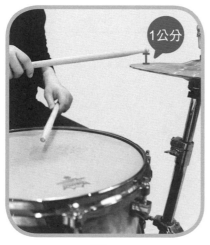
圖一

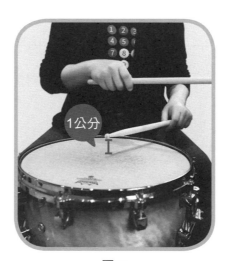
圖二

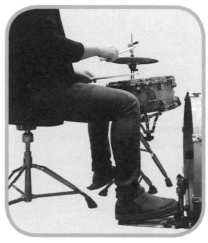
圖三

四分音符節奏

練習步驟:

1、將節拍器調至 ♩=70。

2、跟著節拍器的聲音,用右手打擊Hi-hat,打擊的拍點應該和節拍器的聲響是相同的時間點。

3、仔細演奏並注意Hi-hat是否和節拍器相對應,如相同可試著加入大鼓及小鼓。

4、仔細聆聽自己演奏出的節奏是否和節拍器相對應,如果Hi-hat的聲音和節拍器差太多,建議先停下來重新開始。

5、演奏時,不要過快或過慢,請注意自己的呼吸哦!

Track 15 (音檔示範速度♩＝120)

練習1 Hi-hat打擊與節拍器拍點對應，穩定後試著加入大鼓和小鼓。每行以兩小節反覆為一個練習，請逐行完成練習。

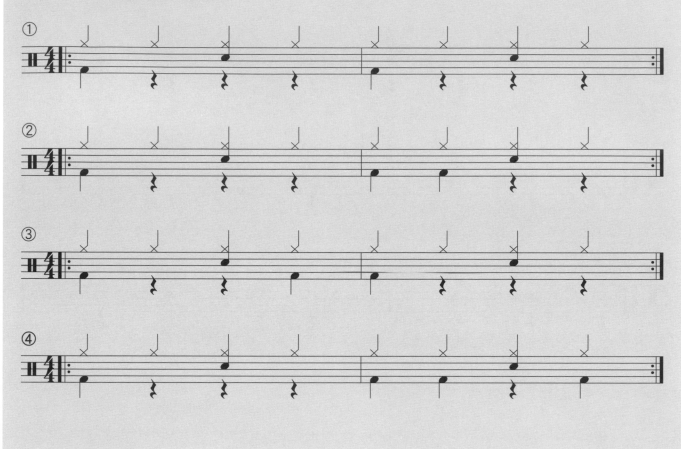

Track 16 (音檔示範速度♩＝120)

練習2 以下的練習，大鼓和小鼓的打擊較有變化，可增加手腳分離度，為日後練習參考。（每行以兩小節反覆為一小譜例）

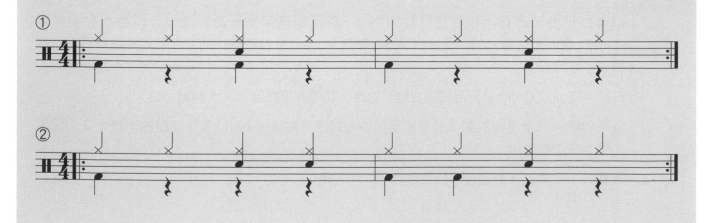

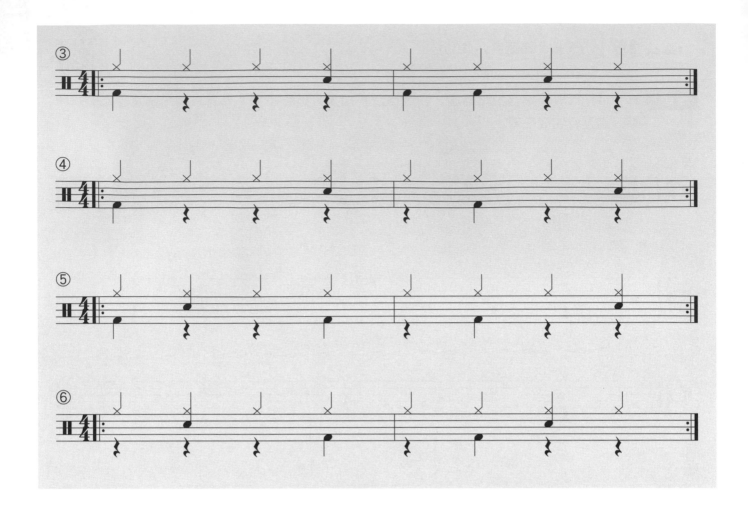

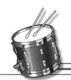 # 八分音符節奏

練習步驟：

1、將節拍器調至 ♩＝70。

2、跟著節拍器的聲音，用右手打擊Hi-hat，除了對應節拍器的拍點外，反拍處也要打擊 Hi-hat，也就是在每一拍的長度中平均打擊兩下。（八分音符算拍的方式可參考第14頁「計算 拍子」。）

3、仔細演奏並注意Hi-hat是否和節拍器相對應，如相同可試著加入大鼓及小鼓。

4、仔細聆聽自己演奏出的節奏是否和節拍器相對應，如果Hi-hat的聲音和節拍器差太多，建議 先停下來重新開始。

5、演奏時，不要過快或過慢，請注意自己的呼吸哦！

Track 17 (音檔示範速度♩＝120)

練習3 Hi-hat打擊與節拍器互相對應，穩定後試著加入大鼓和小鼓。每行為一個練習，請逐行完成練習。

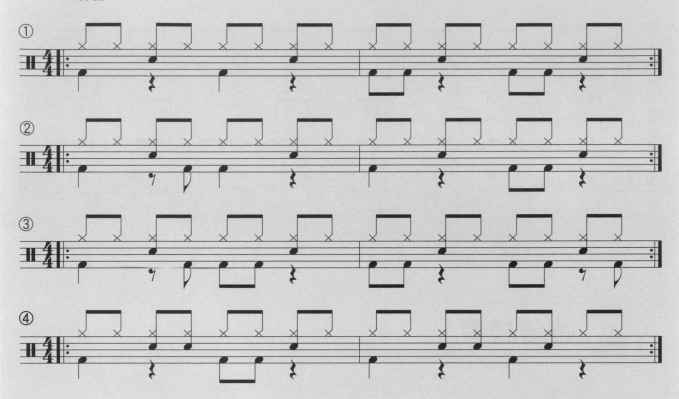

Track 18 (音檔示範速度♩＝120)

練習4 以下的練習，大鼓和小鼓的打擊較有變化，可增加手腳分離度，為日後練習參考。

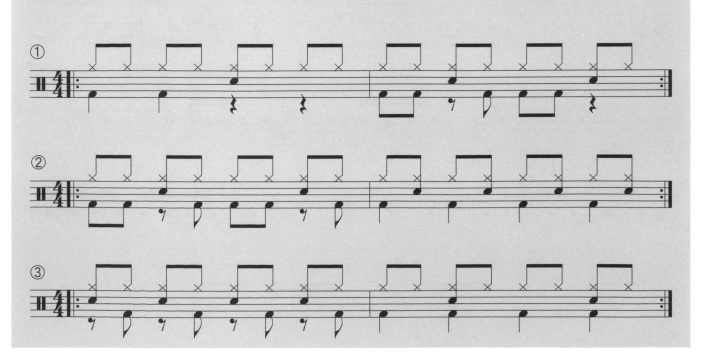

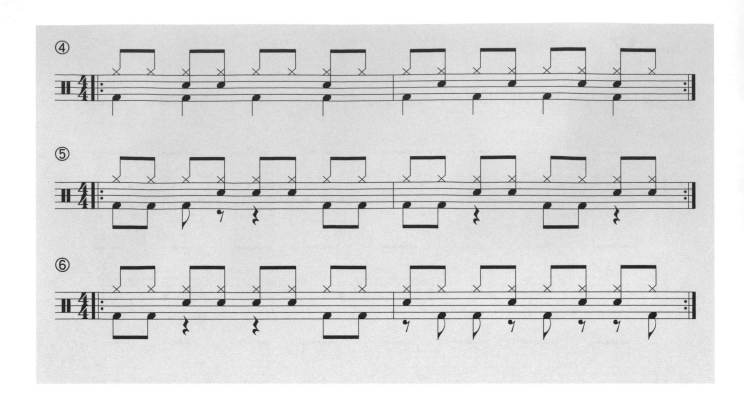

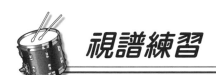

視譜練習

Track **19** (音檔示範速度 ♩＝140)

練習5

鼓棒的選擇

鼓棒的種類各式各樣,鼓棒的粗細、輕重、材質都有所不同,鼓棒在打擊時會和鼓一起共鳴,所以也因重量和質量而產生不同共鳴。鼓棒以5A和7A的編號為標準。

材質

Hickory〔核桃木〕

材質較硬、木頭密度高,所以比較耐用,鼓棒重量會較重,可用於力度較強的音樂型態,如重金屬樂或熱門音樂。

Maple〔楓木〕

材質輕木頭的密度,重量輕,所以適合於輕音樂的演奏,如管弦樂團或輕快的爵士音樂。

Oak〔橡木〕

橡木為最硬、密度較高的,所以可以製作細且重量較重的鼓棒,是以上二種材質中最硬的材質,鼓棒發出之音色會較前二種更為緊密與扎實、更耐用,需更注意基本動作,因為橡木的硬度質量不吸震的特性很容易傷及手腕。

長度

鼓棒長度大多是介於38.5~41.5公分之間,原則上就是拿起來順手,上下揮動一下不易滑動,選擇自己感覺比較能控制的鼓棒,並不是手短的人就要拿長一點的鼓棒,定位的位置是與坐姿等等因素有關的。

棒頭

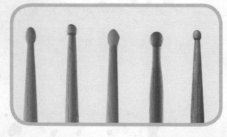

橢圓型是最常使用的,音色均勻,也有圓型方型和三角型,鼓棒頭因形狀不同,所以在打擊時與鼓面接觸面積不同會造成不同的共鳴。通常圓型的聲音較集中,三角型的音色會輕亮一些,也有些鼓棒把頭做成塑膠質,同樣的形狀音色會比木頭更亮一些。

因為鼓棒與鼓會共鳴出共同聲響,所以在演奏時,鼓手會更換不同鼓棒來適合各種風格的音樂,鼓棒的重量和長度更可以影響擊鼓的力度(重量感)。鼓棒的選擇首要考慮的是音樂的型態,次之為音色的合適而選用,例如爵士樂常選擇7A或更細、更輕的鼓棒來做出輕巧的感覺;搖滾樂就會使用長一點、重一點的鼓棒;拉丁音樂常用雙頭都相同規格的鼓棒。所以一個職業鼓手每當演出都會有一個「鼓棒袋」裝著各式各樣的鼓棒,隨時能依演奏曲風來更換不同的鼓棒。

基礎打擊(2)

認識十六分音符與八分音符三連音的節奏概念,先將音符分類並奏出正確的拍子,再以節奏的型態練習來增加四肢的協調度。練習時,我們要先正確的演奏出所有的節奏,並穩穩地跟著節拍器,進而求較快的速度。速度飄忽不定的演奏是無法與別的樂器合奏的哦!

十六分音符

練習步驟:

1、將節拍器調至 ♩=70。並跟著節拍器的聲音打擊。

2、請仔細聆聽自己演奏出的節奏是否和節拍器相對應,如果與節拍器差太多,建議先停下來,再重新跟節拍器打擊。

練習1

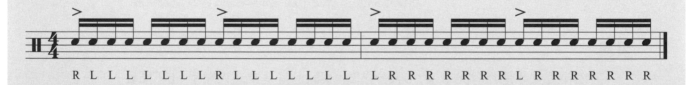

R L L L L L L L R L L L L L L L L R R R R R R R L R R R R R R R

練習2

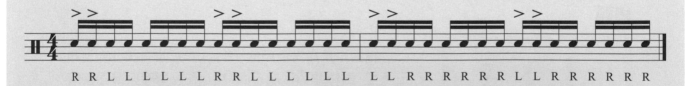

R R L L L L L L R R L L L L L L L L R R R R R R L L R R R R R R

練習3

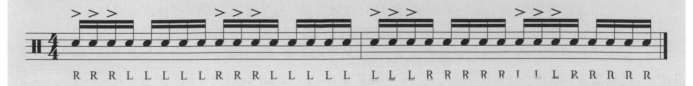

R R R L L L L L L R R R L L L L L L L L L R R R R R R L L L R R R R R R

十六分音符變化打點

Track 20 (音檔示範速度 ♩=70)

速度從♩=70開始,以下十種打點變化要好好逐一練習並穩定打擊,即可慢慢加快速度。

① 平均的十六分音符

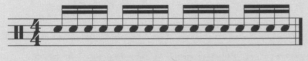

R L R L R L R L R L R L R L R L

② 十六分音符少去第二個點

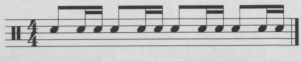

R R L R R L R R L R R L

③ 十六分音符少去第四個點

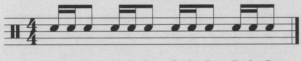

R L R R L R R L R R L R

④ 十六分音符少去第三個點

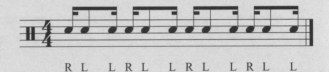

R L L R L L R L L R L L

⑤ 平均的八分音符

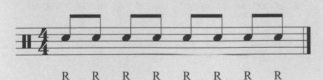

R R R R R R R R

⑥ 十六分音符少去前二個點

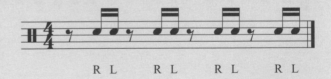

R L R L R L R L

⑦ 十六分音符少去後二個點

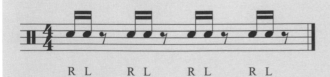

R L R L R L R L

⑧ 十六分音符少去第二個點及第三個點

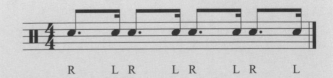

R L R L R L R L L

⑨ 十六分音符少去第一個點

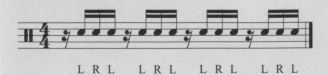

L R L L R L L R L L R L

⑩ 十六分音符少去第二個點及第四個點

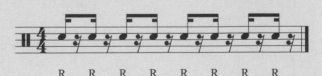

R R R R R R R R

練習4 基本動作單擊、雙擊加上十六分音符變化打點。

（※為了訓練養成右、左的打擊習慣，練習時請勿將R、L順序寫入譜中。）

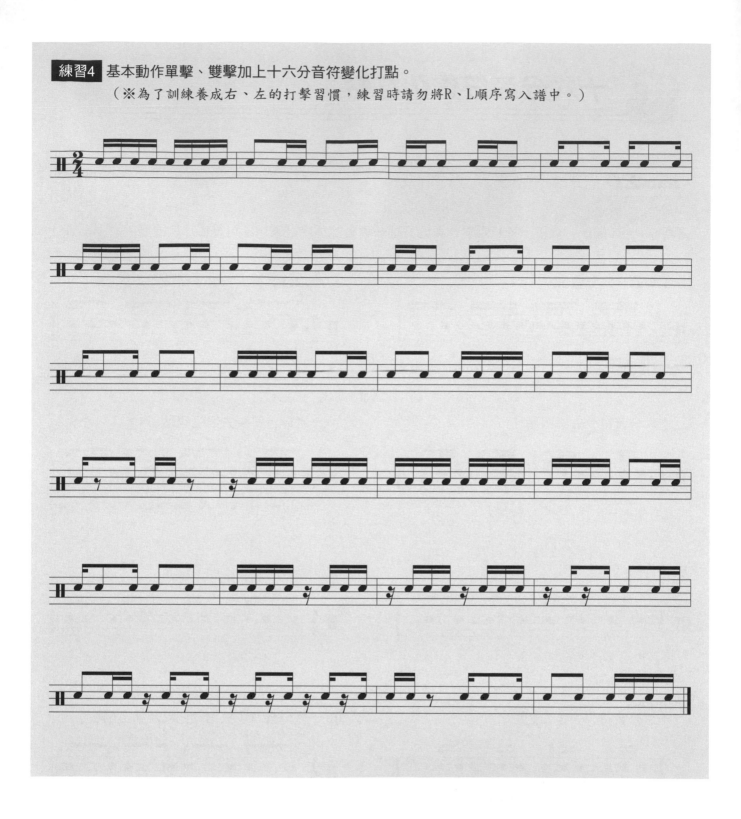

 # 八分音符三連音

Track21 (音檔示範速度 ♩=90)

三連音原則上是可變化的左右排列，使用單擊法時是右左右、左右左，雙擊法則是右右左、左右右，但視譜打擊需依狀況判斷適合的擊法。速度從♩=70開始，以下八種打點變化要好好逐一練習並穩定打擊，即可慢慢加快速度。

① 八分音符三連音

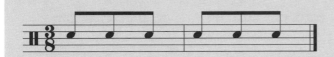

②八分音符三連音少去中間的一個點

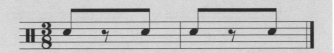

③ 八分音符三連音少去最後一個點

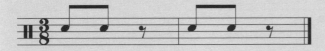

④八分音符三連音少去第一個點

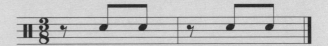

⑤八分音符三連音的第一個點成雙擊打二下

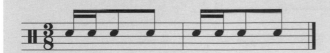

⑥八分音符三連音的第二個點成雙擊打二下

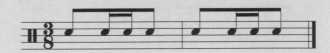

⑦八分音符三連音的第三個點成雙擊打二下

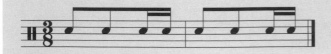

⑧八分音符三連音第一個點第三個點成雙擊打二下

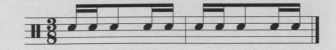

節奏打擊練習

以十六分音符為節奏基礎，打擊Hi-hat並在不同拍點上加入大鼓或小鼓。

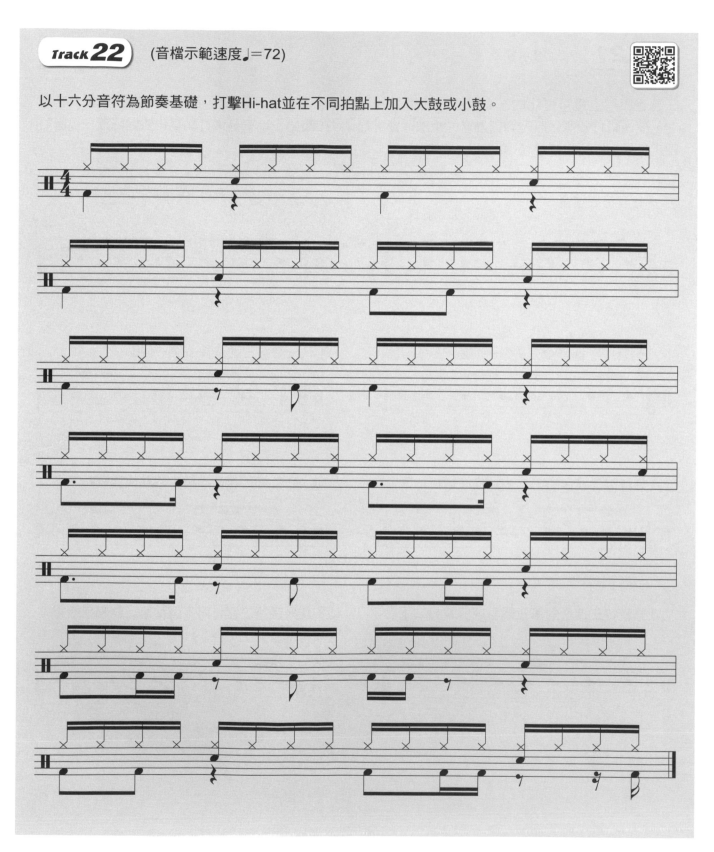

Track 23 (音檔示範速度♩＝150)

以八分音符三連音為節奏基礎，打擊Hi-hat並在不同拍點上加入大鼓或小鼓。

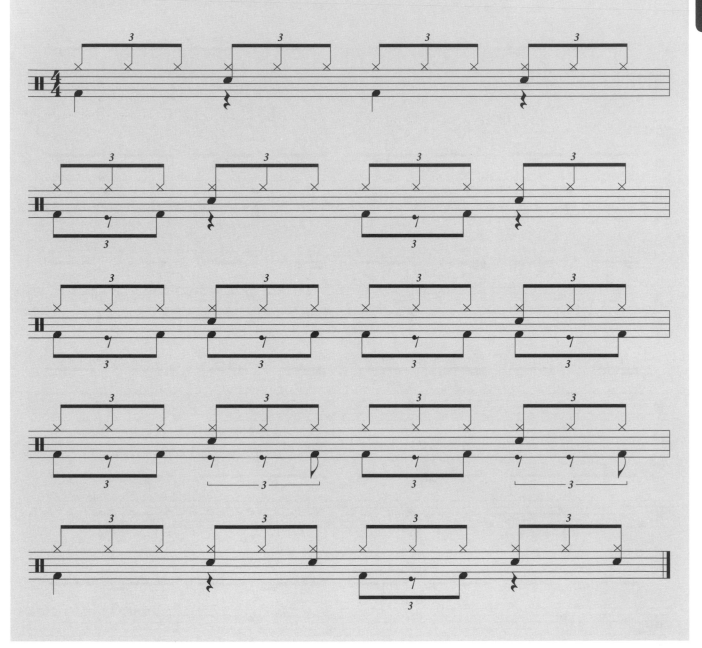

(音檔示範速度♩＝180)

八分音符三連音的變化型，打擊Hi-hat時需要特別注意，並在每拍第一個點上加入大鼓或小鼓。

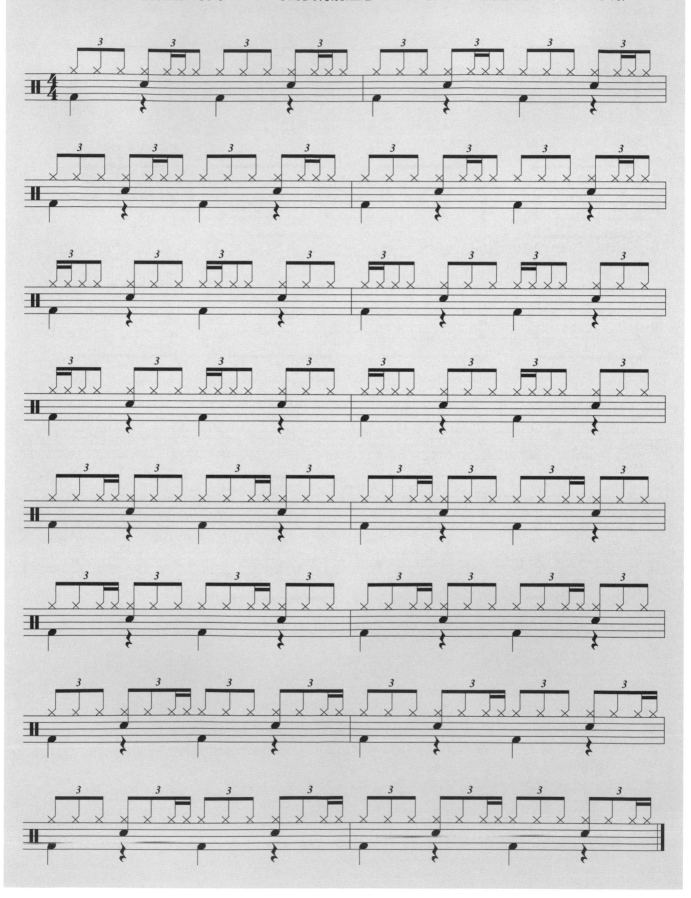

【練習曲】

〈生日快樂〉八分音符版本

Track 25 跟著鼓的節奏練習

Track 26 沒有鼓只有加節拍器的伴奏練習

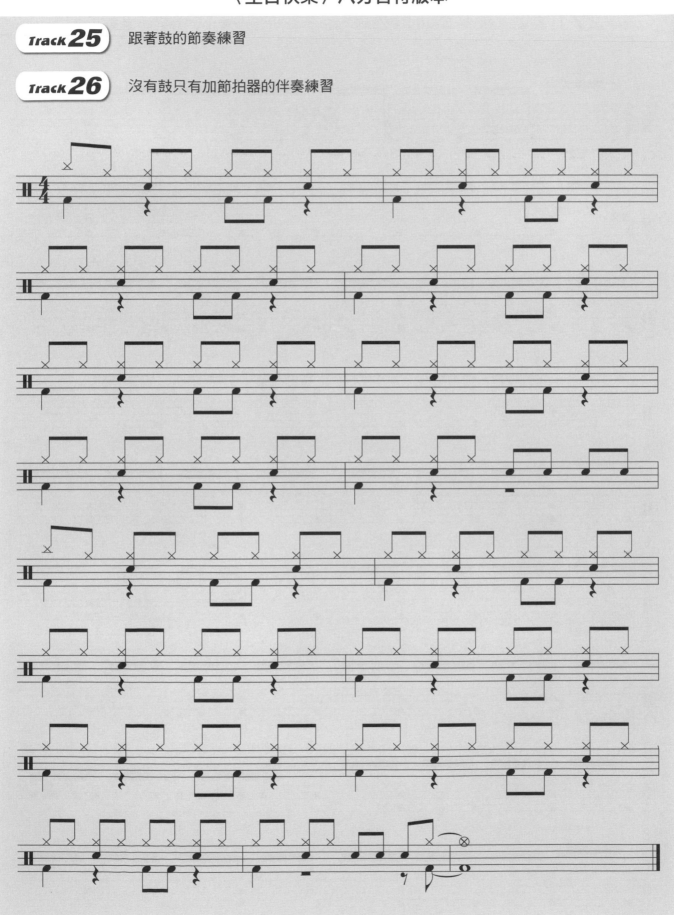

〈生日快樂〉十六分音符版本

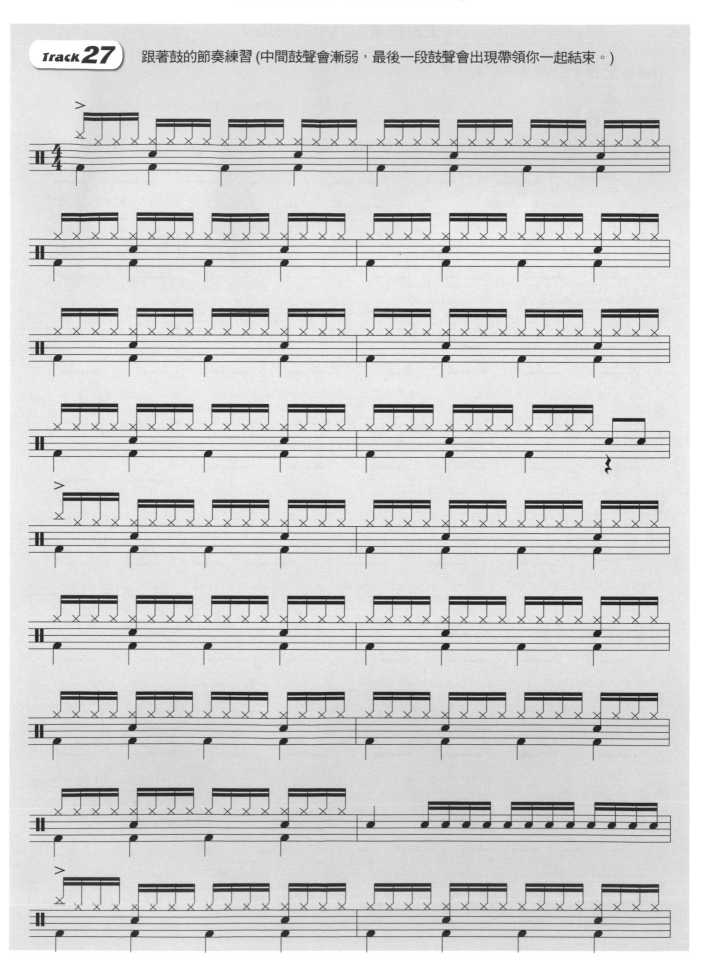

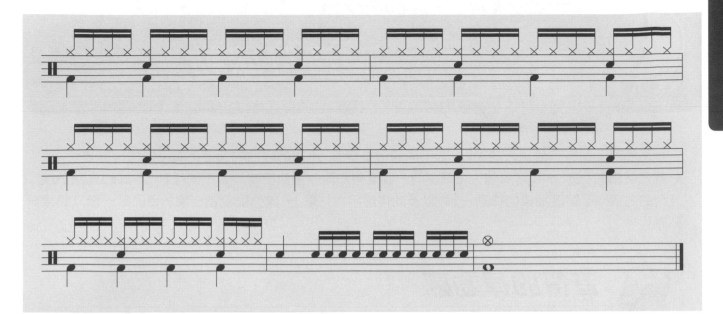

其它鼓棒的種類

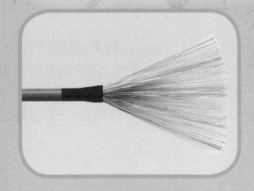

鼓刷（Brush）

　　有金屬及塑膠材質刷毛之分，音色非常細膩與柔和，用在音量需求小之曲子。以鼓刷打擊會有很小的音量，也可刷於鼓面上造成類似海浪到岸邊沙沙的聲音，演奏爵士樂時常用。

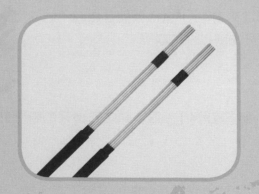

束棒（Rute）

　　以許多細竹木條捆札一起而成的，聲音比鼓棒小，但音色很特殊，不像鼓棒那樣有集中的的聲音，束棒打擊出的聲音較散、不集中。適合演奏拉丁音樂使用，拉丁音樂也常用鼓尾相同粗細的鼓棒。

音符律動

每個節奏都有其最適合的律動,因不同的音樂型態、不同的歌曲的速度而有不同的律動變化,律動就是所謂的「Groove」,每個人在演奏同一個樂句和同一個節奏時均有不同律動,本課的重點是以分析的方式來了解這抽象的律動一詞,以及如何應用在打擊上,讓你能創造出屬於自己獨一無二的律動感。

音符的律動感

為了解音符的律動和線條,需要先認識節奏的二種感覺:直線、跳躍,及熟悉二種律動的感覺:Push、Layback。

一、直線

節奏本身的律動感是直線規格劃分的感覺,音符與音符之間皆平均分配時間值,在演奏時,無論是何種音符型態,務必將所有音符確實奏在正確切割的位置上,如【練習1】,此感覺聽起來是非常規格化的。

二、跳躍

是在固定的時間中,依你的感覺略為前或略為後的移動音符,應著音符的時間長短的不同或改變,造成節奏會有跳動的感覺,如【練習2】,我們將後半拍的音皆向後移動一點點,就有跳動的感覺了。因為每個人的律動不太一樣,所以每個人想要表達的律動線條也不一樣,就好比如果在演奏三連音時,將後半拍的音符點打在「三連音的第三個點再後一點點,又不到四連音的第四個點」,那這種跳躍的律動也是很好聽的,你可以好好去體會這音符之間的跳動感。

三、Push

所謂Push的感覺就是演奏節奏時有種向前推的感覺,如【練習3】,這種感覺會讓曲子的速度感加快,力量增強,在穩定的速度演奏下,使得整個節奏感一直有往前推進的感覺。

四、Layback

所謂Layback的感覺就是將整個節奏向後放鬆的感覺,如【練習4】,很多知名和優秀的爵士鼓演奏家都擅長這個風格。

有時候在演奏歌曲時,明明速度和著節拍器是對的,但往往就是覺得和歌曲的速度不夠合拍,若調快或調慢又和整個音樂的速度不合,若有此種問題發生,往往都是以上四種感覺處理不當,建議從歌曲的感覺和律動方面去思考,也許可以解決您的問題,更可解答許多鼓手朋友們多年來的困惑。

八分音符節奏律動

Track 28 (音檔示範速度♩＝100)

了解前述的律動感後，除了將其確實的融入於你所詮釋的節奏組合當中，並且可以用同一個節奏，創造出四種以上不同的律動，如【練習5】、【練習6】願你也能享受在節奏的線條和律動中。

練習1 直線的感覺（Hi-hat線條上的變化）

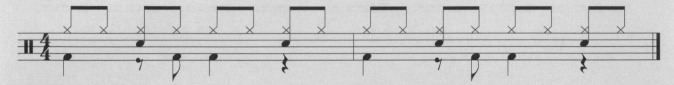

練習2 跳動的感覺（Hi-hat線條上的變化）

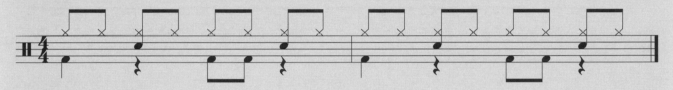

練習3 直線「推緊」的感覺

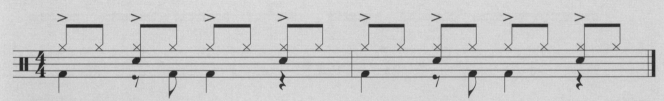

練習4 直線「拉鬆」的感覺

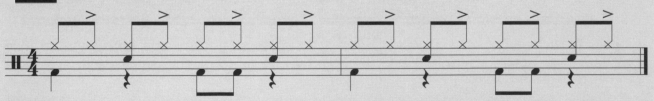

練習5 跳動「推緊」的感覺（♫ ＝ ♩♪）

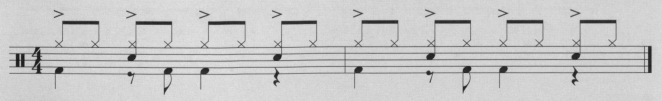

練習6 跳動「拉鬆」的感覺（♫ ＝ ♩♪）

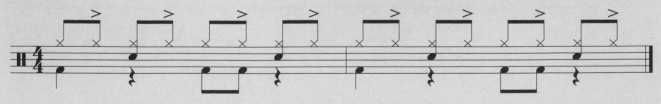

十六分音符節奏律動

Track 29 (音檔示範速度♩＝60)

延續八分音符的節奏律動練習，將六種律動感應用在十六分音符的節奏上。

練習7 直線的感覺（Hi-hat線條上的變化）

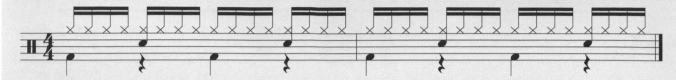

練習8 跳動的感覺（Hi-hat線條上的變化）

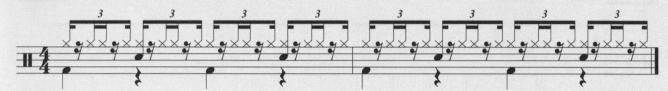

練習9 直線「推緊」的感覺

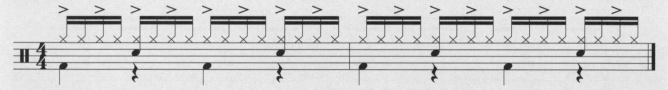

練習10 直線「拉鬆」的感覺

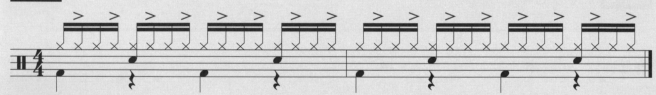

練習11 跳動「推緊」的感覺

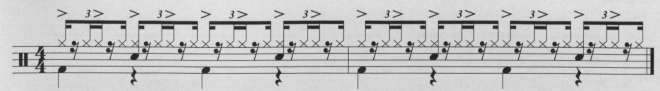

練習12 跳動「拉鬆」的感覺

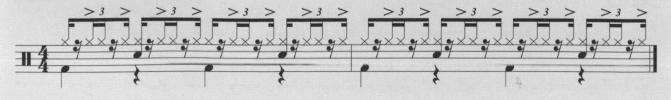

如何聽節拍器

以4/4拍的八分音符為基準,速度定為80,慢慢的以正負5加減做穩定度的練習,練習幾天後將節拍器調為每二拍響一聲,再經過幾天練得更熟練後,將節拍器調整為只有第一拍聽的到聲音。當演奏都可以對的到節拍器,那就代表你有不錯的穩定度囉。

 # 音樂聽奏練習

Track 30

打擊演奏「直線」感覺的音樂Loop練習,你可在下空白譜中自行練習寫出你想打的節奏,再跟著音樂一起練習。

Track 31

打擊演奏「跳動」感覺的音樂Loop練習,你可在下空白譜中自行練習寫出你想打的節奏,再跟著音樂一起練習。

鼓的調音

在進行爵士鼓調音前，首先要了解整個鼓組裡什麼原因會改變聲音，第一是鼓本身的材質不同，大致分為三大類，木質鼓、金屬鼓、和塑膠鼓，利用材質的不同可創造出不同的音色；第二是鼓的大小，直徑越大聲音越低，而直徑越小聲音越高；第三就是鼓皮，不同的鼓皮材質也會影響每個鼓的共鳴，在上述三種結構都有基本了解後，我們就可進行調音了。

調音方式

我們可以靠轉動鼓框上的螺絲旋鈕改變音高，轉得越緊聲音越高、越鬆聲音則越低。在鼓皮鬆開的情況下，一般鼓會有8～10個螺絲，選定其中一個轉緊（千萬不能一次轉緊）後，選定直線對面的螺絲轉緊，再選擇旁邊的旋鈕進行調整以此類推，重覆幾輪調整後，可開始敲擊鼓框邊緣的鼓皮，做適度的調整到音高平均。

鼓皮二面都需調音，調音時悶住另一面的聲音比較容易聽出正確的音高。大鼓調音方式是一樣的，但因為架設方式不同，通常會上揚10度左右，還有在大鼓內放入消音物來創造出更乾淨扎實的聲音。

調音標準

爵士鼓不像定音鼓般有固定的音高，所以沒有一個固定的音高標準。每個鼓手都有自己的喜好和判斷來調出自己的聲音，在大原則不變的情況之下可盡情的發揮，依照當時環境和空間需求來調整最合適的共鳴，鼓皮越鬆，除了聲音愈低以外還可造成延遲音較長，越緊反之。但如果太鬆卻會完全沒共鳴，所以調音的標準完看當下打擊者的需求。

節奏與過門的組合

　　了解節奏的變化之後，你已經有些打擊的基本技巧，並也有音符的打點基礎，現在正是組合前幾課所學的內容，並實際應用在音樂打擊上的時候了，好享受學習打擊的樂趣吧！

　　融合所學的技巧並確實地跟著MP3練習，務必配合穩定的節拍，視譜打出正確的節奏，筆者建議本課的七個節奏與過門練習，分別每天練習一個，一星期後就可進入下一課的單元了。

 ## 節奏與過門

　　以下練習皆可用於過門中，以爵士鼓演奏的立場，「過門」即是歌曲主歌與副歌之間或樂句與樂句之間的空間，我們能用鼓做一個小小的樂句並帶領或提示其它樂手能進入到下一樂句段落的方式。

　　以一小節四拍的過門為例，一拍過門、二拍過門、三拍過門、四拍全小節過門，需視鼓手本身對於音樂性的判斷、鼓手本身演奏技巧和習慣來決定要如何打擊過門比較好。

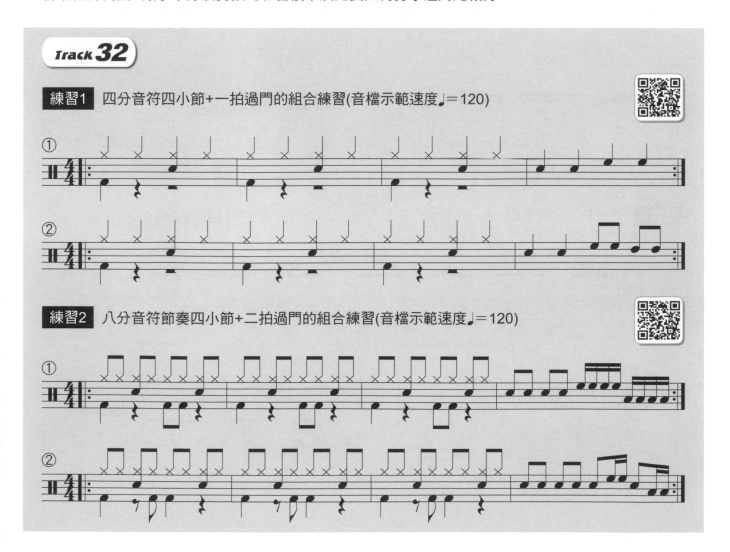

Track 32

練習1　四分音符四小節+一拍過門的組合練習(音檔示範速度♩＝120)

練習2　八分音符節奏四小節+二拍過門的組合練習(音檔示範速度♩＝120)

①

②

練習4 八分音符三連音四小節+四拍全小節過門的組合練習(音檔示範速度♩＝84)

①

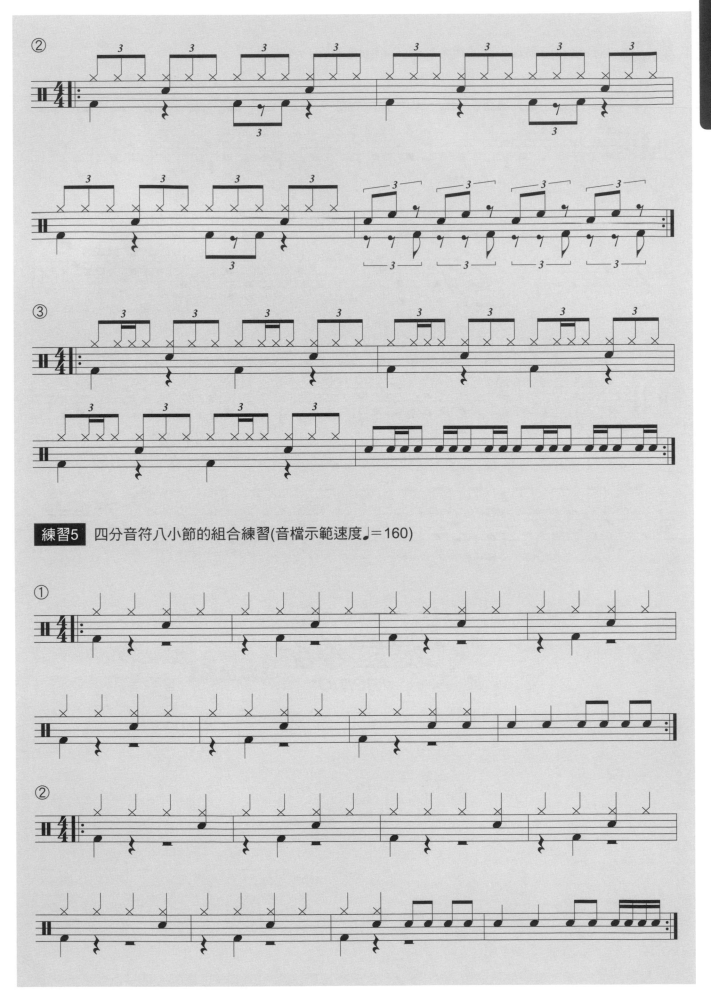

練習5 四分音符八小節的組合練習(音檔示範速度♩＝160)

練習6 八分音符節奏八小節的組合練習(音檔示範速度♩=140)

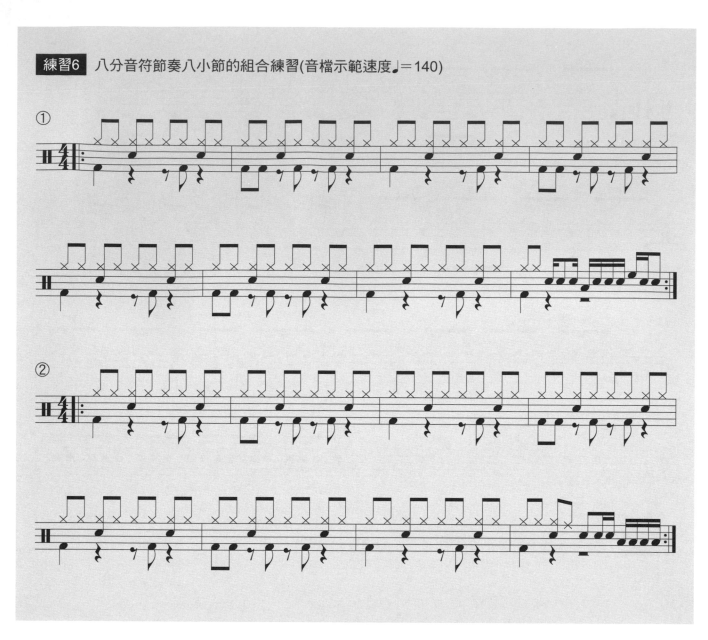

隨堂筆記
~memo~

練習7　十六分音符節奏八小節的組合練習(音檔示範速度♩=80)

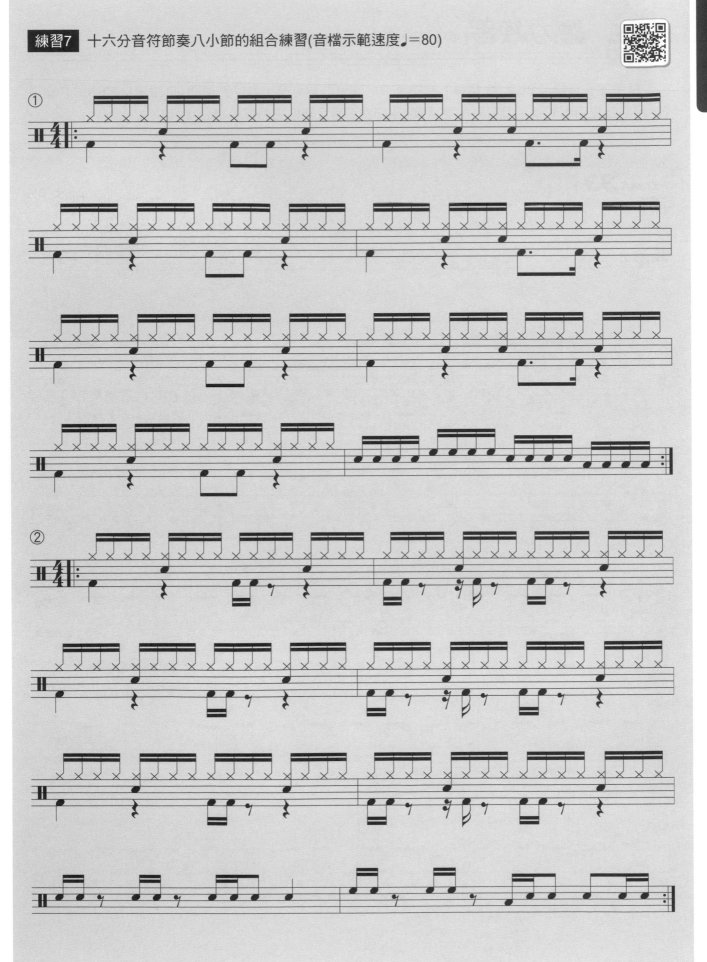

 聽力練習（※初學者可先不用演奏打擊，只需視譜唱出。）

　　請先聽著音樂及視譜，看懂後心裡想著鼓的聲音並跟著唱出鼓的節奏即可，跟著MP3中的音樂練習，用心感覺節奏的穩定及打點的準確度，讓節奏更有音樂性更有律動感。

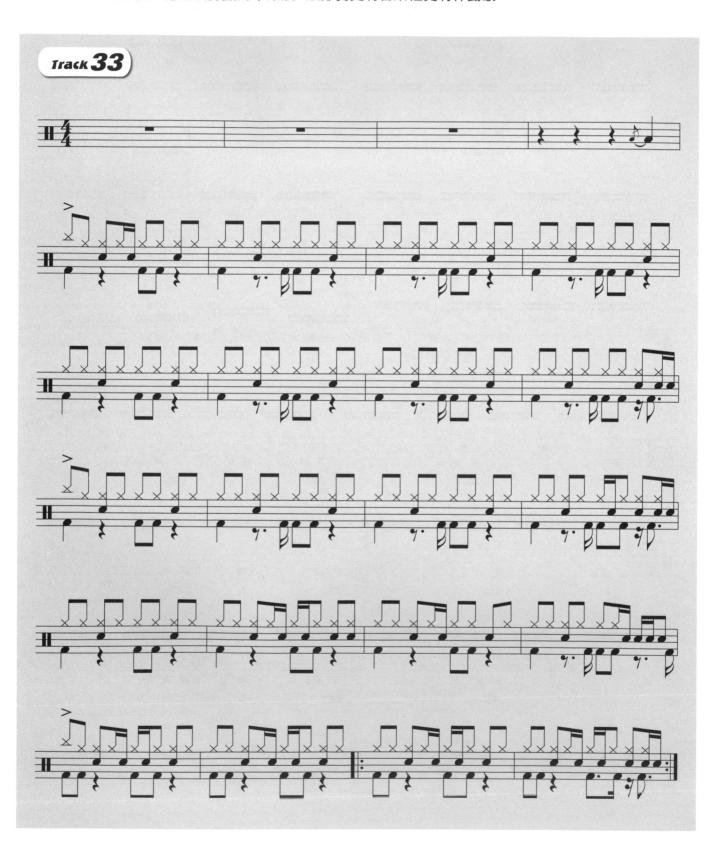

基本移位訓練

第 **7** 課　DRUM SETS

在了解打點與節奏部份基礎知識後，接著學習基本移位動作，這是可以加強打點擊法。打擊時在鼓與鼓之間移動，這種移動位置打擊的方式，稱為「移位」。

除了了解基本移位方式與技巧之外，建立良好的移位練習，不但可以提昇您在過門的速度、四肢的協調度，並增進在舞台上表演的可看性，透過本課的練習，相信你一定可以體會移位練習的好處，並請舉一反三創造出屬於你個人的移位技巧。

 ## 位移動作

練習步驟：

1、將手部位置於定位點放鬆和平衡。

2、移動時先動一隻手，另一手自然隨之互動到下一打擊位置。

3、如要雙手移位，切記勿抬高上手臂，肩膀需放鬆。

4、完成打擊或繼續打擊都需注音鼓棒與手型都要是最小及最近位置。

請確實做好移位動作，會有助於速度穩定及音色平均等等好處多多哦！

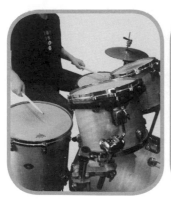　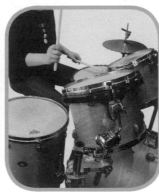　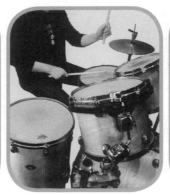　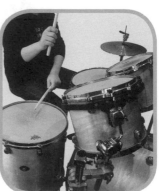

1 ⟶ 2 ⟶ 3 ⟶ 4

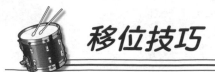

移位技巧

熟練以下每一個練習，並組合創造屬於您各人的手法，跟著節拍器，速度由慢至快，力求在移位動作之後，每個擊法所發出之音色之平均與音與音之間的協調度。

一、手順指定法

(1)在同一個鼓上打擊

(2)為上下移動

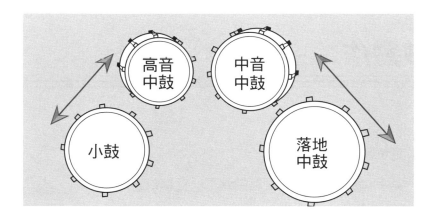

(3)左手上下、右手右左的方式移動

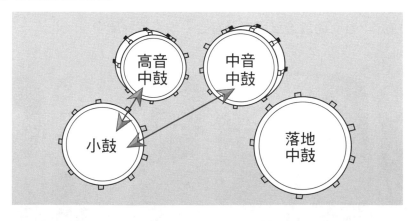

(4)為二手交叉的方式移動

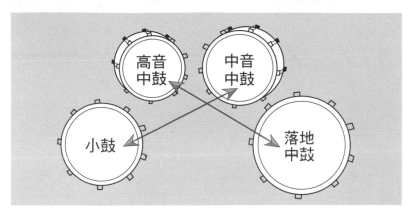

Track 34

節拍器速度設為♩＝80，初學者可以先練習四分、八分音符即可。十六分音符因速度快，困難度較高，可日後再做挑戰。

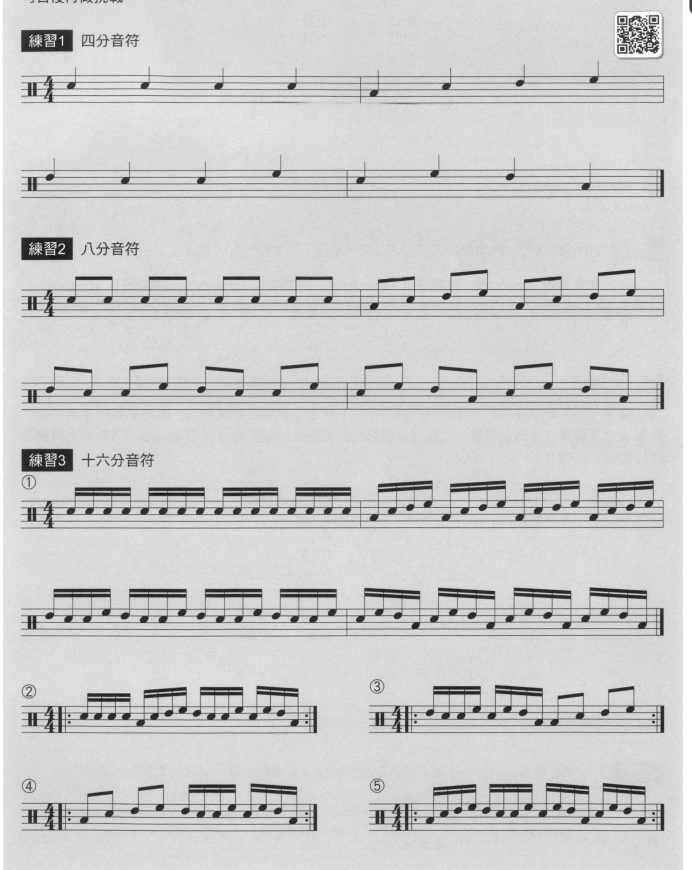

練習1　四分音符

練習2　八分音符

練習3　十六分音符
① ② ③ ④ ⑤

二、順擊法

請參考圖示的順序提示，依譜例完成「從左至右」的順序打擊方法，此打法為手部動作最順的。

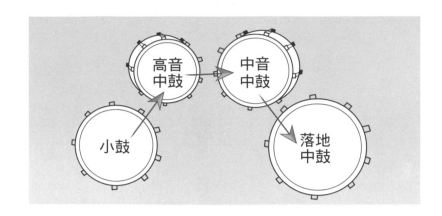

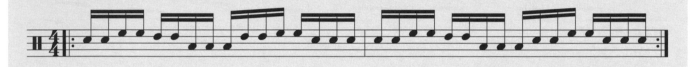

練習4 順擊法的練習，剛開始練習要把速度放的很慢，先求穩定度，熟練後再將節拍器調快。

三、逆擊法

請參考圖示的順序提示，下方譜例使用「從右至左」的順序打擊方法。請注意譜例中的手型，逆擊法通常需要左手做為轉點，如從落地中鼓反向打回小鼓時需要以左手為開始，若為右手則會造成鼓棒交叉打到哦。

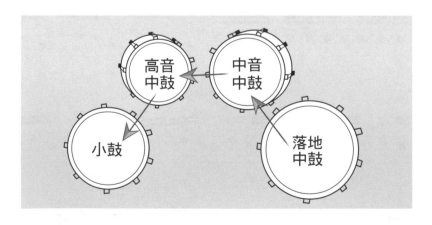

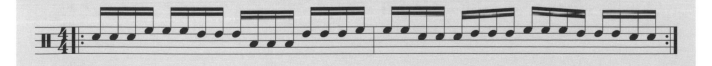

練習5 逆擊法的練習，剛開始練習要把速度放的很慢，先求穩定度，熟練後再將節拍器調快。

四、大鼓小鼓四連音移位法

Track 36

練習6　先練習譜例①即可，其餘可做日後進階練習。

① 小鼓打二下、大鼓踩二下，練習手與腳的協調度，需注意八分音符間的平均。

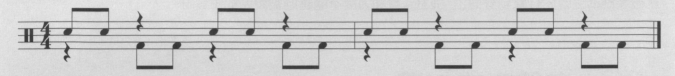

② 先踩大鼓二下再打擊小鼓二下，練習手與腳的協調度，需注意八分音符間的平均。

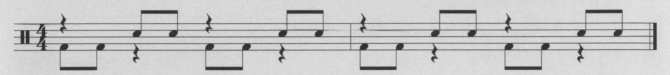

③ 打擊順序為大鼓、小鼓、大鼓、小鼓，練習注意事項同上。

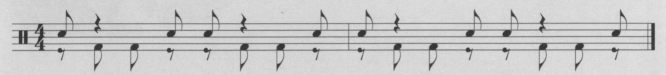

④ 打擊順序為大鼓、小鼓、大鼓、小鼓，練習注意事項同上。

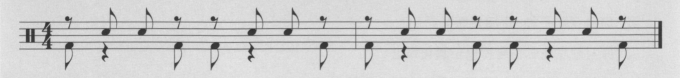

小鼓技巧－裝飾音

裝飾音會使原來的音符更有強調性,以及產生不同的變化感。裝飾音是指在主要的打擊點之前,出現裝飾主要音符的一個小音符。裝飾音的形成並不會影響主要音符和改變小節內節奏上的變化。

了解裝飾音的功能、打擊方法與在譜上的記號,要確實注意手部打點的基本動作,裝飾音一定會比被裝飾的主音先打擊到鼓面上,並且音量和力度不能超過被裝飾的主音符。

裝飾音的打擊

要裝飾的音一定比主要打擊的音先輕輕擊到表面,裝飾音都用「點擊」的,如右圖示。

裝飾音不影響原來的拍子,只是在每個拍子前多加一個小小的聲音以裝飾主音,所以不論是幾點的裝飾音都是依附在主音的點所組成的。

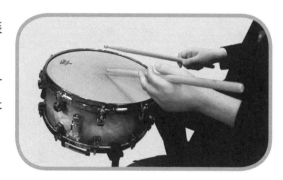

打擊裝飾音的技巧重點:

1、定位點要正確(裝飾音點在下約0.5公分,打擊點在上約1公分)。

2、裝飾音點不動,直接打擊鼓面。

3、原打擊點先動移至打擊位置後擊出。

4、裝飾音打點一定比原打擊點先碰擊至鼓面。

5、注意二個點打擊的緊密度,如太緊聲音就為同擊了,太開又好像二個打點。

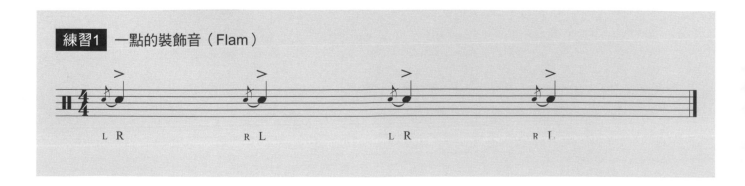

練習1　一點的裝飾音(Flam)

練習2 二點的裝飾音（Drags）

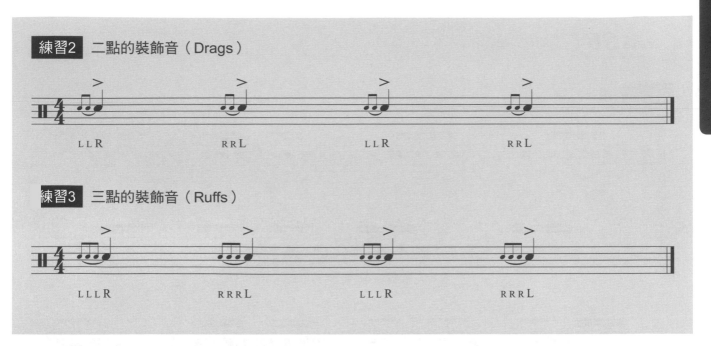

LL R RR L LL R RR L

練習3 三點的裝飾音（Ruffs）

LLL R RRR L LLL R RRR L

Track 37 （音檔示範速度 ♩=80）

練習4 裝飾音的過門樂句打擊

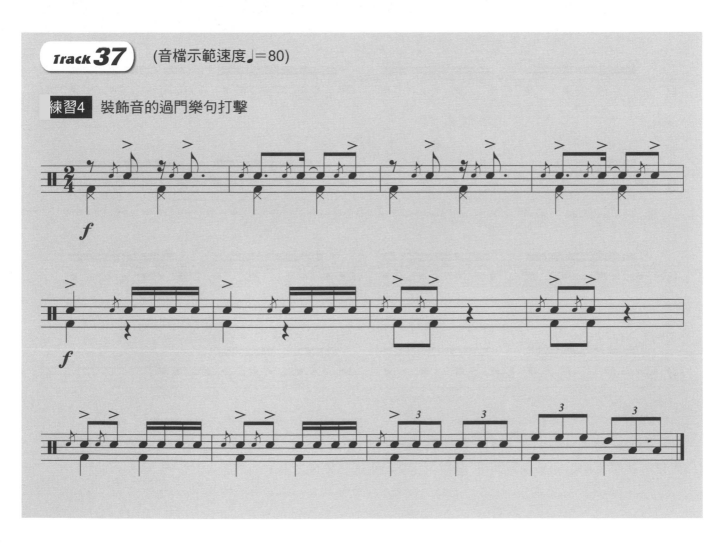

f

f

練習5 視譜打擊

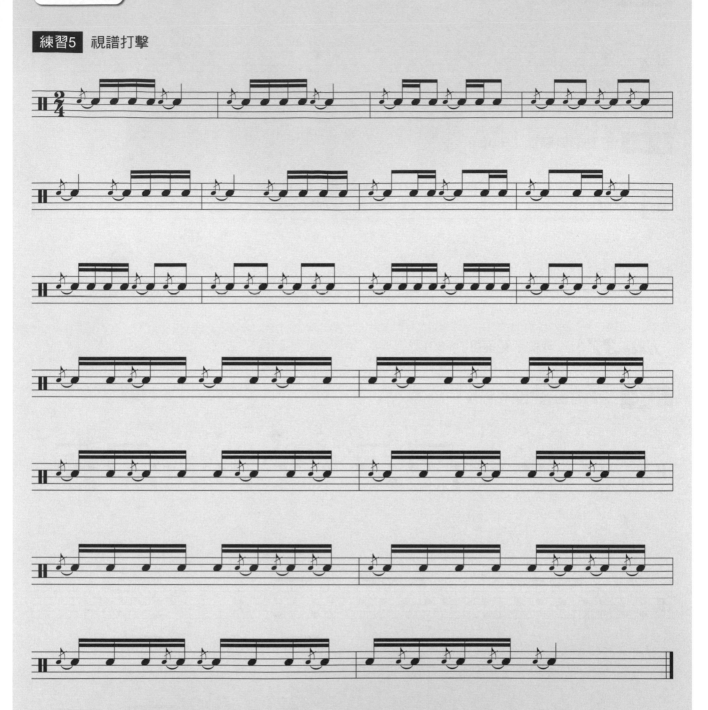

　　對於初學者來說，【練習4】、【練習5】要一次打出來是很難的，筆者建議每個小節逐一練習，可以先任意挑選五個小節來練習即可，其餘則當作日後補充練習之用。



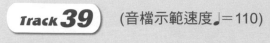

Track **39**　(音檔示範速度♩＝110)

練習6　進行曲的歌曲打擊法

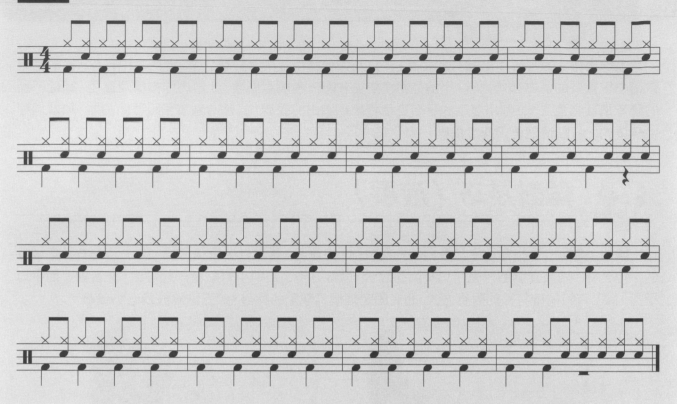

Track **40**　(音檔示範速度♩＝110)

練習7　將小鼓替換成裝飾音

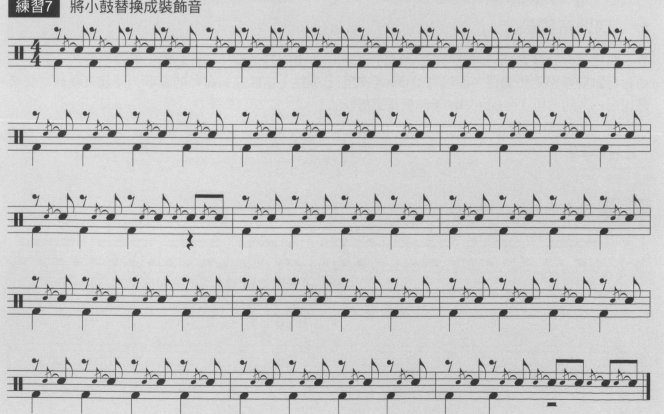

小鼓技巧－輪鼓

本課要帶大家了解小鼓輪鼓的相關技巧，及如何應用在平常打擊之中、過門之中等等。輪鼓是打擊樂中很重要的基本技巧之一，不論是哪種樂風和哪一種編制型態，此技巧均被廣泛應用，綿延不斷的聲音是其特色之一，利用雙手的平衡交替打擊創造出的聲響。打擊時別忘了跟著節拍器，練習過程中應該先求打點清楚再求速度提昇。

輪鼓技巧（滾擊）

輪鼓滾擊時，手指需比平常握棒時更為放鬆。打擊時，雙點以上擊碰鼓面，需注意左右手交替時的平均聲響。輪鼓聲聽起來是平均不斷的聲音，就像好多小鼓的小擊點所一起發出，聲音細長而平均不斷。除了有較明確打點的聲響方式，也有固定幾個打擊點的輪鼓，如五點輪鼓及七點輪鼓。

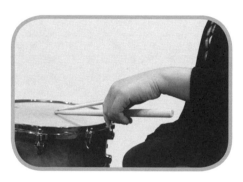
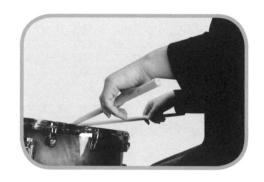

一、四連音輪鼓

四連音的腕部動作與輪鼓時的腕部動作相同的，不同的是鼓棒頭在鼓面上的彈跳方式不同，四連音打點要單點定位彈跳，而輪鼓要多點在鼓面上彈跳，造成連續震動的聲響，聽起來輪鼓的聲音是連成一片的，再次強調兩者的手腕動作是相同的！

Track 41

練習1 四連音打擊與四連音輪鼓

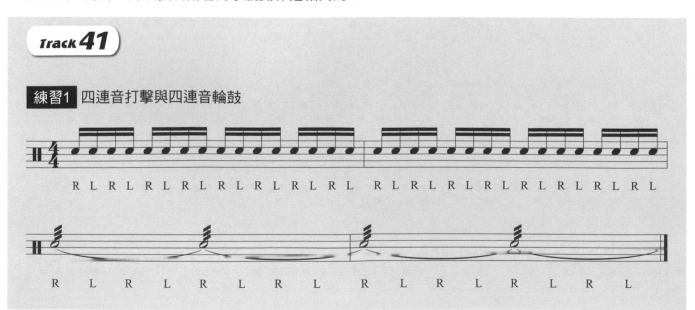

練習2 配合單擊或雙擊

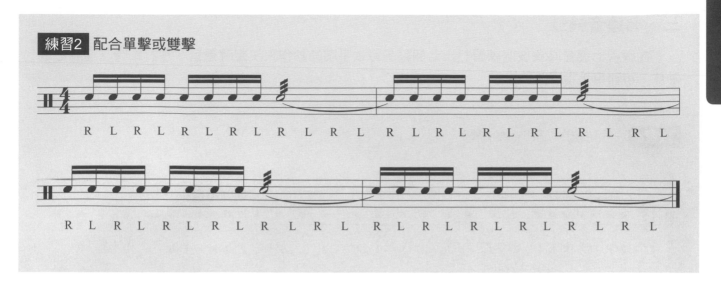

二、五連音輪鼓

　　打擊速度慢時，可明顯的感受到有五個點的聲響，但當速度很快時，幾乎聽不出有五個點，可是實際上還是五個點，聽起來像一小片段的輪鼓，所以在練習五連音時，要按照譜例打出五個點，可依手腕的動作來決定輕重音。在打擊遇到雙擊動作時，可利用手指來跳動打擊，試著掌握打擊後鼓棒跳上來時，手指輕壓的方式來打擊。

Track 42

練習3 要一個小節一個小節依序地練習，先熟練譜例①即可。

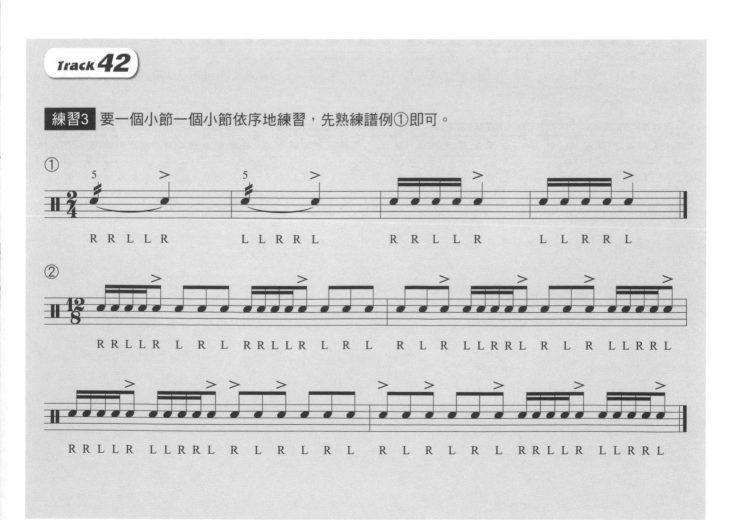

三、七連音輪鼓

　　在練習七連音時要按照練習打出七個點，可依手腕的動作來決定輕重音。在打擊時若遇到雙擊動作，可利用手指來跳動打擊。

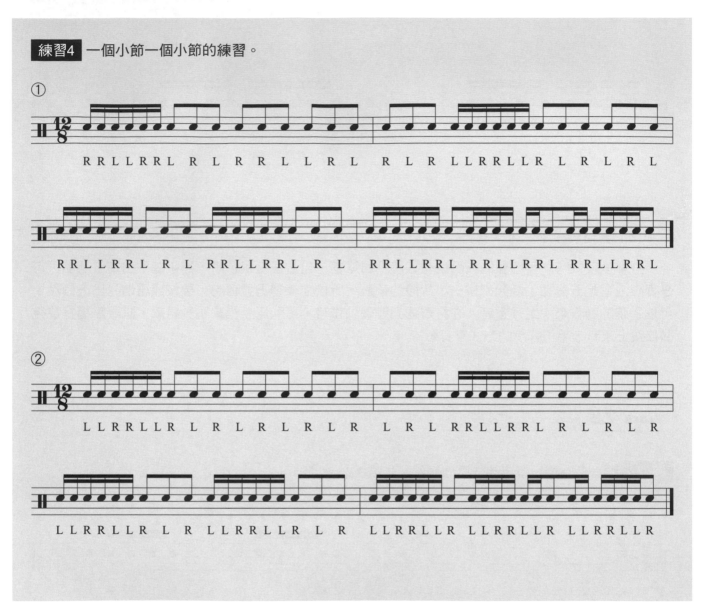

練習4　一個小節一個小節的練習。

視譜打擊 （※以下難度較高，初學者請斟酌練習。）

須每小節逐一地反覆練習，熟悉後再一次打擊兩個小節，循序漸進式的練習，待熟練後才可以像示範音檔一樣。

Track 43

練習5　(音檔示範速度♩＝80)

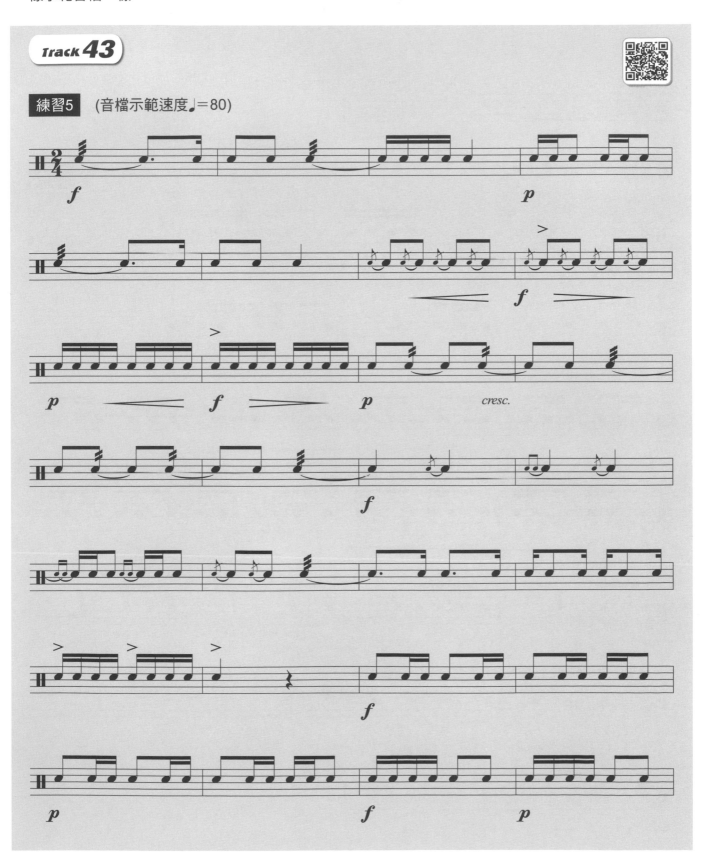

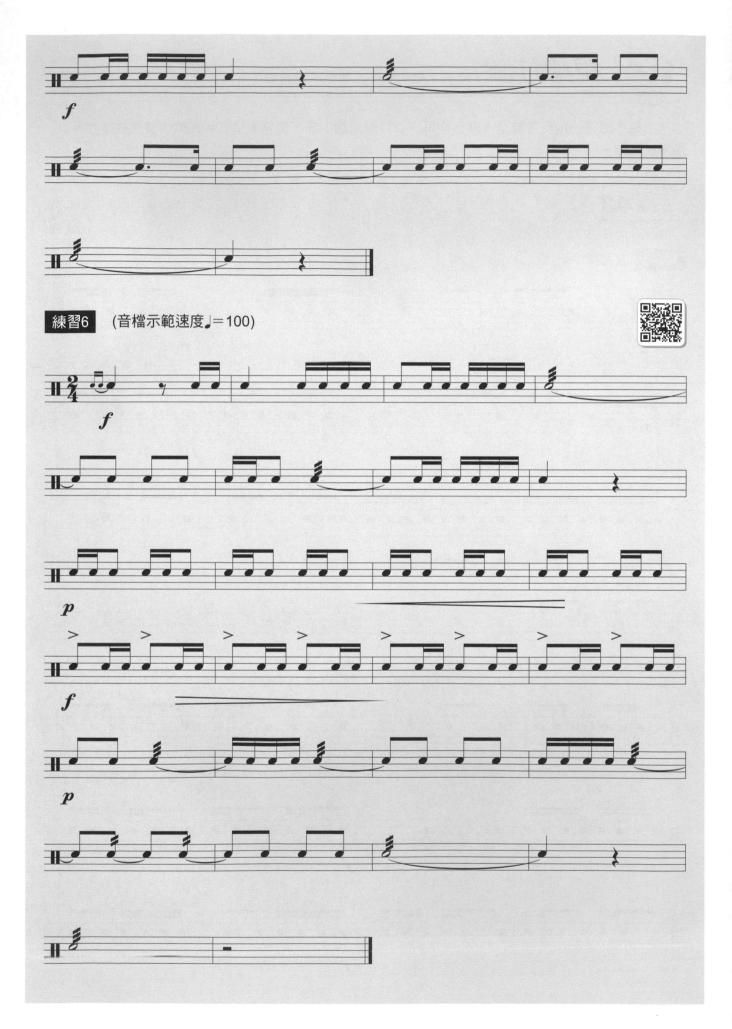

練習6 (音檔示範速度♩＝100)

練習7 (音檔示範速度♩＝120)

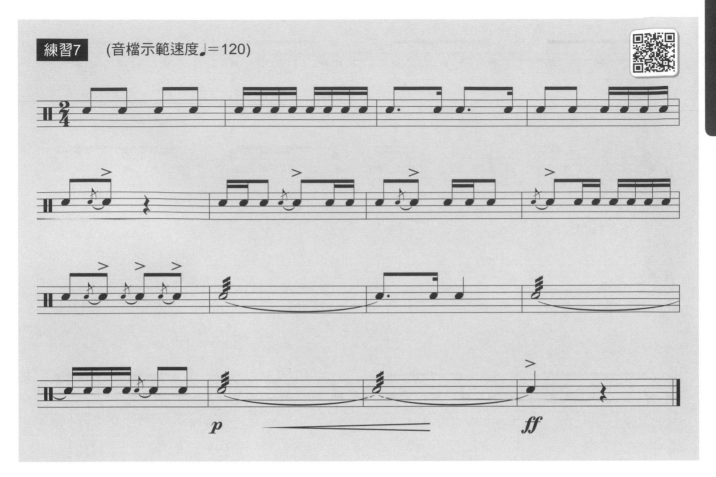

 進階練習

Track **44** (音檔示範速度♩＝150)

練習8 輪鼓與裝飾音的過門練習

　　要注意拍號是3/8，以八分音符為一拍，每小節有三拍，算拍方式為「123 223…」，另外要特別注意的是二個點的裝飾音和一個點的裝飾音聲響的不同。練習速度由慢開始，體會一下在速度快時和速度慢時有和不同，如果不斷的練習，以不同速度打擊同樣的譜，一定可以感受到其中的不同。

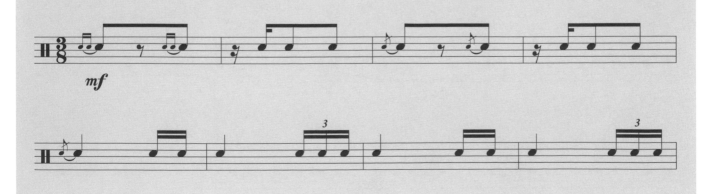

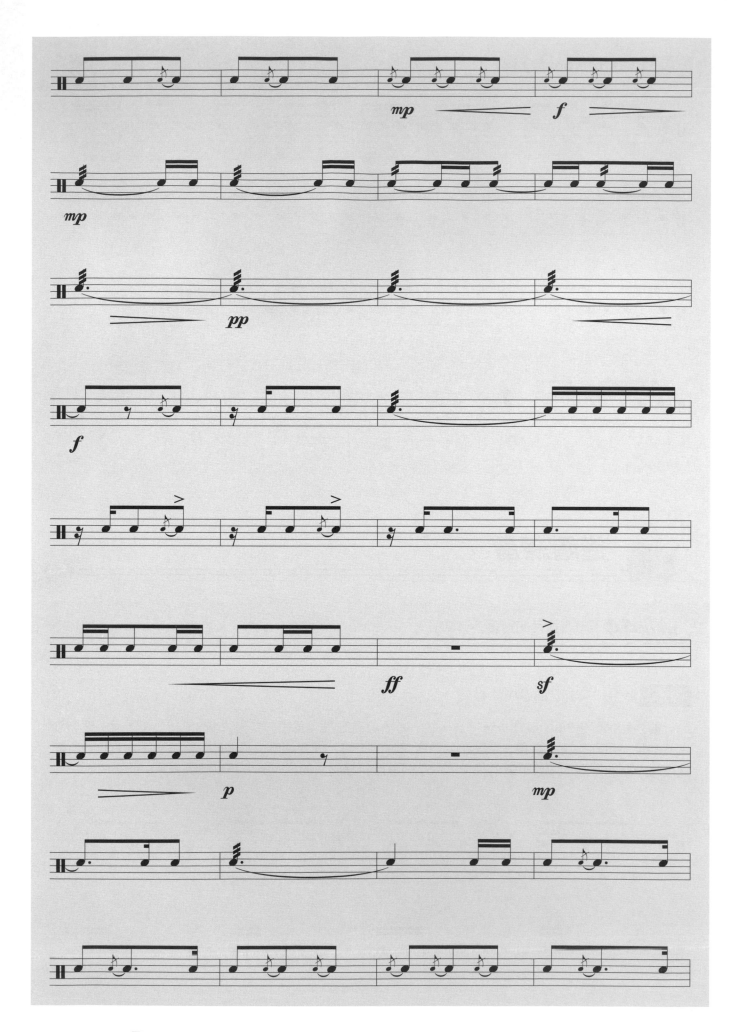

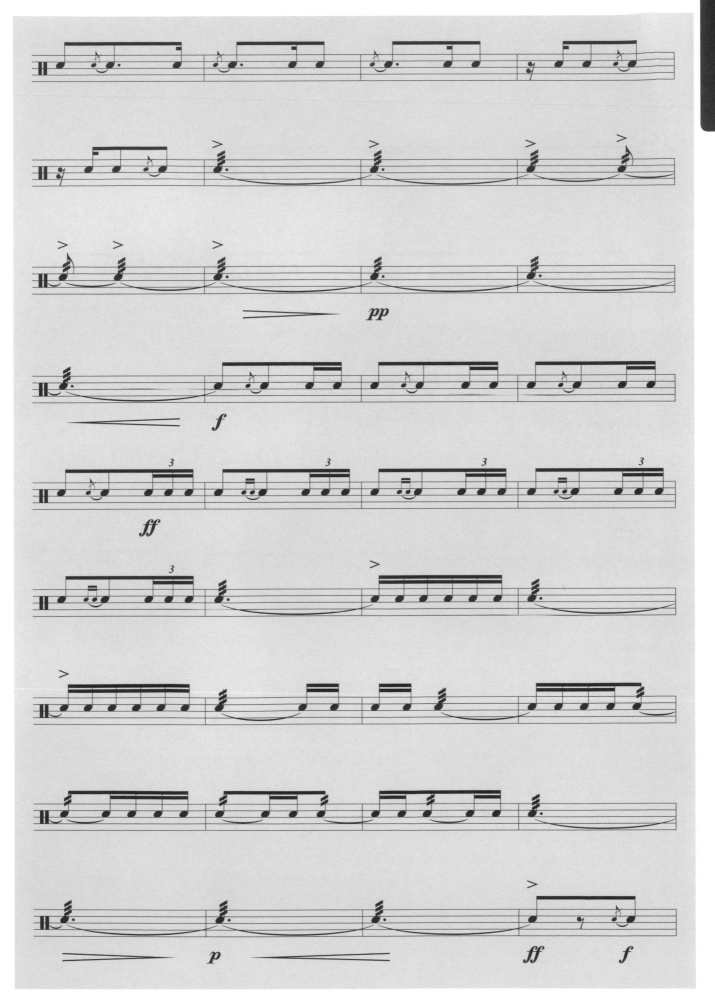

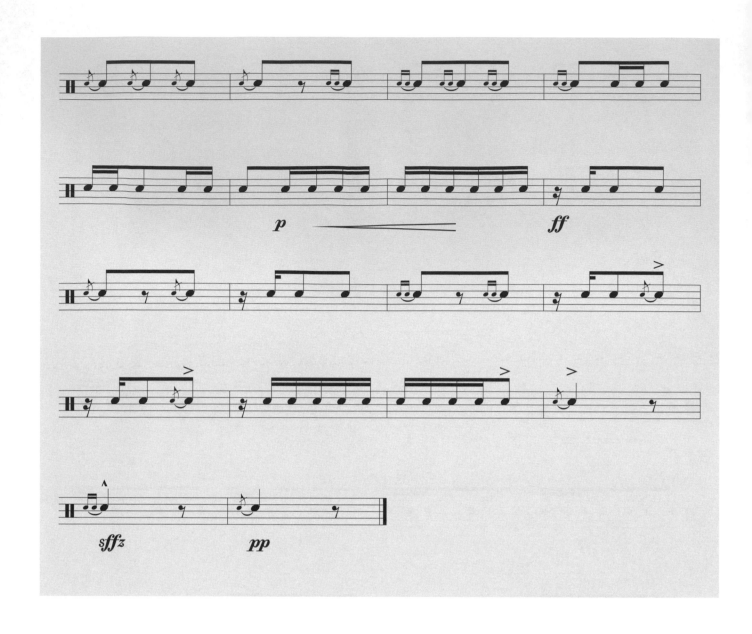

小鼓過門技法

　　至目前為止有學習到很多的技巧，本課要告訴大家如何將小鼓技巧運用在平常打擊的節奏上。將所有的打擊技法活用在平常的節奏與過門的中間，會讓打擊內容更精彩、更有音樂性。當你實際運用後，更希望你可以自行創造與組合，尋求在音樂中那種無限可能的喜悅感，好的音樂性與律動感並不一定要很難的技巧，適合與對味才是最重要的。

小鼓過門技法

　　每個練習分為三個階段，每個階段的練習概念一樣，但移位的複雜程度和技巧不同，你可以與節拍器一起練習，確實打好第一階段的練習。本書只編入第一階段課程，請務必熟練第一階段後才可練習下一階段。

　　必須每個小節逐一照著以下的手型反覆練習，待熟悉後才可以完整視譜打擊出來，在本課進度中因時間有限，如果是自學者，只需要練習每個練習的第一行即可，其餘的當日後的參考。

三連音輪鼓過門

　　三連音是指以基本三個音連在一起的音符感覺。練習時，需特別注意這三個點是建構在十六分音符下的三個點（如練習1），或是八分音符下的三個點（如練習2）。以【練習2】為例，在一拍裡平均三等份的音符打擊，算拍為「123、223、323、423」；以【練習1】為例，雖然一樣是三個點所組成，但音符是以十六分音符為主的算拍方式。前述兩個練習同為打三下，但是聲響是非常不同的。除了注意拍子外，練習的打擊速度也是由慢至快，並試著體會因為固定的速度不同所產生的不同聲響。

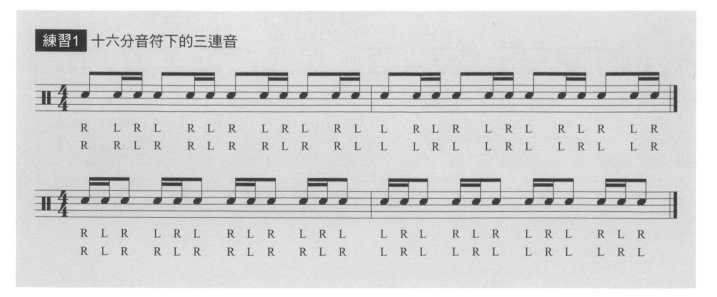

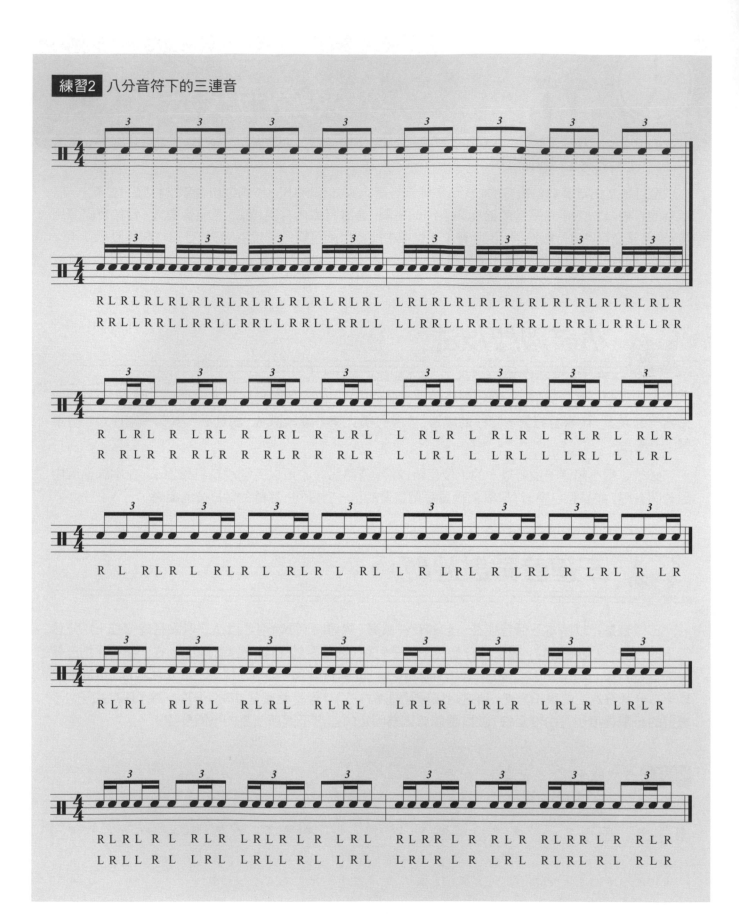

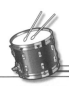

四連音輪鼓過門

　　四連音就是指四個連在一起的聲音，很多初學者會將四連音就想著只有十六分音符的樣子，其實四連音是很廣泛的使用在各種音符節奏之間，只要演奏連續四個音就屬四連音的演奏。練習重點就是看譜練習，並且很明確的知道節奏的拍子，如果只是聽，那聽起來都一樣是四個點。

練習3

```
R   L R L   R   L R L   R L R L   L R L
L   R L R L   R L R   L   L R L R   R L R
```

練習4

```
R   LRLR   LRLR   LRLR   LRL R   RLRL   LRLR   RLRL   LRL
L   RLRL   RLRL   RLRL   RLR L   LRLR   RLRL   LRLR   RLR
```

練習5

```
R   LRLR   LRLR   LRLR   LRLR   LRLR   LRLR   LRLR   LRL
L   RLRL   RLRL   RLRL   RLRL   RLRL   RLRL   RLRL   RLR

R   R   RL   LRLR   RLRL   LRLR   RLRL   LRLR   RLRL   LRL
L   LRLR   RLRL   LRLR   RLRL   LRLR   RLRL   LRLR   RLR
```

練習6

```
R   L R L R   L R L R   L R L R   L R L R   L R L R   L
L   R L R L   R L R L   R L R L   R L R L   R L R L   R
```

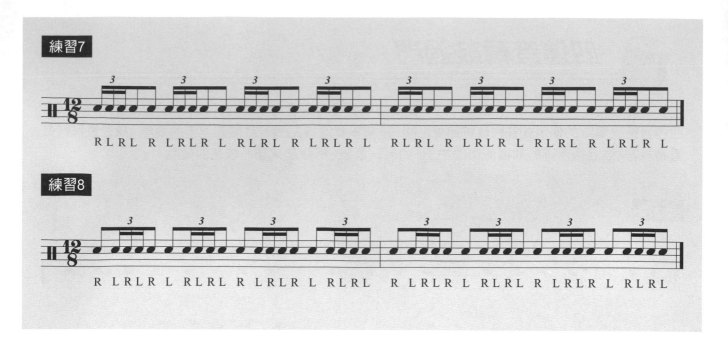

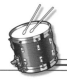 # 五連音輪鼓過門

　　五連音就是指五個連在一起的聲音，五連音常出現的譜示方式如下練習，需注意的是不是把五個點打出來就好了，是要在各種不同的拍子方式來練習五連音。

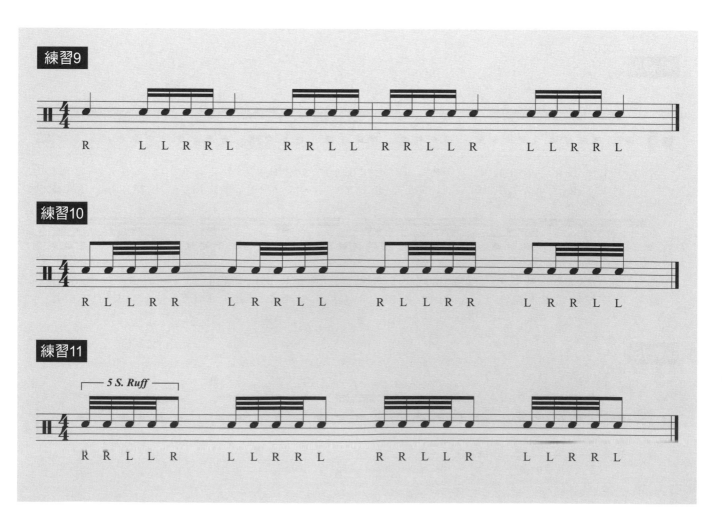

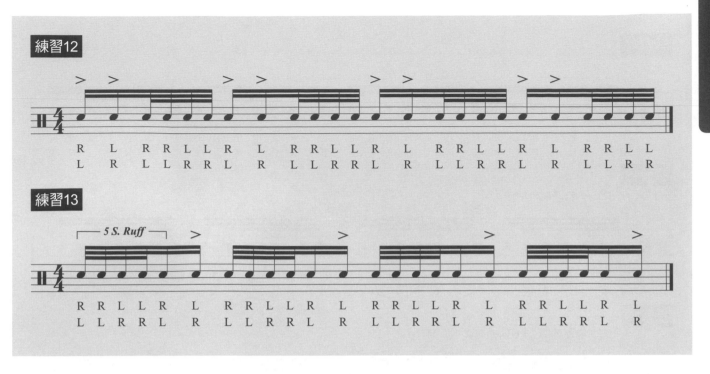

練習12

練習13

七連音輪鼓移位節奏過門

　　七連音的練習觀念及重點就跟前述四連音和五連音是一樣的,但七連音輪鼓更需特別注意手型交換的部份,建議按著筆者所寫的左右指示練習。

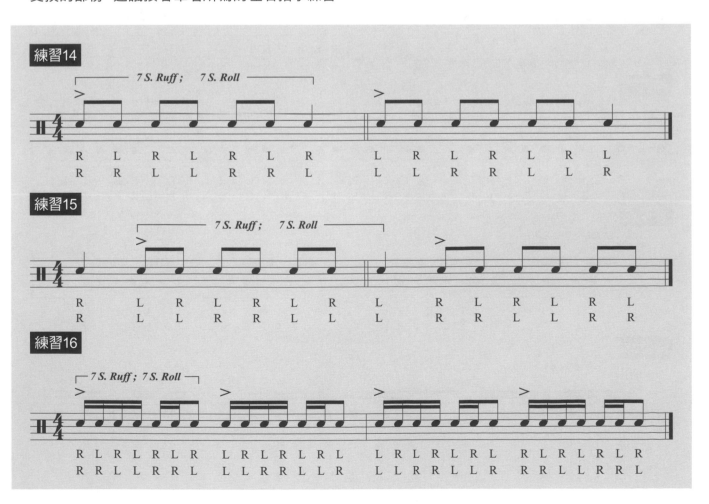

練習14

練習15

練習16

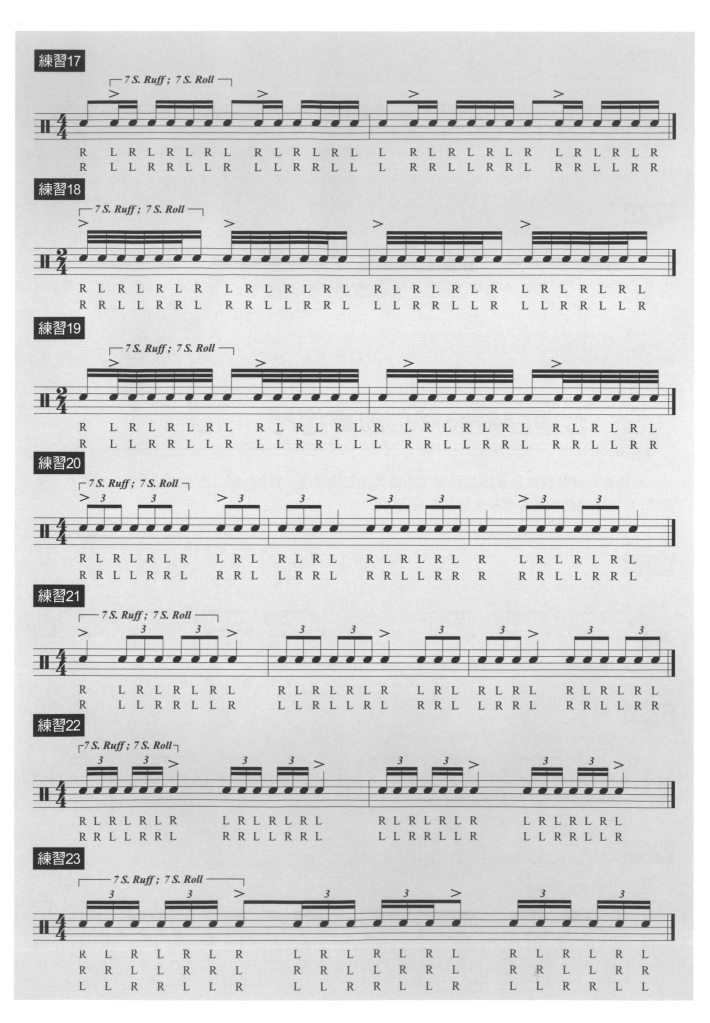

六連音

六連音實在為我們鼓手中最好的朋友之一,因為音符的空間特殊性質,可以有很多不一樣的空間感。利用音符的長短,創造出不同的節奏美感,這是很無形的美,當然如果透過自己的雙手演奏出來、用心去感受,會有更好的體會與享受。

以下的運用練習將八分音符硬生生的切開,再用三個音符平均分配在時間的空間裡,好好享受與體會吧!

六連音的打擊

先將六連音的音符跟著節拍器穩定打擊,並在開啟節拍器的同時,檢視心裡是否有六連音的空間感位置,你可以試著去擊出六連音(建議請有音樂相關經驗的朋友或老師來協助檢查)。如果一開始就能做到六連音的打擊,那恭喜你是個非常有天份的打擊好手!但大部份的人是做不到的,不過不要灰心,只要照著下面的方式練習一定可以完成的。

首先,必須了解六連音和八分音符之間的關係,不同的音符有不同的空間概念,了解後可以靠著節拍器幫你演奏出規律的八分音符,而你心裡想著十六分音符,不過別急著打擊,先唱出拍子、算出拍子,再將其成為實際的演奏動作。

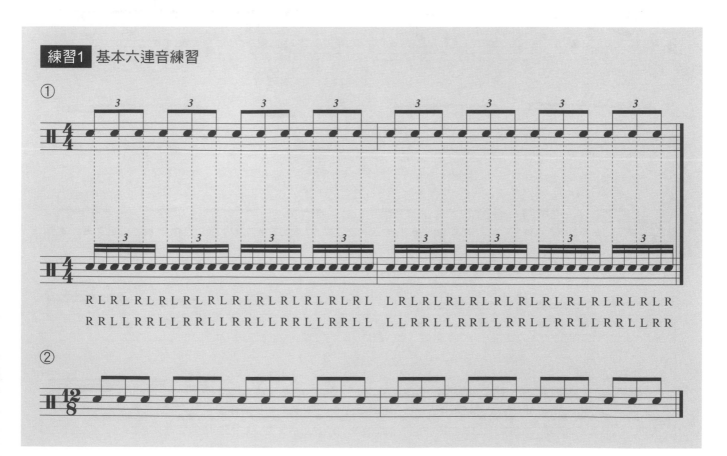

練習1 基本六連音練習

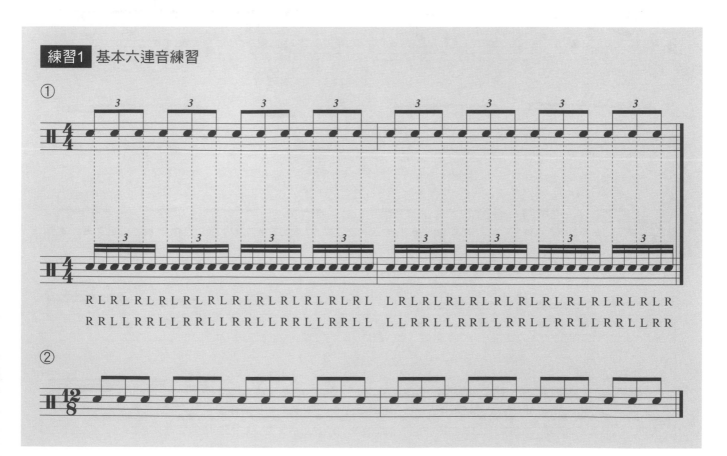

RLRLRLRLRLRLRLRLRLRLRLRL LRLRLRLRLRLRLRLRLRLRLRLR
RRLLRRLLRRLLRRLLRRLLRRLL LLRRLLRRLLRRLLRRLLRRLLRR

六連音的運用

　　六連音可運用在節奏和過門之間，配合移位的動作產生多樣的音色變化，先在小鼓上練習音符，再依練習去做不同的移位變化，六連音也不一定只能用在三拍子的曲子中，任何拍子的曲子都是可以用六連音作表現。

Track 45

練習2 六連音移位

五線譜第三間是小鼓，第四間是低音中鼓，第五線上的音符是高音中鼓。以下練習必須每小節逐一地練習。(①音檔示範速度♩＝140，②音檔示範速度♩＝80)

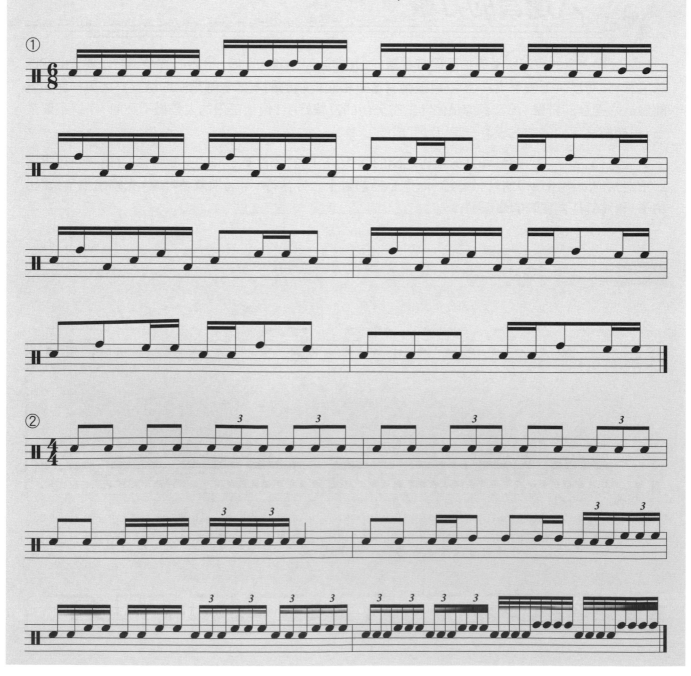

Track 46

練習3 大鼓小鼓六連音移位法(音檔示範速度♩=160)

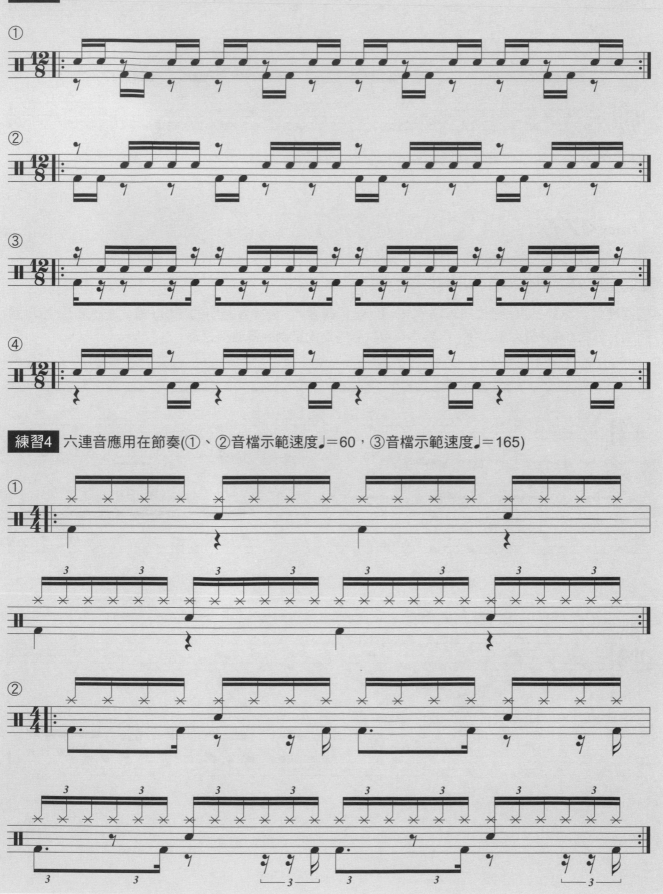

練習4 六連音應用在節奏(①、②音檔示範速度♩=60，③音檔示範速度♩=165)

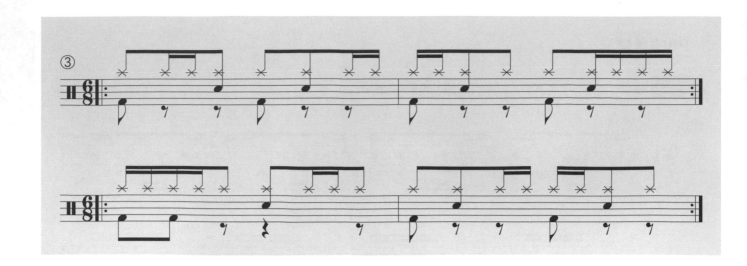

③

Track 47

練習5 六連音的過門(音檔示範速度♩=80)

這個練習很重要，初學者先熟練譜例1即可。進入練習時，先練習過門的部份（最後一小節），熟悉過門的打擊後，再練習完整譜例。待熟悉後可試著將這兩譜例練習連續打擊。

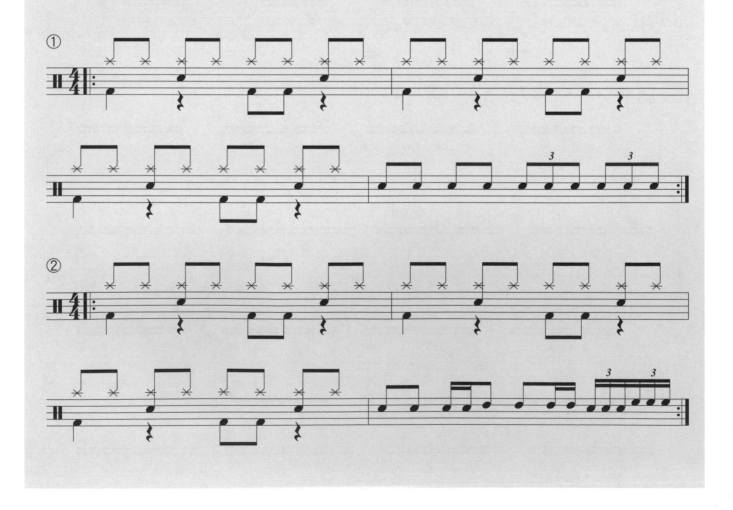

①

②

【練習曲】

Track 48 在歌曲練習前，請依MP3音軌跟著打擊，算拍方式是三拍，先求速度的平穩和音色的平均，再求音樂性。

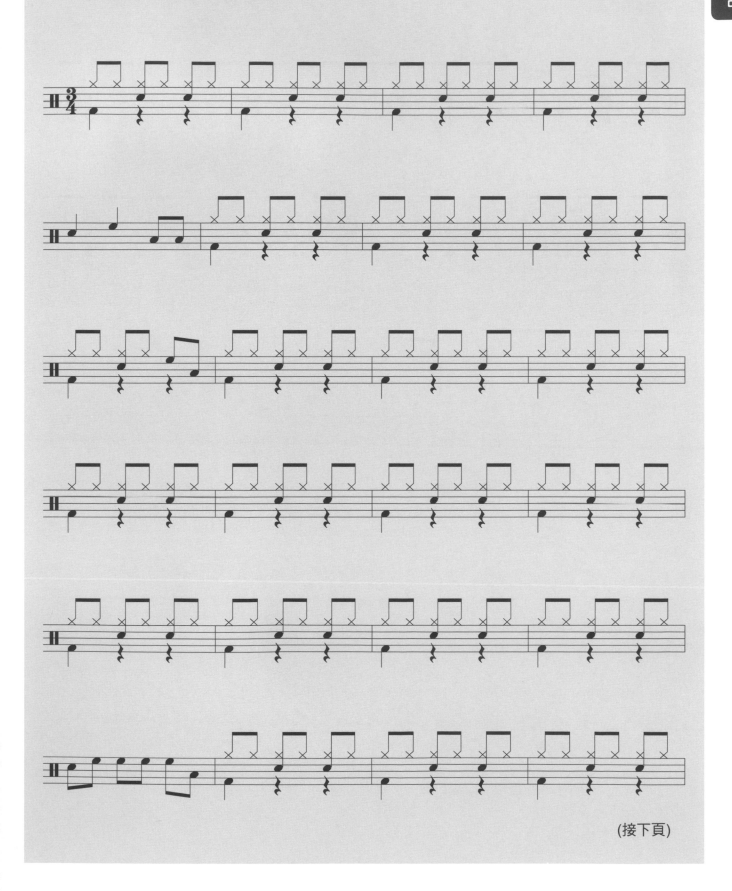

(接下頁)

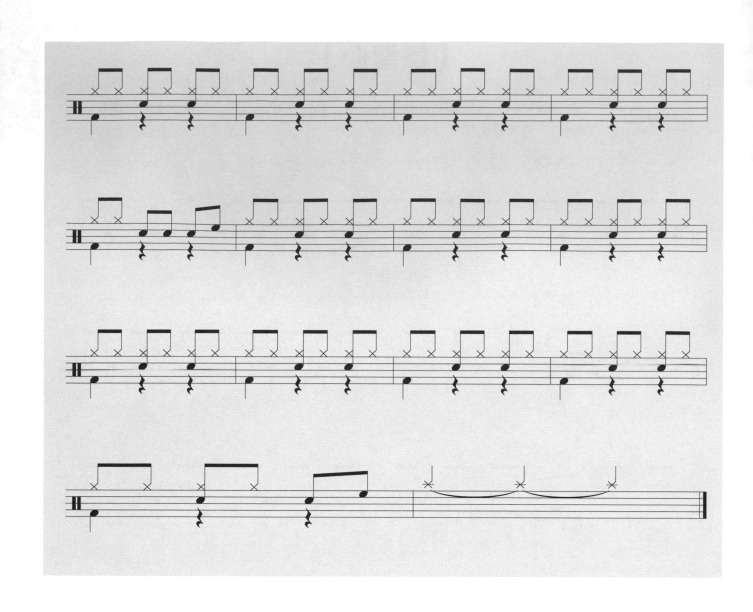

輕音與重音

音樂的三大組成要素為旋律、和聲與節奏,爵士鼓本身當然是負責節奏部份,但爵士鼓就沒有旋律和和聲了嗎?答案是否定的,爵士鼓還是可以創造出旋律線條和和聲方式,只是一般不會這樣做,在演奏時我們可以用本身樂器的屬性、獨特性來表達整個音樂的力度和空間感,你可以用力量的強弱來表達音樂的力量和情緒,所以輕音與重音的練習對於爵士鼓演奏時就顯得格外的重要。

輕、重音掌握恰當會讓打擊更有力度與情緒的表現,就好像你興奮時會想大叫或跳動,而心情不好時感覺會悶悶的,也不想大聲說話,其實樂器就是能表達情緒的一種媒介,只是要在能充份利用樂器表達自己情緒之前,必須要有對等的付出、練習才能夠體驗。

輕、重音基本打擊

了解並確實體會出輕音與重音的差別,手型一定要正確,用「角度的大小」和「手部打擊時的擺動」創造出力度的輕與重,切勿使用力量,等待姿勢完全正確後才可以練習速度及再加上一些力度打擊。在正確的擺動動作中,輕重音即可非常明顯的分別出來,使用單擊法練出所有力度後,可以用下面練習好好體會輕、重音的感覺。

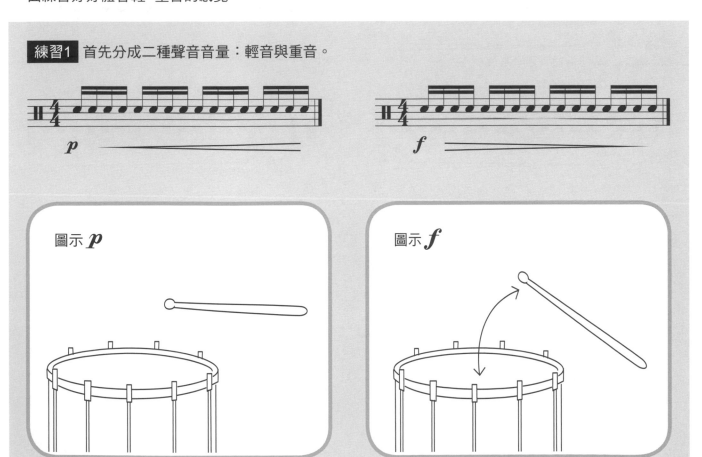

練習1 首先分成二種聲音音量:輕音與重音。

圖示 *p*

圖示 *f*

練習2 由輕擊到重擊逐漸分成四種聲音音量：極輕音、輕音、較重音、重音。

練習3 再由輕擊到重擊逐漸分成六種聲音音量：極輕音、較輕音、輕音、較重音、重音、極重音。

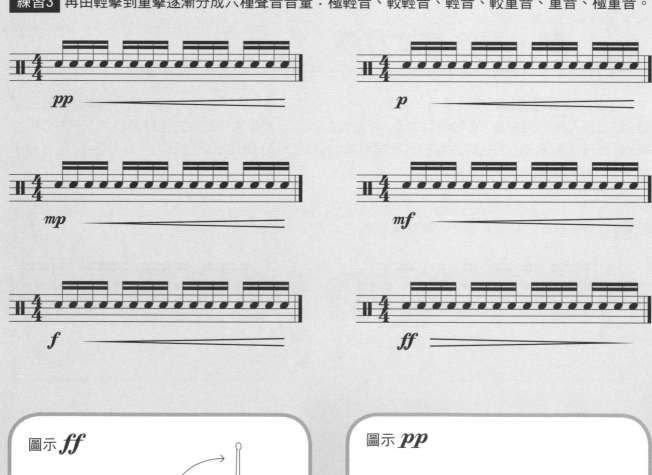

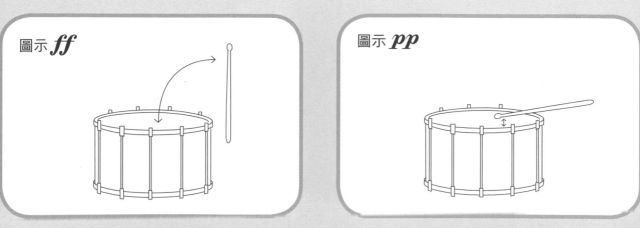

圖示 *ff*

圖示 *pp*

練習4 由輕擊到重擊逐漸分成四種聲音音量：極輕音、輕音、較重音、重音。

①

②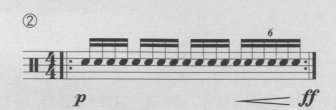

③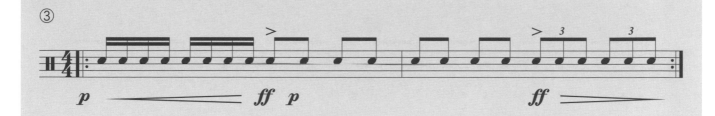

\boldsymbol{p} to \boldsymbol{f}

\boldsymbol{f} to \boldsymbol{p}

輕、重音加上控制鼓棒的手型

下方譜示「>」的拍點上，代表是要重音擊出的意思。鼓棒和手型的位置如右圖所示，耐心練習直到穩定為止，仔細聆聽打出的點聲音輕重的比例是否適當。在練習時，通常將輕重的比例拉的愈開，對日後的學習會更有幫助哦！

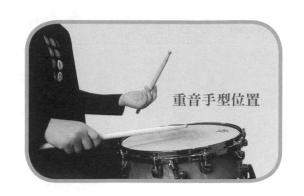

重音手型位置

練習5 由輕擊到重擊逐漸分成四種聲音音量：極輕音、輕音、較重音、重音。
※初學者只需要練習譜例①，可視練習時間增加練習，其餘也可當日後參考。

彈跳技法

所謂「彈跳」是指在鼓棒第一點擊下後，以手指固定支點，使鼓棒頭自然在鼓皮上跳動的方式，通常可以彈三至四下，聲音由強變弱，最後停於鼓面上，而彈跳的打法就是控制這種反作用力的跳動打擊法之一。當擊出後跳到第二個點時，用手指輕輕收起鼓棒，使其彈跳二下，就是打擊一下，第二下為彈跳，此種打擊法為彈跳式打法。

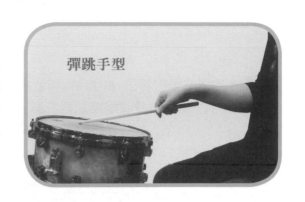

彈跳式打擊法也會造成雙擊二個點的聲音，但不同的是，雙擊皆以同樣的動作擊出二個點，也就是說手腕會動作二次，如圖一；而彈跳打法二個點，手腕只動作一次，由手指控制第二個點，如圖二。

圖一

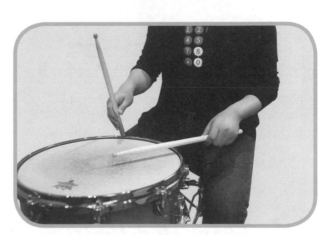

圖二

練習6 請確實依照手型打出，手型與上相同，但在彈跳記號處，需用雙擊打法彈跳二下，請放慢速度，逐一練習，並跟著節拍器打擊。將節拍器速度設定為 ♩＝60，練好後再調整速度練習。請注意使用彈跳技巧時，手指要放鬆，並是在同一個點打二下，且不影響原來的拍子喔！

①
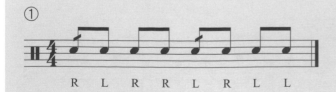
R L R R L R L L

②
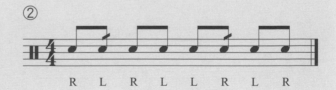
R L R L L R L R

③
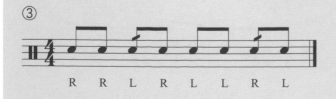
R R L R L L R L

④
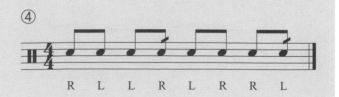
R L L R L R R L

Paradiddle的擊法

練習7 確實依照手型打出，此為單、雙擊的混式打法，所以在剛開始學習時很難打的穩定，請放慢速度，逐一練習，並跟著節拍器打擊，將節拍器速度設定為 ♩＝60，練好後再調整速度練習。

①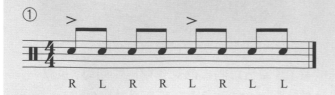

②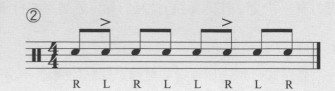

③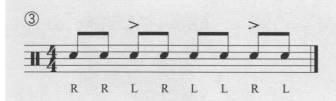

④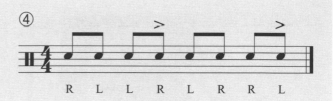

Paradiddle技法的移位

Track 49 （音檔示範速度♩＝160）

練習8 以上練習完成後，接下來是增加打擊難度的練習挑戰，此練習分二個階段，第一個階段先練手的移位，移動位置如譜示，移位做好後再將腳法加入練習。

①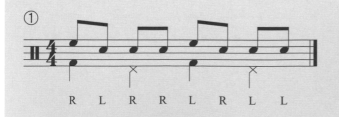

②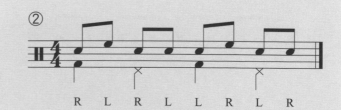

③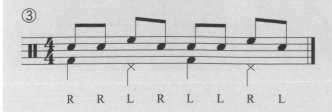

④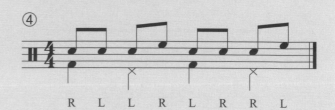

練習9 移位練習

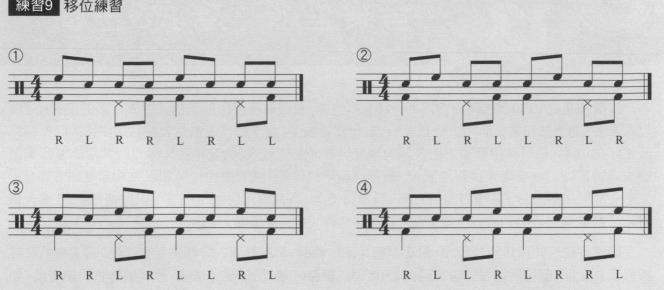

Track **50** (音檔示範速度♩=110)

練習10 Hi-hat移位節奏練習

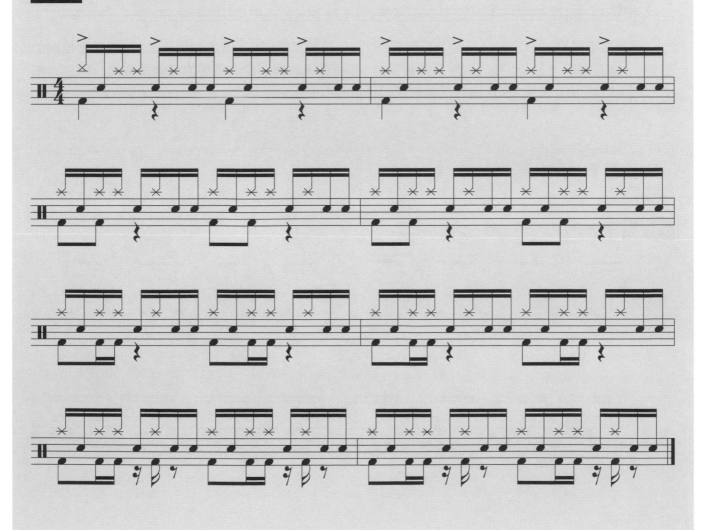

音樂型態：搖滾&金屬

搖滾樂是從1950年代開始發展的一種音樂型態，音樂表現是由顯著的人聲為主要的旋律，伴奏以電吉他、爵士鼓和電貝斯和鍵盤樂器、合成樂器等為主。搖滾樂可以清楚及強烈的唱出人們對情感及生活的追求，還時常用音樂影射表達對現實世界的態度，當時的音樂工作者也時常用搖滾音樂型態來表達當時的社會現象與政治狀況、戰爭與和平的情景。搖滾樂的種類和風格相當繁雜多變化，二十一世紀後更融合了各種的創新元素、科技與概念，現代搖滾發展出很多不同風格，像是「黑人音樂」、「龐克樂」、「迷幻樂」、「重金屬」、「另類音樂」、「放克搖滾」等等。

建議多聽一些該類型的音樂，試著體會其創作動機，再以節奏去詮釋會更有感覺。搖滾樂的音符線條多為直線，部份跳動線條也很明顯，力度與感覺都較強，即使是抒情歌，也有很強烈的節奏感。如邦喬飛、史密斯飛船樂團…等，均有很好聽的抒情搖滾的歌曲，不妨多聽。

搖滾樂節奏打擊

可將之前學過的十六分音符，八分音符或四分音符的節奏，加上搖滾的感覺去打，就都是搖滾的節奏了，在打擊時大鼓、小鼓的力度是很重要的，即使是慢歌搖滾樂的感覺力度都是強的，而在4/4拍中，每個二、四拍都是強拍，而踏鈸的線條感覺也要視歌曲而定。

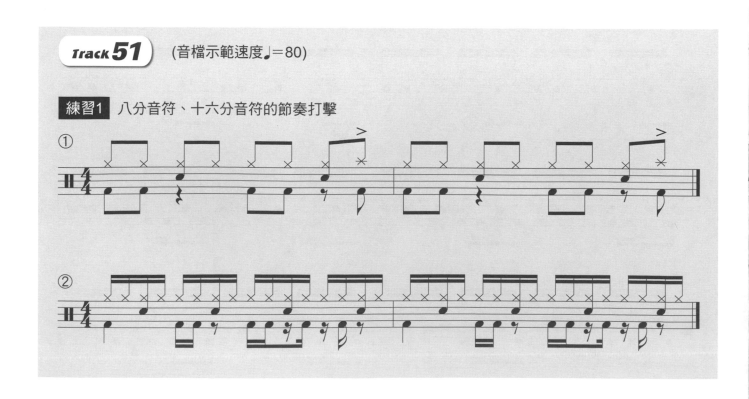

Track 51　(音檔示範速度♩=80)

練習1　八分音符、十六分音符的節奏打擊

搖滾樂的移位法

　　大鼓小鼓移位重點如前一課所述,在過門中要加強力度使其用力量感。初學者常忽略了節奏與過門間的協調度,有時節奏音量大於過門,有時節奏很小聲一過門突然變大聲了,再練習時請特別注意。

Track 52 (音檔示範速度♩=80)

練習2

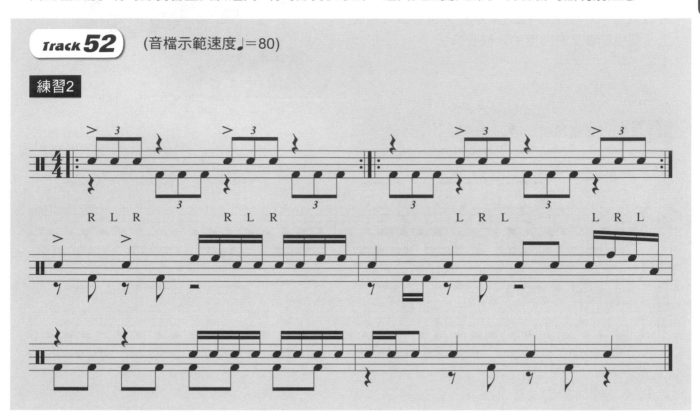

龐克(PUNK)曲風節奏

　　龐克音樂型態是1970年代由英國所開始的一些龐克文化所生的產物,此文化多為訴求顛覆抗爭,社會問題及判逆性與社會階級下層的壓迫等議題有關,所以PUNK音樂大多來自這些訊息而產生的音樂型態。

練習3 (音檔示範速度♩=150)

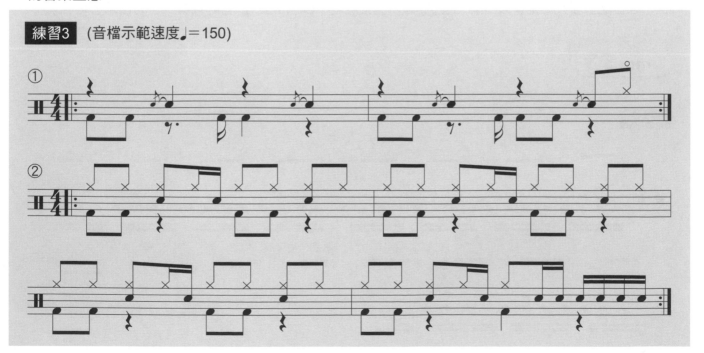

搖滾樂節奏加上雙大鼓

如下練習，左腳和右腳速度和力度平均踩擊於大鼓面上，輕墊腳尖用大腿的肌力上提小腿再放鬆放下，使大小腿的重量和力量反饋於鼓面上，產生結實又有力度的大鼓聲音。

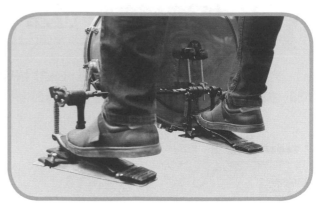

練習4　(音檔示範速度♩＝160)

練習5

 重金屬樂節奏打擊

練習配合雙大鼓節奏及聲音力度的掌握，重金屬就不會太小聲，練習時要有一定的衝擊感。

Track **53**

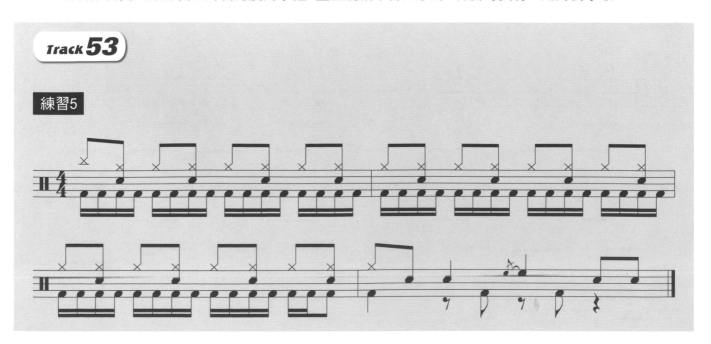

練習6

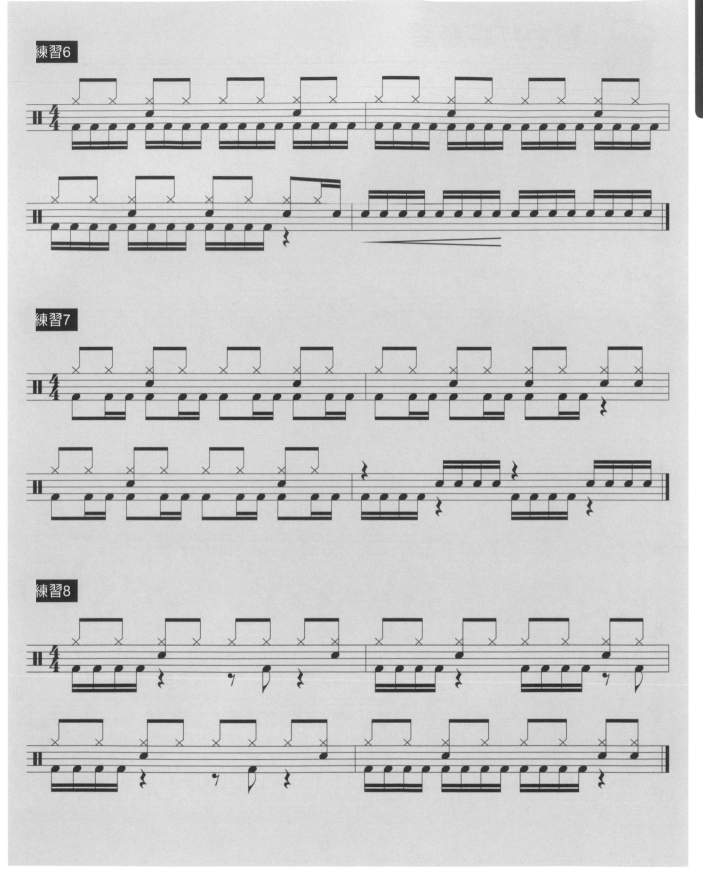

練習7

練習8

聽力打擊練習

Track 54 請跟著示範音檔做練習，嘗試跟著音樂打擊出你想打擊的節奏並適時加入過門。

Am	F	C	G7

Am	F	C	G7

Am	F	C	G7

Am	F	C	G7

Am	F	C	G7

Am	F	C	G7

Am	F	C	G7

Am	F	C	G7

【練習曲】
Driving Home at 2:00 a.m.

Track 55　請跟著示範音檔裡的鼓聲視譜聽盤，試著把二、三行的節奏寫出並練習。

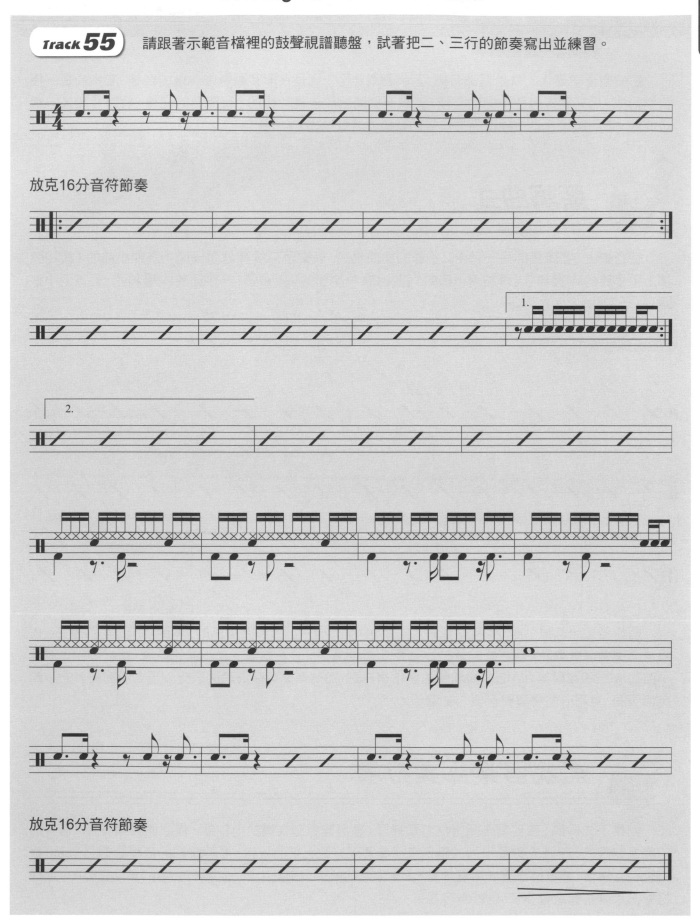

放克16分音符節奏

放克16分音符節奏

音樂型態：藍調

影響爵士樂最大的就是藍調音樂，藍調音樂並不一定是在形容憂鬱或悲傷的情緒，它指的是一種音樂形式、用來表達各種不同的心情，藍調音樂開始於一種較慢的、有節奏的旋律，藍調音樂是一種規律的、很明顯地也是一種逐漸被接受的音樂與詩歌形式。

 ## 藍調曲式

在音樂上，藍調指的是一種十二小節的樂曲格式，以樂理來解釋就是一開始為四小節的 I 級和弦加上兩小節的 IV 級和弦，再加兩小節的 I 級和弦、一小節的 V 級和弦、一小節的 IV 級和弦，最後兩小節回到 I 級和弦。

以C大調為例：

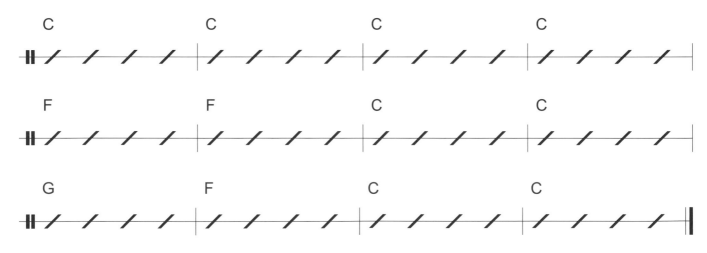

藍調音樂十二個小節，有時隨著曲式的變化，會有十六小節和八小節的，本課以十二小節為主。在打擊演奏藍調音樂時，最重要的就是耳朵了，主要因為是一直重覆著十二小節的循環，所以要聽出第五小節的 IV 級和弦與第九小節 V 級和聲的變化，仔細的聆聽音樂可很清楚的感受到這二小節與其它小節有何不同，更用心體會與整個樂句的關係。

 ## 藍調音樂節奏打擊

如果不先聆聽、感受音樂而直接打擊練習，是很難打到音樂的內在的。僅視譜打擊練習，進步的空間是有限的，建議先看著下列的譜例來想像實際打擊出來的聲音，再與聽到的音樂聯想在一起，看可否相互融合，或是將以下的節奏律動，套入你聽的藍調音樂之中。一定要有聲音的畫面在心中，這樣打擊出來就會有感覺多了，也較為容易。

練習1 藍調音樂基本節奏

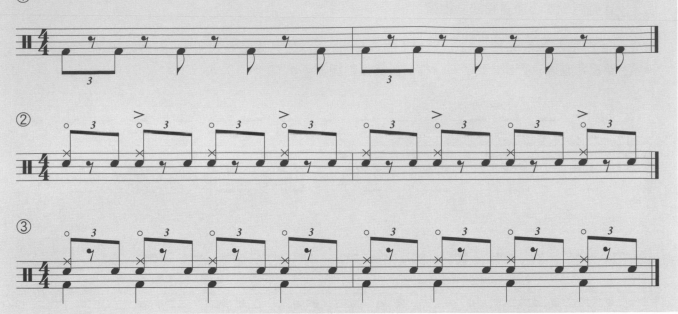

① ② ③

Track 56

練習2 藍調十二小節節奏練習

練習時除了視譜打擊外，更要注意的是對於和聲的聽力訓練，要聽出每小節的和聲感覺，而不是用算小節的方式練習，當耳朵打開了會有更自由的演奏。

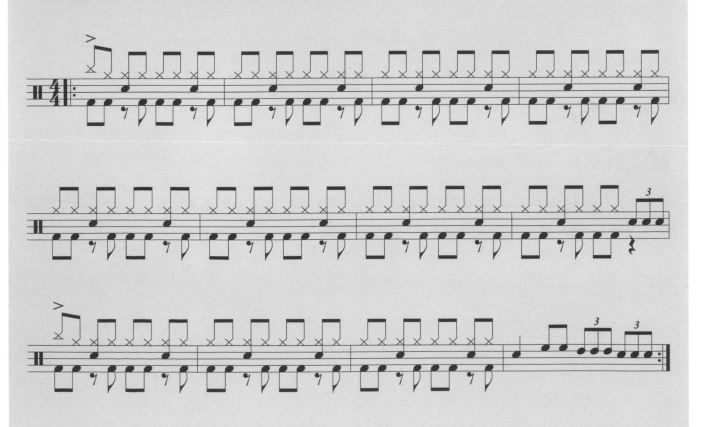

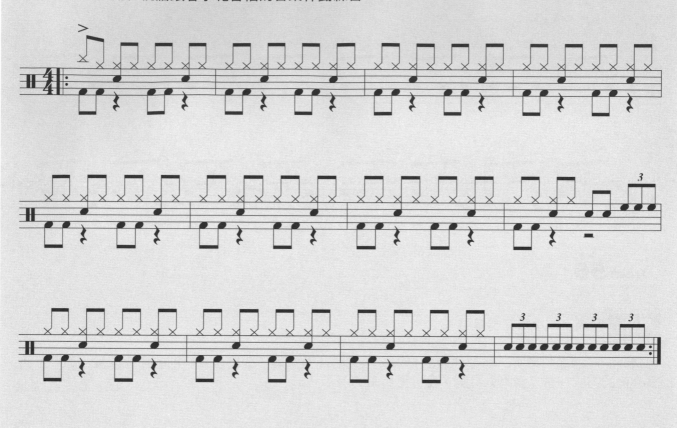

Track 57

練習3 藍調十二小節直線節奏練習

請先跟著節拍器速度調整為120，將以下的練習譜打出，如果速度無法跟上，請調降節拍器的速度來練習，練習完成後，視譜跟著示範音檔的音樂律動練習。

Track 58

練習4 藍調十二小節跳躍節奏練習

同【練習3】譜例，請先跟著節拍器速度調整為120，將練習譜打出，如果速度無法跟上，請調降節拍器的速度練習，待練習完成後，視譜跟著示範音檔的音樂律動來練習。

藍調音樂

　　藍調音樂起源於十九世紀初，許多殖民者移往新大陸成為黑奴，許多非洲黑人被抓到美洲作奴隸，他們在被奴役工作或在休息的時間以歌唱的方式來安慰自己心靈的悲苦和減輕肉體的傷害。所以藍調音樂大多形容帶著憂傷感覺的音樂，在黑奴中傳唱的這種音樂型態就是藍調的起源，所以很多藍調與某些西北非的民族音樂頗為類似。

　　藍調音樂不一定就是悲傷而速度很慢的悲歌，這種音樂型態就是一種情感的宣洩方式，嚮往自由的原動力造成音樂中許多即興的部份，情緒到哪唱到哪歌詞也大多是發洩情緒的口語，這種即興式的演奏方法，後來慢慢地演變為各種不同類型的音樂，如Jazz、Rock & Roll、Funk、Soul等等，所以藍調音樂是現代流行音樂的根源。

藍調音樂代表樂手

Albert King 1923-1992　B.B. King 1925-2015　Buddy Guy 1936-　Eric Clapton 1945-　Gary Moore 1952-2011

John Lee Hooker 1917-2001　Johnny Winter 1944-2014　JJeff Healey 1966-2008　Muddy Waters 1913-1983　Stevie Ray Vaughan 1954-1990

　　另外推薦一些樂手及其藍調作品，大家可以找來聽一聽，熟悉對藍調音樂的感覺，這樣也可以幫助之後打擊的律動喔！

B.B. King－〈The Thrill Is Gone〉、專輯《Live in Cook County Jail》
Buddy Guy－〈First Time I Met The Blues 〉
Joan Baez－〈I shall be released〉
Stevie Ray Vaughan－Texas blues（德克薩斯藍調）
ZZ Top－〈Blue Jeans Blues 〉

音樂型態：爵士樂

爵士樂的起源

　　爵士樂是以美國和人民為開始的一種藝術型態音樂，對音樂藝術領域有著非常重要的貢獻，更對現今許多的音樂有著非常大的影響力。爵士樂也是美國黑人對當代文化最重要的貢獻之一，美國早期的黑人因其生活方式創造了音樂，使音樂成為一種獨特的風格，即成爵士樂風格。而且許多有能力的音樂家再將其不斷加以創新，更造就了許多不同型態的爵士樂，所以爵士音樂是統稱。也是美國黑人的其中一種代表性的藝術風格，因為爵士音樂的獨特性與通俗化，使得在當時的白人也想參與其中，所以後來有些美國的白人也做出不少很好的爵士音樂作品。

　　爵士樂的起源很難判定，但確定的是「爵士樂」一開始是由白人命名的，也證明了白人對這種音樂的認同。爵士樂也是一種「通俗藝術」，在20世紀初裡廣為傳佈並獲得廣大迴響，爵士音樂也更為普及化，在1920年代是「爵士時代」，1930年代晚期則為「搖擺樂年代」，在1950年代晚期爵士音樂達到顛峰，此期稱為「現代爵士樂」。美國黑人音樂過去和現在都有多種不同的風格，如Spirituals、Ragtime、Blues、Black gospel、Rock and roll…等，這些音樂型態彼此之間都有密切相關，也都與爵士樂有很高的關連性。自1960年之後，美國黑人音樂的被影響更多，這些影響力不僅在各個表演場所中，也直接發揮在百老匯的劇團和音樂廳的演出。

爵士音樂的節奏打擊

　　了解爵士音樂的起源後，聆聽與學習爵士音樂的節奏，進而想像畫面，然後才學習打擊方法，要不然怎麼練習都會不像真正的爵士樂。先找幾首爵士音樂的名曲來仔細聆聽，如Miles Davis（邁爾·戴維斯）、Louis Armstrong（路易斯·阿姆斯壯）或Charlie Parker（查利·派克）的曲子，慢慢體會爵士音樂的節奏與線條的感覺，不只是聽鼓怎麼打，還要聽整體音樂。大致了解爵士音樂的感覺後，就可以開始進入本課的打擊練習。

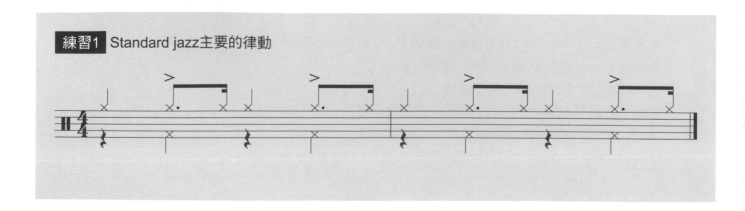

練習1 Standard jazz主要的律動

　熟悉【練習1】後（通常需要約2、3天），再逐一練習以下節奏打點。將以下每一小節的小鼓點加入主要的律動，然後一直反覆練習。如果覺得很困難，建議你先加入第一個小鼓點就好，然後循序漸進地加入第二個、第三個，直到整個小節打出來並練熟，才能挑戰下一個小節。（※初學者只要打好前二個小節即可，其他小節可以當作日後的進階練習。）

Track 59 (音檔示範速度♩＝130)

練習2 將小鼓或大鼓應用到主要的律動中

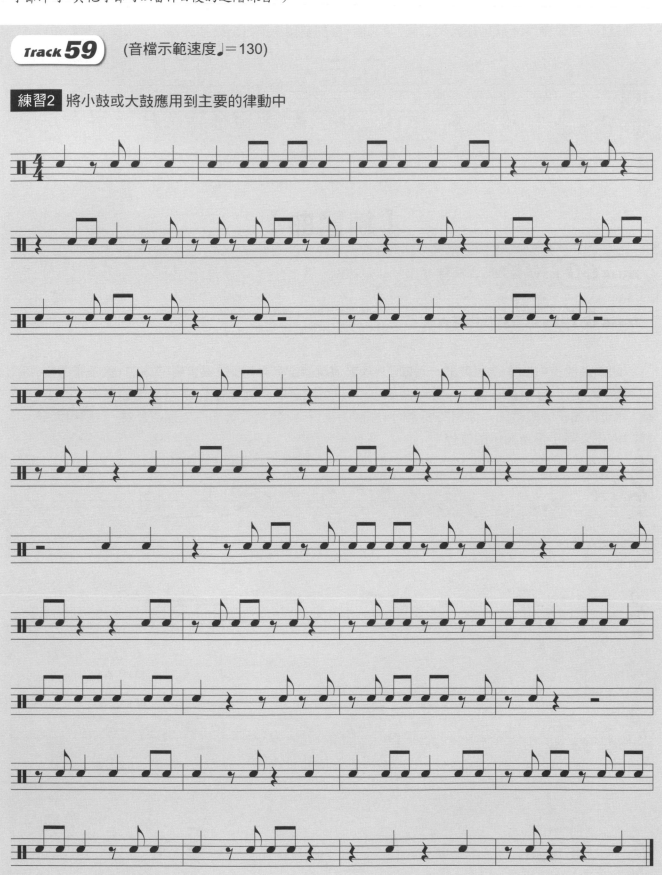

練習3 Two Feel

　　這是把【練習1】主要的律動拉長為二倍的感覺，先熟習此律動感，再將【練習2】的小鼓打點加入練習。每一小節的小鼓點加入此律動，然後一直反覆練習，如果覺得很困難，建議你先加入第一個小鼓點就好，然後循序漸進地加入第二個、第三個，直到整個小節打出來並練熟。

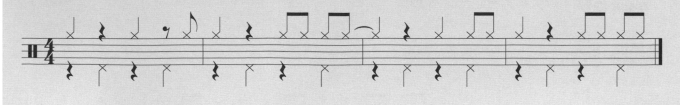

【練習曲】

Track 60　　跟著鼓的節奏練習

Track 61　　跟著音樂來練習

　　此曲為爵士歌曲中很經典的一首曲子，練習演奏爵士音樂時，是很少看鼓譜的，大多是看旋律譜和和聲譜。爵士打擊是很靈活、變化很多的，所以可隨著曲子旋律變化來適當地即興編入想要的節奏，也可依曲子的段落加入你想的要過門。剛開始練習時，建議看著和弦並聽著旋律，試著用大鼓、小鼓的變化來滿足這首曲子的感覺。

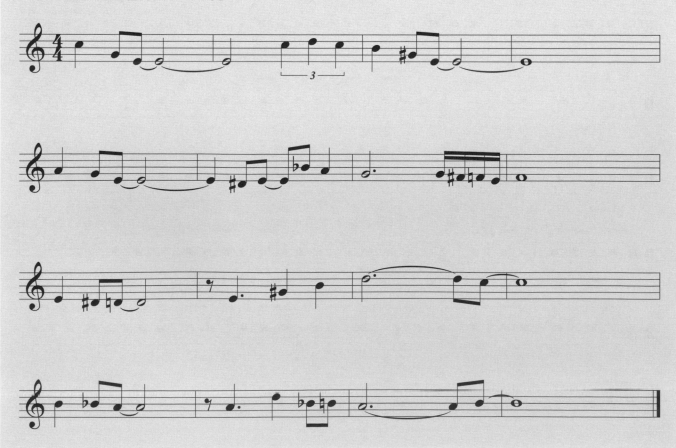

爵士小知識

1、爵士樂團的編製有從二人到數十人的大樂團，主要分為節奏組及和聲組與旋律Solo樂器。
2、身為爵士鼓手有一個重大的任務就是要穩定節奏，讓大家依據你的節奏線條並結合大家的節奏。
3、爵士樂不以主旋律為中心，每個樂手、每個角色都有即興演奏能力，也就是說都可以在一首曲子中即興做出旋律。爵士樂並不像古典樂一樣，所有人必須依照完整的樂譜來演奏，所以爵士樂在每次同首樂曲的彈奏中，都會有不同的即興與旋律出現。

推薦爵士樂大師

Miles Davis（邁爾士‧戴維斯，1926—1991）

邁爾士‧戴維斯是小號手、爵士樂演奏家、作曲家、指揮家，為20世紀最有影響力的音樂人之一。他是酷派爵士樂創始人，也是最早演奏咆哮爵士樂的爵士音樂家之一。隨著爵士樂逐漸被人們所接受，戴維斯的作品影響力逐漸擴大。雖然戴維斯的音樂綿軟無力，但旋律非常優美，爵士樂不僅給戴維斯帶來了不朽的聲譽，同時也給他帶來了滾滾財源，成為了成功音樂人的典範。

Louis Armstrong（路易斯‧阿姆斯壯，1901—1971）

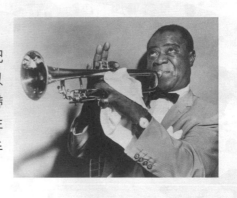

路易斯‧阿姆斯壯是美國爵士樂音樂家，也是20世紀最著名的爵士樂音樂家之一，被稱為「爵士樂之父」。他以超凡的個人魅力和不斷的創新，將爵士樂從紐奧良地區帶向全世界，變成廣受大眾歡迎的音樂形式。阿姆斯壯早年以演奏小號成名，後來他以獨特的沙啞嗓音成為爵士歌手中的佼佼者。

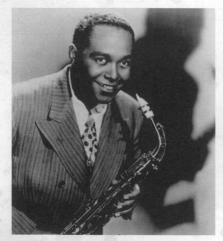

Charlie Parker（查利‧派克，1920—1955）

查利‧派克為美國著名的黑人爵士樂手，外號「菜鳥」（Yardbird）。他原先是吹中音薩克管的，後來改為吹次中音薩克管。14歲時就因迷戀多姿多彩的音樂而綴學，但他當時的音樂才能尚未成熟。經過數次爵士音樂即席演奏會上的失敗後，下苦功練習、掌握要領、提高技巧。40年代初期，開始和Dizzy Gillespie等演奏者組了五重奏，為咆哮爵士樂的新浪潮推進第一個高峰。他以一曲〈Cherokee〉震撼了樂壇，超人的演奏速度、敏感細膩的音色，奠定他成為天才中音薩克斯風演奏家的地位。

音樂型態：放克

　　放克（Funk）就英文字面上的解釋，是指有感情和韻律的音樂，起源於60年代，創作出來的流行音樂和R&B節奏藍調有些類似。但放克音樂（Funk Music）最大的特色就是Bass佔了很重的比例，引導著整個音樂。雖然起源於60年代，但它真正開始流行卻是在70年代。80年代後，Disco音樂與電子合成樂的融入，漸漸使放克在速度及音樂內容上有了變化，為符合舞曲音樂在世界上的潮流，所以在速度上也越來越快，而且增添了各式各樣的元素在裡面，使它在整體呈現上也越來越多樣化！放克音樂的節奏雖強，但卻沒有像舞曲會令人一聽就想跳舞的特質，因此在90年代放克也就開始逐衰退了。

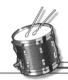

放克節奏打擊

　　放克音樂首重第一拍的感覺，也就是整個節奏的第一拍的第一點最為重要，打的好不好聽這就是關鍵，請先將第5課「音符律動」熟練，再進入本課的練習。

一、直線式的放克節奏律動

　　直線式是很平均的律動，音符與音符間等距時差是一樣的，通常速度較快為十六分音符的感覺，即使譜例練習是八分音符，心理算拍子的方式一樣是十六分音符。

將節拍器開至 ♩＝100，依著練習演奏出指定的感覺。

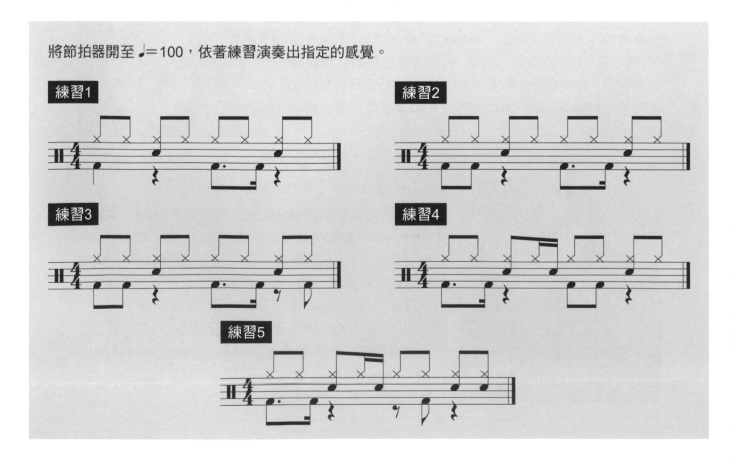

二、跳動式的放克節奏律動

與Swing的方式相同，但重音常在第一拍的位置，聽起來是有一定跳動感覺的風格，演奏時全身都有相同的自然律動。

將節拍器開至 ♩＝100，依著練習演奏出指定的感覺。

放克音樂伴奏打擊

放克（Funk）音樂的切分音感覺是最大的特色，與Swing的原理相同，如果爵士音樂的律動抓不到的話，Funk音樂型態則是會大受影響的。所以在演奏時，要聽著貝士手切分音的律動，來調整你演奏時的空間感，這樣會使整個節奏更加完美。

Track 62 以下為四小節重覆的練習，請注意電貝士在彈什麼，然後依照電貝士的律動來打擊，組合出你認為最適當的鼓點。

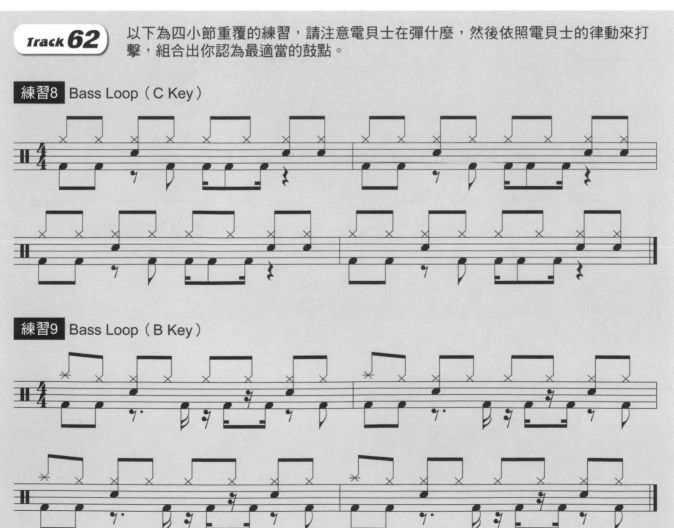

練習10 Bass Loop（C Key）

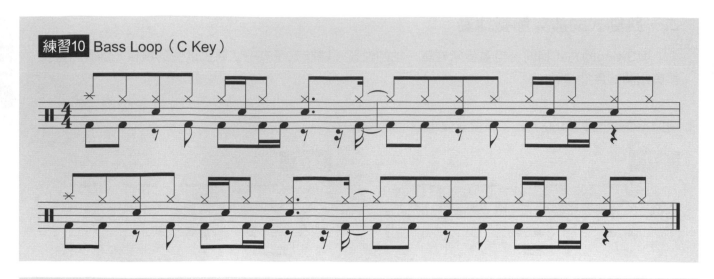

練習11 Bass Loop（C Key）

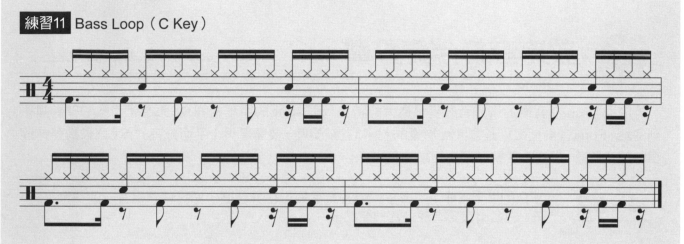

Track 63　　在進入練習曲的打擊之前，先熟悉以下兩個節奏律動。

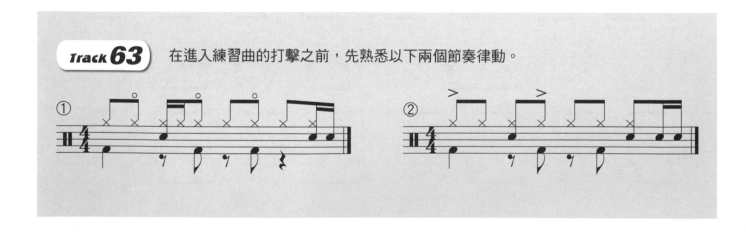

【練習曲】

Track 64 與音樂一起演奏

Funk style　Tempo = 125

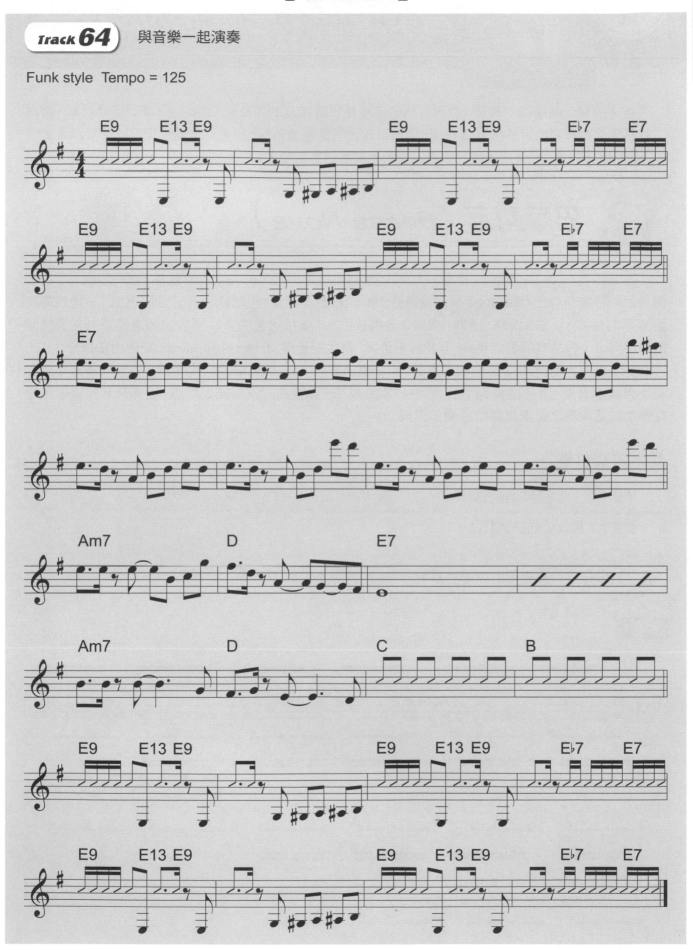

音樂型態：巴薩諾瓦&森巴

　　請先練習巴薩諾瓦的節奏，森巴風格的節奏比巴薩諾瓦的節奏快二倍之多，所以不易打擊，雖然二者音樂風格所寫出來的譜式很類似，但是音樂表現是差很多的，如果以快兩倍速度的巴薩諾瓦去想像，還是無法體會森巴的感覺的，因為其二者音樂風格各有所差異，建議你還是分別去練習並體會。

巴薩諾瓦（Bossa Nova）

　　巴薩諾瓦（Bossa Nova）是在1950年代起源自南美洲巴西的拉丁音樂風格，是一種融合了巴西傳統民俗音樂—森巴（Samba）以及美國爵士樂的新潮流音樂。巴薩諾瓦充分地展現出了一種熱帶氣氛濃厚的恬淡、安逸、優雅、清新、自然之音樂感受，該風格比起許多以豪放激情之慾望為主要精神的拉丁樂派不只是有顯著的差異，其精神更是與「新世紀音樂」(New-Age Music)有著相當神似之處。「Bossa Nova」在葡萄牙文中的意思是「新音樂節奏」，此音樂風格興起後深深地影響了美國本土的爵士與藍調音樂，更是遠播到了亞洲，在日本造成了一股強烈的巴薩諾瓦熱潮，近年來它的樂曲風格在臺灣的音樂界之影響也開始逐漸的浮現。

基本節奏打擊

　　步驟1：先將右手和腳法練熟。

　　步驟2：加入小鼓鼓邊打法。

Track 65　（音檔示範速度♩＝70）

練習1

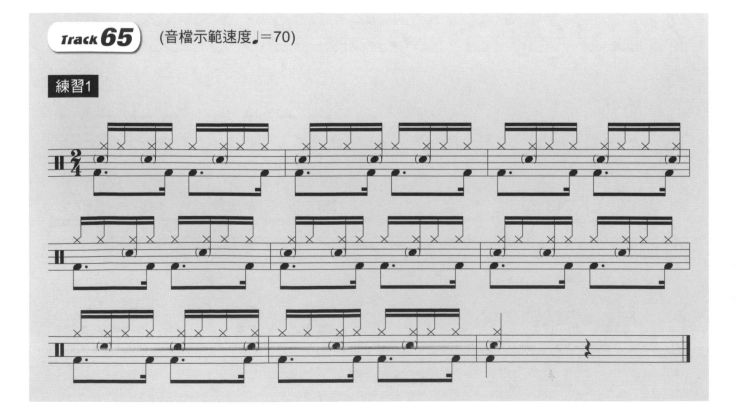

巴薩諾瓦音樂之父

Antônio Carlos Jobim (1927—1994)

是一位的巴西籍巴薩諾瓦音樂人，藝名為Tom Jobim的 Antônio被後人封為「巴薩諾瓦之父」，曾經贏得葛萊美獎 的傑出拉丁作曲家、演奏家、演唱家，他是第一位將這種拉 丁音樂派系推廣至全世界的祖師級傳奇人物，他的音樂作 品深刻地影響著眾多巴薩諾瓦界的後生晚輩。

圖片來源http://naitimp3.ru/img/artist/_/31461.jpg

 ## 森巴（*Samba*）

森巴音樂型態是一種2/4的節奏，每小節有二拍，第二拍是重拍，速度快，可輕快、可熱鬧，有很多 相關不同的風格，森巴也是一種舞蹈風格，森巴音樂是離不開跳舞的，最知名的活動就是每年在巴西 辦的嘉年華會。

基本節奏打擊

森巴腳法

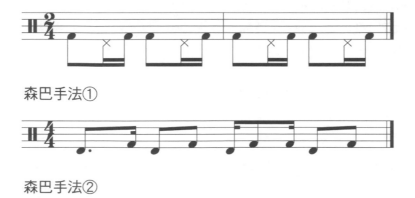

森巴手法①

森巴手法②

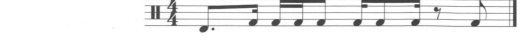

各種森巴節奏

練習重點為腳法的律動是固定的，而手法的變化是在腳法穩定的基礎上，所以此節奏會有二個節 奏線條感。手部動作與腳法的結合，千萬不要用「練好第一拍，再練第二拍而一拍一拍練下去」的方式 對譜練習，這是比較不好的方法。

請依照以下手部動作與腳法的結合來做完整的森巴節奏練習。

練習2 輕森巴節奏
輕森巴就是指節奏很輕快的森巴音樂,所以手部的表現就是輕巧,所以手的力度是不會大於腳部穩定的節奏的。(音檔示範速度♩＝90)

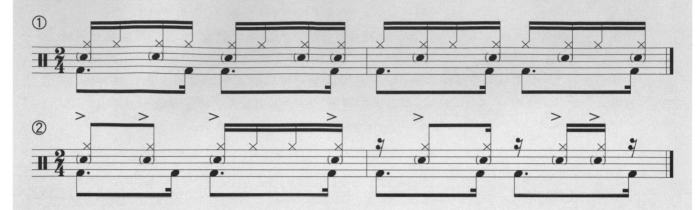

練習3 森巴放克樂（Samba Funk）
森巴和放克音樂型態之融合,試著體會二種風格的特性,再始其融入於同一小節節奏之中。
(音檔示範速度♩＝90)

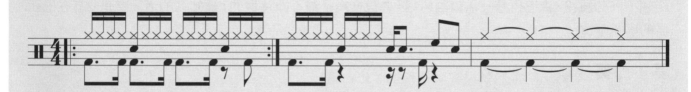

練習4 爵士森巴樂（Jazz Samba）
森巴和爵士音樂型態之融合,試著體會二種風格的特性,再始其融入於同一小節節奏之中。
(音檔示範速度♩＝111)

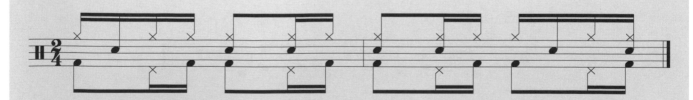

練習5 森巴搖滾樂（Samba Rock）
森巴和搖滾音樂型態之融合,試著體會二種風格的特性,再始其融入於同一小節節奏之中。

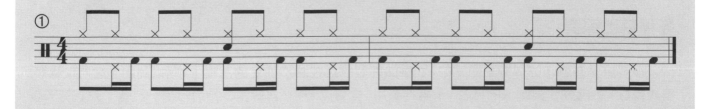

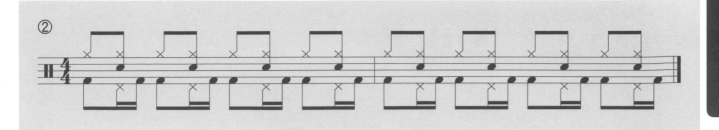

在練習完各式各樣的森巴節奏中，你是否可感覺到森巴音樂對爵士鼓演奏中其實就是一種固定律動的風格，聽了許多的森巴音樂後，漸漸的你可掌握這種律動感的打擊方式，所以在演奏拉丁森巴音樂時，幾乎沒有鼓手會看鼓譜的，請試著看曲子的主旋律，耳朵聽著和聲部份，一開始就算只是踩個腳法都能融入歌曲中的，請大家試試看哦！

【練習曲】

Blue Bossa

Track 66　請用巴薩諾瓦（Bossa Nova）的節奏跟著音樂練習，並注意聽電貝士的部分哦！

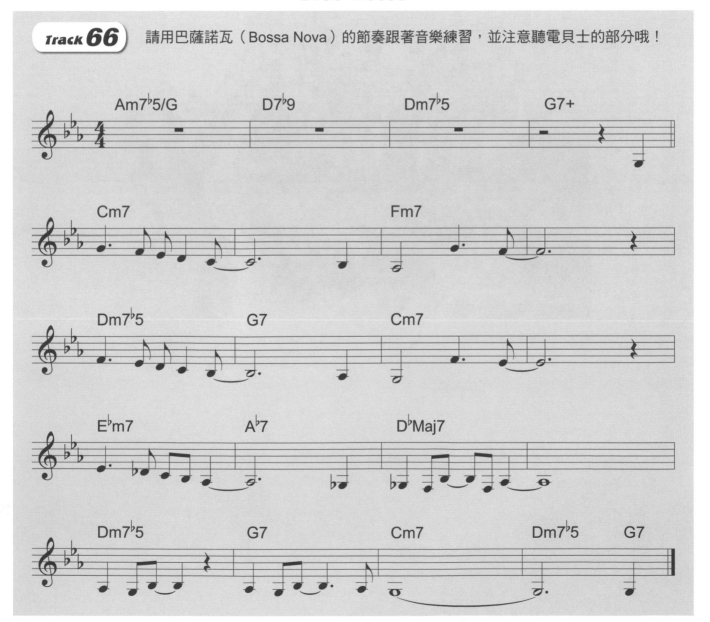

深入暸解森巴音樂

　　一般鼓手在演奏森巴的節奏時，其實是應用了「SAMBA BATUKADA」的傳統型態方式演奏，Batucada（巴西打擊樂）是由許多人使用一些單一的大大小小樂器，如Surdo、Repinique、Tamborim、agogô、Caixa、Cuica、Pandeiro等等，在節慶中每個聲部不同的節奏線條一起合奏，產生出節奏豐富的變化及多元性，建議讀者可於網站上搜尋「BATUKADA」仔細聽聽每一個聲線，感受森巴音樂，我們爵士鼓一次最多只能發出四個聲音，所以常常是取重要的四個節奏線條來演奏，創造出森巴節奏感，所以要用爵士鼓演奏好森巴節奏，一定要先好好了解Batucada哦！

圖片來源http://umanota.ca/wp-content/uploads/2013/03/Samba-Squad-675x4501.jpg

音樂型態：拉丁

DRUM SETS 第18課

拉丁音樂即是指在拉丁語系國家中的音樂，這些國家包括了西班牙、葡萄牙、地中海諸島以及中、南美洲地區國家，所以拉丁音樂是一個範圍非常廣大的音樂風格之統稱，現在我們所稱之的拉丁音樂是指伊比利半島、義大利半島、以及廣大的中南美洲地區的民族所發展出來的音樂。

 ## 古巴音樂

古巴是位於中美洲的一個小島共產國，緊緊與美國為鄰，人口數約台灣的一半，可是卻產出具代表性的拉丁舞蹈音樂，比如說Cha-Cha（恰恰）、Mambo（曼波）、Rumba（倫巴）和動感的Salsa（騷沙）舞蹈音樂。古巴曾為西班牙的殖民地，所以帶有不同的異國風情，也因這所有客觀外在條件，使古巴成為40～50年代美國人的度假勝地。古巴人口大多是西班牙殖民的後裔，約有六成的白人、兩成的黑人、還有兩成為黑白的混血，而古巴的黑人有很多是從非洲被販賣過來做奴隸的後代子孫，所以古巴音樂最初是結合了西班牙熱情的音樂和黑奴所帶來的非洲複雜節拍，兩種音樂混合成為20世紀音樂界的一種全新音樂型態。

 ## 古巴拉丁音樂節奏打擊

Clave節奏

Clave是古巴拉丁音樂獨有的算拍方式，就好像我們演奏Rock音樂時，數拍會算「一二三四」一樣。如前提，因為黑奴帶來了複雜的節奏，古巴拉丁音樂的節奏算拍可分為四種方式，所有的古巴拉丁音樂都脫離不了這四種感覺，所以無論你做何種型態練習，心中隨時都要有這四種其中一種的律動，通常開始練習直接以左腳奏出Clave會比較好。

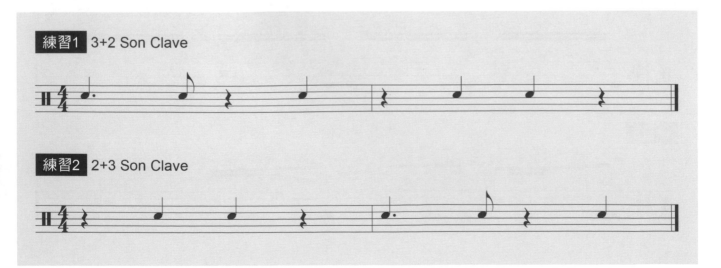

練習1 3+2 Son Clave

練習2 2+3 Son Clave

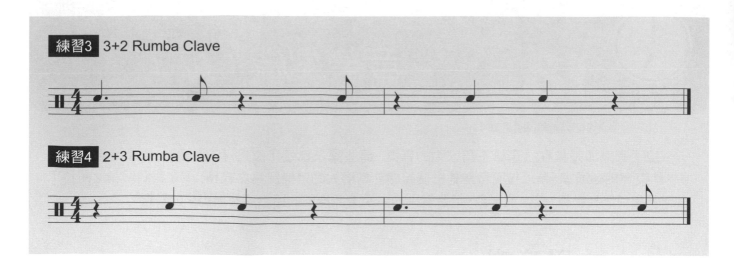

練習3 3+2 Rumba Clave

練習4 2+3 Rumba Clave

1、Mambo

Mamobo是一種舞蹈型態，節奏具有多變性，演奏中也常以融合了各式各樣的拉丁小樂器，在古巴音樂中是在一般民眾非常受歡迎的型態，演奏中需注意第一行牛鈴的打擊順暢度。

Track 67　(音檔示範速度♩＝110)

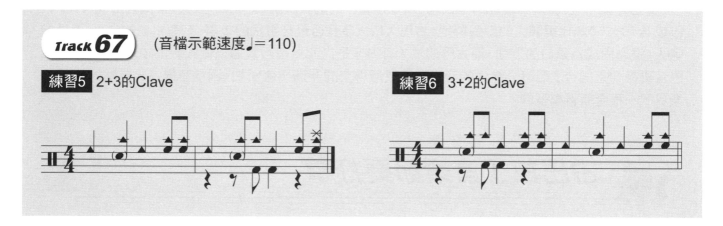

練習5 2+3的Clave

練習6 3+2的Clave

2、Calypso

是一種加勒比黑人音樂，起源於特立尼達和多巴哥，約20世紀中期，此音樂的特點是有著快速的節奏和人聲的合音。

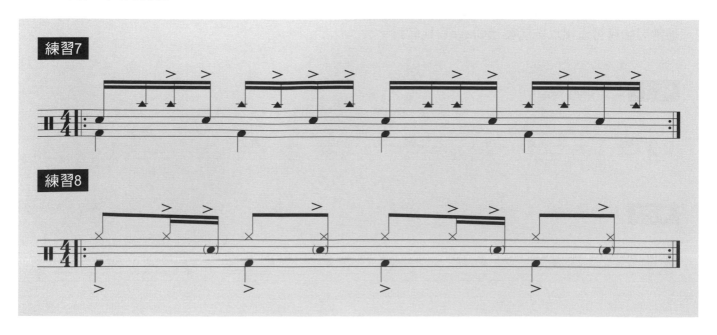

練習7

練習8

3、Songo

是一種非常流行的古巴音樂,結合民間的節慶成為另一種知名舞曲節奏,在各個鼓手合奏時,常加入樂手自己的原創性節奏,多元化是此節奏特色,古巴的樂手常強調Songo不是特定的一種節奏,而是一種演奏的方法。

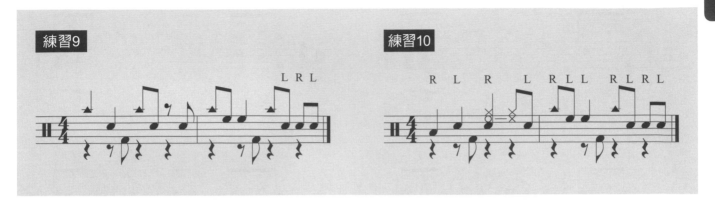

拉丁音樂

在了解前面所提的古巴音樂後,我們也繼續拉丁音樂風格的練習,因為當時古巴這個小國不斷的出現大量並且傑出音樂家和產生具有影響全世界的作品,使得拉丁音樂的代表逐漸定型為三大區塊,其一是以古巴音樂中的Salsa(騷沙),其二為巴西音樂中的Samba(森巴),第三個是阿根廷的Tango(探戈)。這三個國家之中,古巴最小,但古巴音樂的成就最大,如很多人都哼得上幾句的「關達拉美拉」,便是流行全世界的古巴名曲。

拉丁節奏打擊

Afro-Cuban節奏

Afro-Cuban是一種複合式的節奏型態,在做此練習時,心中要有二種拍子,一為左腳踩的四分音符一拍一下,一為八分音符三連音,串聯在整個節奏的中間,此節奏也是許多節奏的橋樑。

Afro-Cuban的音樂可以分為宗教用歌曲和世俗樂用的兩大類,宗教音樂包括聖歌,節奏和樂器在宗教活動的儀式中使用,而世俗的音樂偏重於Rumba、Guaguanco和Comparsa以及其它較少出現的節奏型態,比如Tumba Francesa,幾乎所有的古巴音樂都已被非洲的節奏所影響。古巴流行音樂及相當多的音樂及藝術,先後從西班牙和非洲等地,編織結合成一個獨特的Afro-Cuban節奏,通常使用6/8為演奏的節拍。

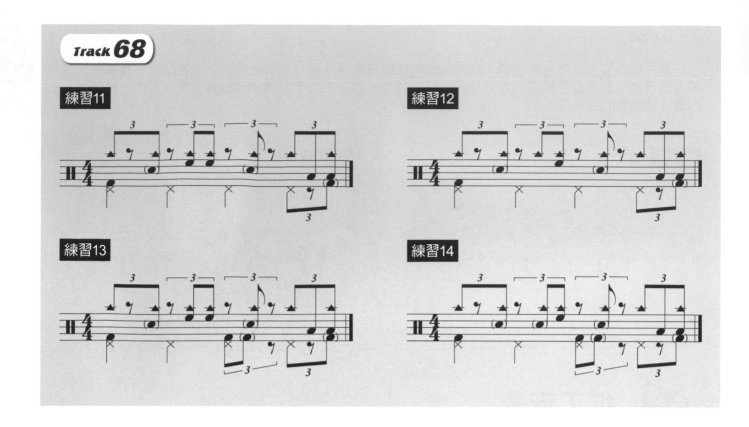

1、Cha-Cha

Cha-Cha是一種著名古巴特色的舞蹈型態，也可以說是拉丁風格中很知名的舞蹈型態，所以除了依照下面練習把基本節奏練習完成後，更要多聽此類舞曲的音樂，才可以更能表現此音樂風格。

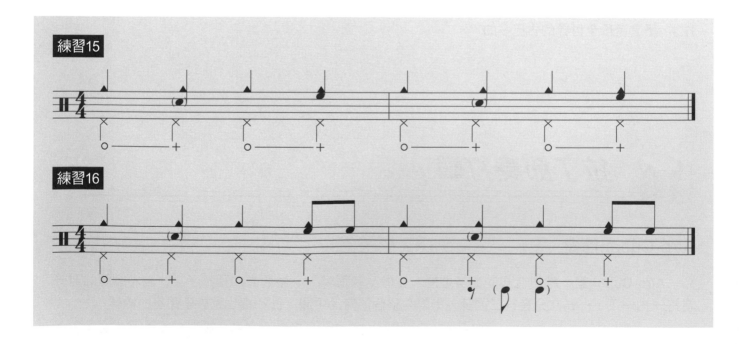

2、Mozambique

Mozambique是非洲的一個國家，節奏許多特性與撒哈拉以南傳統的非洲音樂有些許類似，此節奏有康加鼓、牛鈴和長號等等的樂器共同演奏而成，所以爵士鼓演奏時是要參考這些樂器組成的線條來用演奏，當然這也是一種要配合舞蹈的音樂型態。

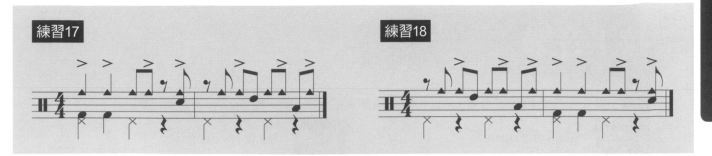

3、Guaguanco

是一種結合打擊音樂、歌唱和舞蹈的音樂型態，要注意Clave的律動，並注意Calve和大鼓的配合關係。

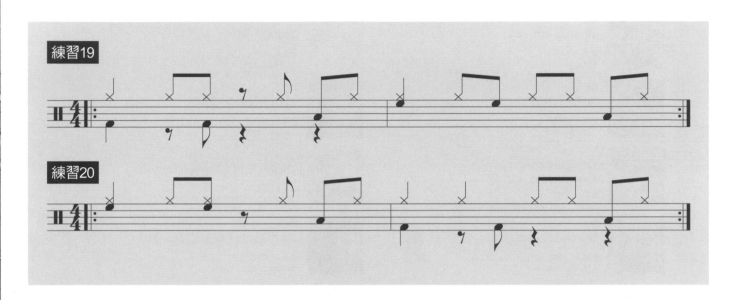

4、Conga

Conga節奏打擊需注意Clave的律動拍子感覺，剛開始練習時可以把Clave當做重音落下的位置，要穩定練習腳法的律動，也就是大鼓三連音固定持續的律動。

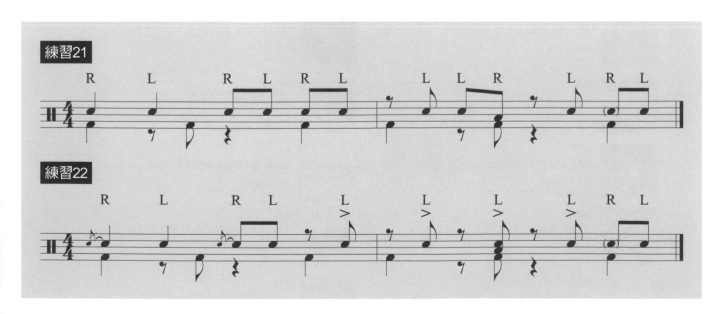

拉丁音樂

推薦一些拉丁音樂給大家參考，多聽相關曲風節奏的音樂，對打擊Groove是有幫助的喔！

曲名
Songs and Dances
演奏人/樂團
Conjunto Clave y Guaguancó

曲名
Déjala en la puntica
演奏人/樂團
Conjunto Clave y Guaguancó

曲名
Rumba rapsodia
演奏人/樂團
El Goyo

曲名
Aniversario
演奏人/樂團
Tata Güines

曲名
Guaguancó, v. 1
Guaguancó, v. 2
演奏人/樂團
Conjunto Clave y Guaguancó

曲名
Rumba caliente
演奏人/樂團
Los Muñequitos

曲名
Vacunao
演奏人/樂團
Los Muñequitos

曲名
Ito iban echu
演奏人/樂團
Los Muñequitos

曲名
Rumberos de corazón
演奏人/樂團
Los Muñequitos

曲名
Tambor de fuego
演奏人/樂團
Los Muñequitos

曲名
D'palo pa rumba
演奏人/樂團
Los Muñequitos

曲名
Oye men listen … guaguancó
演奏人/樂團
Los Papines

曲名
Homenaje a mis colegas
演奏人/樂團
Los Papines

曲名
Tambores cubanos
演奏人/樂團
Los Papines

曲名
Papines en descarga
演奏人/樂團
Los Papines

曲名
Siguen OK
演奏人/樂團
Los Papines

曲名
El tambor de Cuba
演奏人/樂團
Chano Pozo

曲名
Drums and Chants [Changó]
演奏人/樂團
Mongo Santamaría

曲名
Afro Roots [Yambú, Mongo]
演奏人/樂團
Mongo Santamaría

曲名
SFestival in Havana
演奏人/樂團
Ignacio Piñeiro

曲名
Patato y Totico
演奏人/樂團
Patato Valdés

曲名
Authority
演奏人/樂團
Patato Valdés

曲名
Ready for Freddy
演奏人/樂團
Patato Valdés

曲名
Ritmo afro-cubano
演奏人/樂團
Carlos Vidal Bolado

曲名
El callejón de los rumberos
演奏人/樂團
Yoruba Andabo

曲名
Guaguancó afro-cubano
演奏人/樂團
Alberto Zayas

圖片出處：goo.gl/5WCEbo、goo.gl/iBK4vE、goo.gl/dXSQGo、goo.gl/mP5Nv1、goo.gl/1GPYRJ、goo.gl/qDeznr、goo.gl/knv2ti、goo.gl/2ijhBx、goo.gl/YSNc9i、goo.gl/W6WnA5、goo.gl/ZFGFKD、goo.gl/JY86Uk、goo.gl/wrRMTP、goo.gl/c1izzX、goo.gl/B5EWNL、goo.gl/LYfKdP、goo.gl/d9FyPy、goo.gl/9dVAWv、goo.gl/ULk3YZ、goo.gl/mUUhWq、goo.gl/e1aACu、goo.gl/e1aACu、goo.gl/YC8stL、goo.gl/RDKztN、goo.gl/oLt9sE

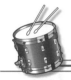

第19課 舞曲節奏

舞曲是主要做為跳舞伴奏的歌曲,所以節奏型態一定較強,但也會有較規律的律動。為了使舞者間互相有節奏上的依據,必須靠著聽覺上的感觀舞動身體,所以創造出很流暢的節奏是非常重要的,如果節奏不穩定是無法使舞者好好跳動的,速度的掌握也是重點,通常舞曲是不會在整首歌之中變換速度的,但有些新式的Hip-hop的舞曲為營造特殊的戲劇效果會有音樂剪接上的狀況而會有不同的律動與速度。

舞曲節奏打擊

了解並練習舞曲的打法,穩定的節奏在舞曲中更為重要,音符和音符之間的空間感,要創造出最精準的絕對值,請和著節拍器練習,調整適當的速度。

一、華爾滋(Waltz)

華爾滋就是圓舞曲的一種舞蹈風格,舞蹈的特點是不斷的轉動身體跳動舞步,所以順暢性是非常重要的,在演奏華爾滋時,第一拍重音,第二、三拍輕音,節奏合著舞蹈風格上下舞動。

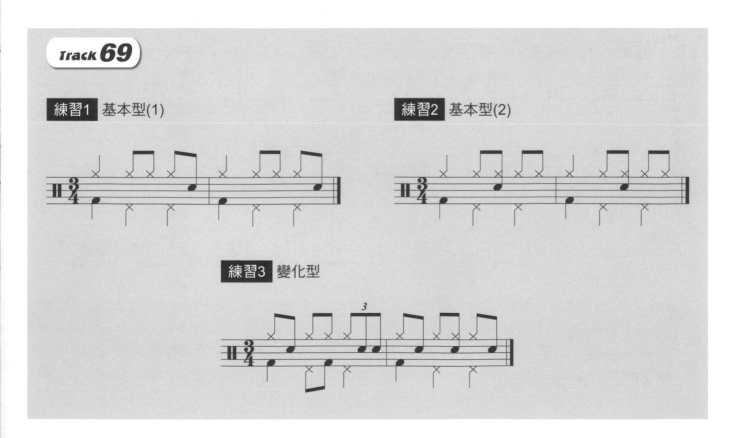

【練習曲】
Riverbank

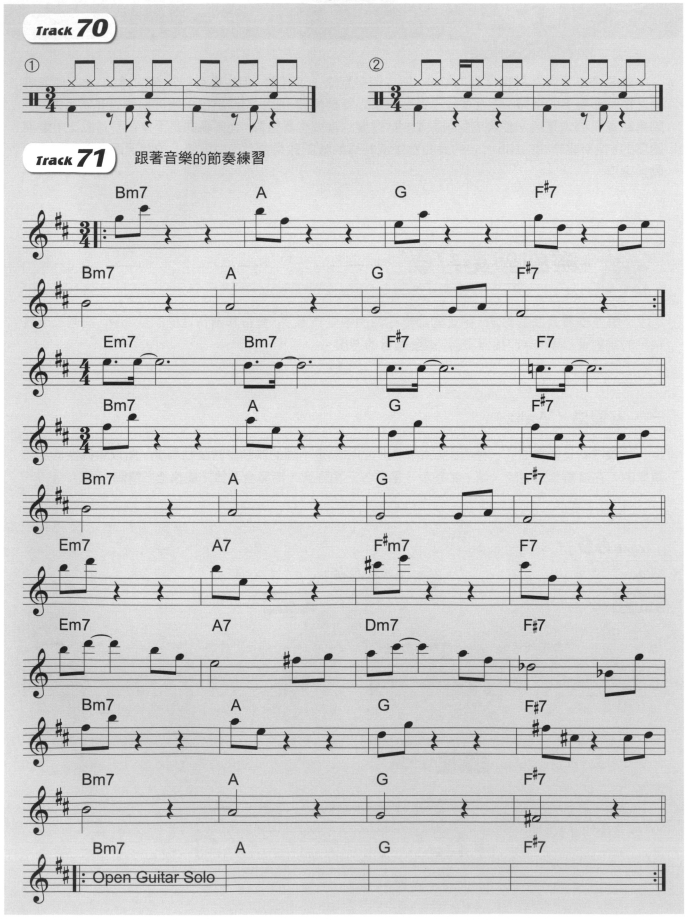

二、嘻哈（Hip-hop）節奏

　　嘻哈音樂風格文化在20世紀後形成，融合了放克音樂、靈魂音樂及Loop式節奏風格所形成，通常節奏式還蠻固定的，同樣的律動不斷進行，沒有很多的過門部份，所以此風格是重視節奏本身的律動，節奏本身也不是很複雜，嘻哈音樂常常會伴隨著許多的饒舌的演唱方式。

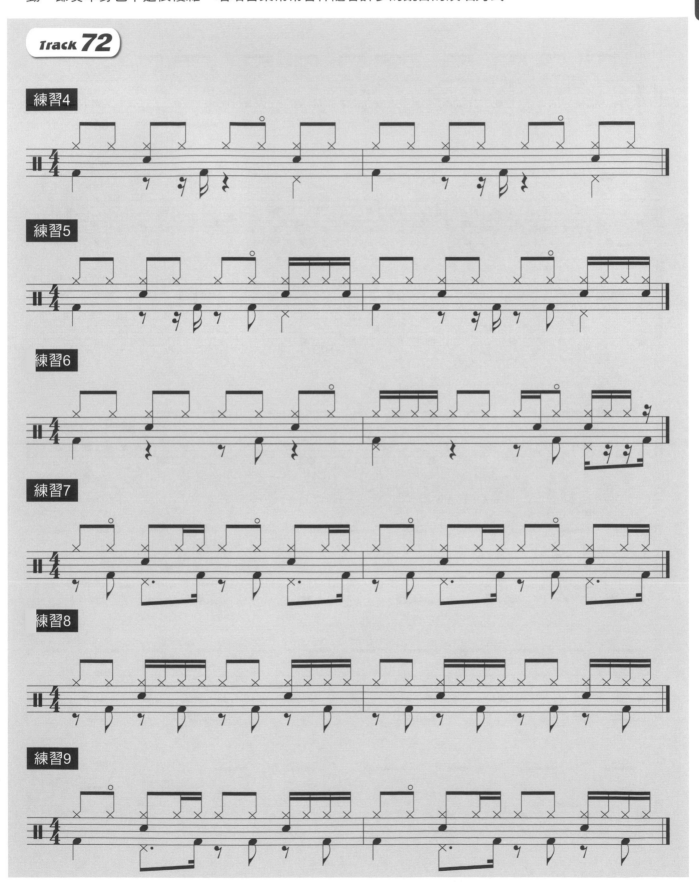

【練習曲】

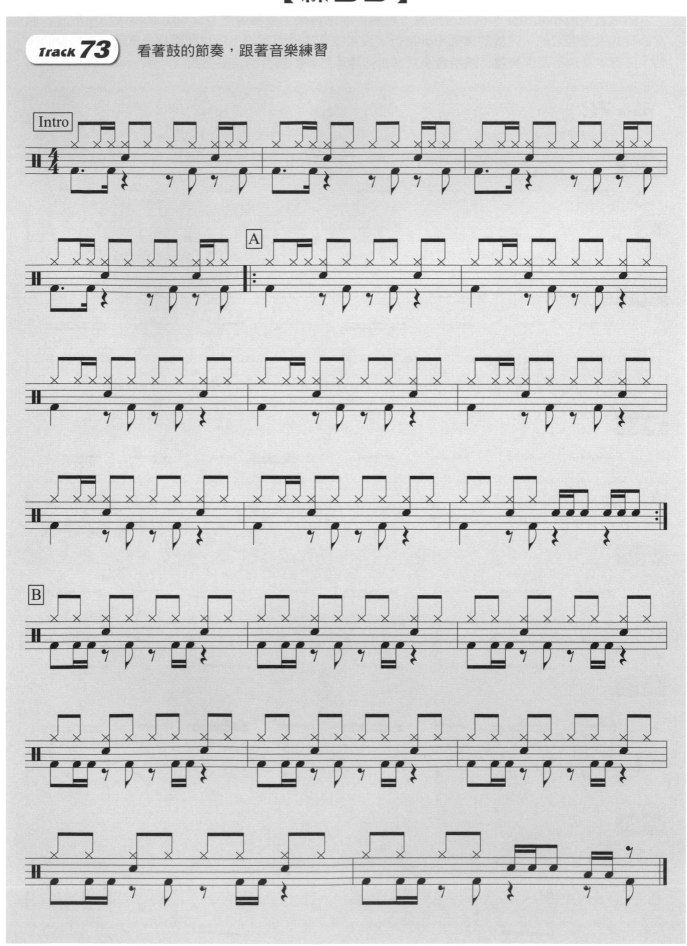

三、迪斯可（Disco）節奏

　　流行於70年代以前，是當時風迷於舞廳的一種音樂舞蹈型式，許多音樂型態都能編成Disco節奏，以十六分音符為主，每拍一下的大鼓和八分音符反拍的HH是這節奏最大特色之一。

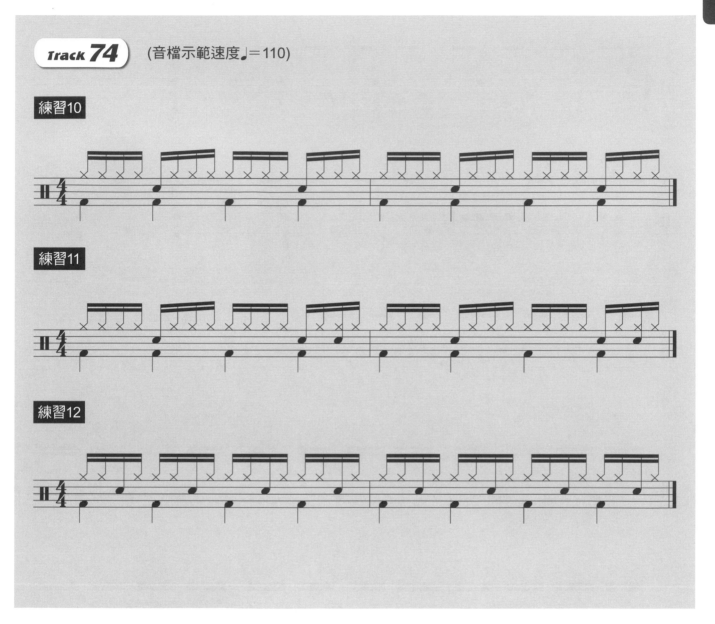

Track 74　(音檔示範速度♩＝110)

練習10

練習11

練習12

【練習曲】

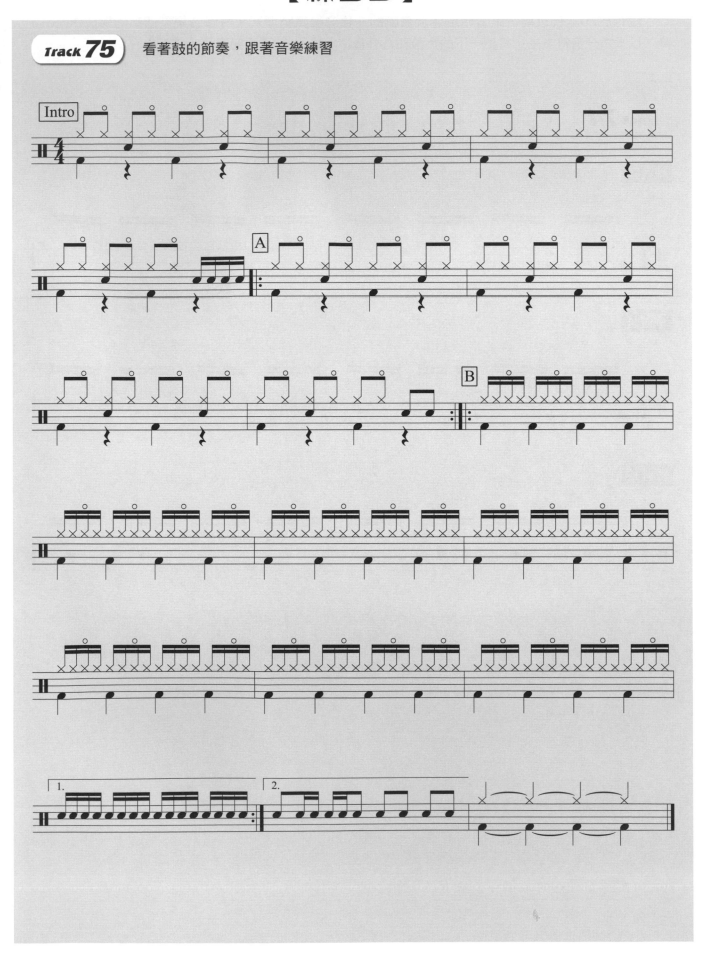

進階視譜

視譜在學習音樂過程中是非常重要的一環,雖然對某些天才音樂家來說,視譜能力並不是必要的條件,但視譜絕對是重要的能力之一,尤其是對於一般的音樂學習者來說,視譜就顯得格外重要,就好像看得懂字就能快速的閱讀、就能快速的吸收知識,並透過文字可以理解和分析所讀到的知識,你也可用文字留下許多記錄,寫下行事曆和日記等等。所以看得懂樂譜是寫譜的第一步,先學會看譜再慢慢的學習寫出音樂的語言,至於寫譜或採譜先不列入本課重點,我們只要先學會「讀」就好了,「寫」的部分就日後待續。若你能快速、準確的讀譜並精準地演奏出來,這就代表有良好的視譜能力了。

先將你所拿到的譜中每個小節在心裡默唱一次,要先看得懂才能打的出來,跟著節拍器放慢速度,先以樂句的方式分出段落,一段一段的練習,再組合所有段落一次奏出,當慢速下打擊沒問題後,再求速度的提昇,千萬不要一開始就將節拍設定的太快,這樣很容易一直打錯而無法前進,所以一開始練習「打的對」比「打的快」來的重要。

進階視譜訓練

可以就你練習的情況適時的增加進度,以每天練習10分鐘為例,你一天只要練習兩個小節就好了,如果您學習到此,相信也有快半年了,本課練習是您之後學習鼓的過程中每天都要練的功課,慢慢突破直至可以一次打出一整個練習,每次皆可打完所有練習為止,當你學習完成後再使用進階教材。

以下五個練習除了訓練視譜外,也可以做為技巧綜合復習、運用,剛開始練習一定要放慢速度開始。

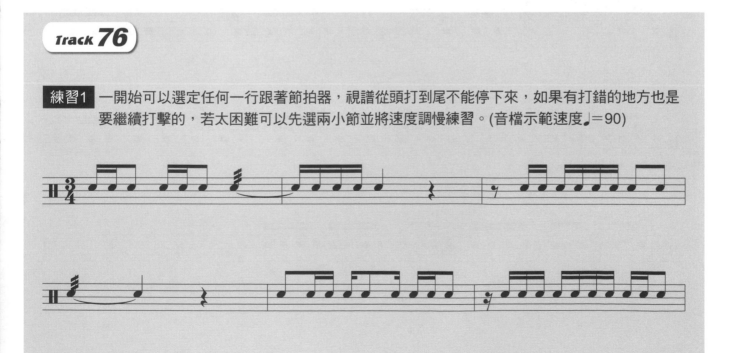

Track **76**

練習1 一開始可以選定任何一行跟著節拍器,視譜從頭打到尾不能停下來,如果有打錯的地方也是要繼續打擊的,若太困難可以先選兩小節並將速度調慢練習。(音檔示範速度♩=90)

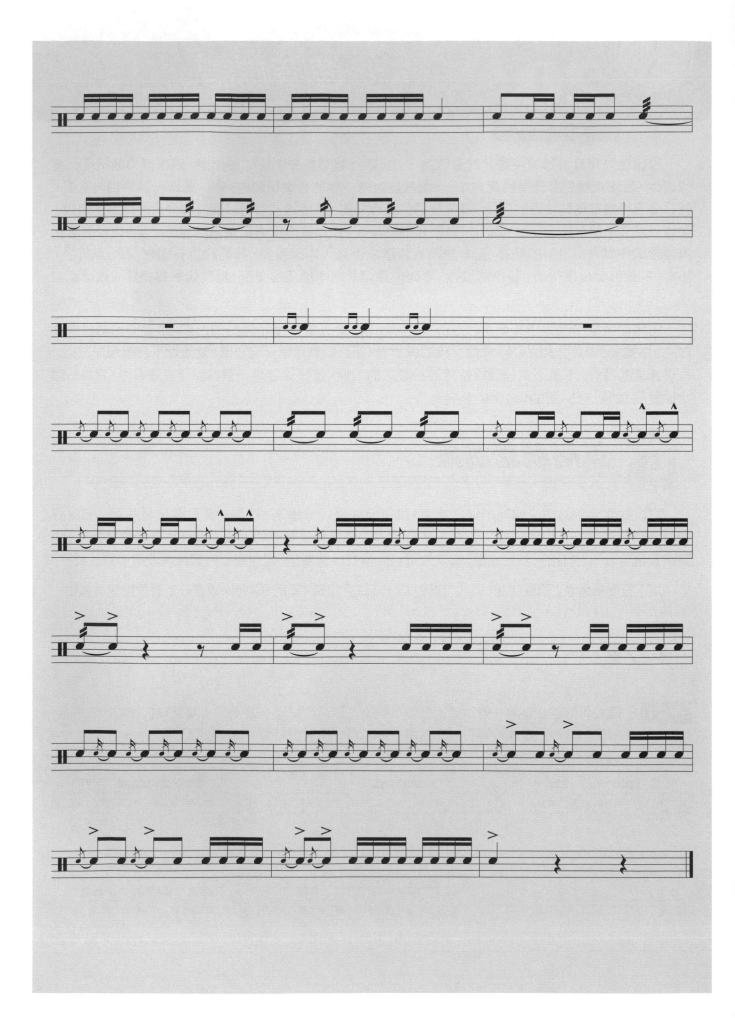

練習2　加強輕重音的完成度，第二行第三小節開始要從最弱的聲音漸漸到達最強的聲音。
(音檔示範速度♩＝110)

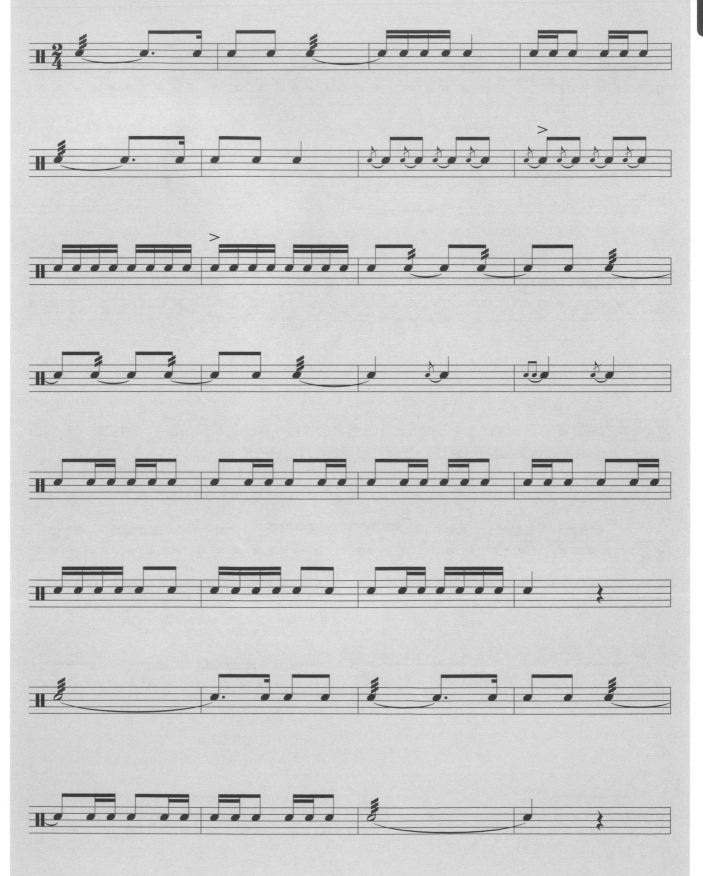

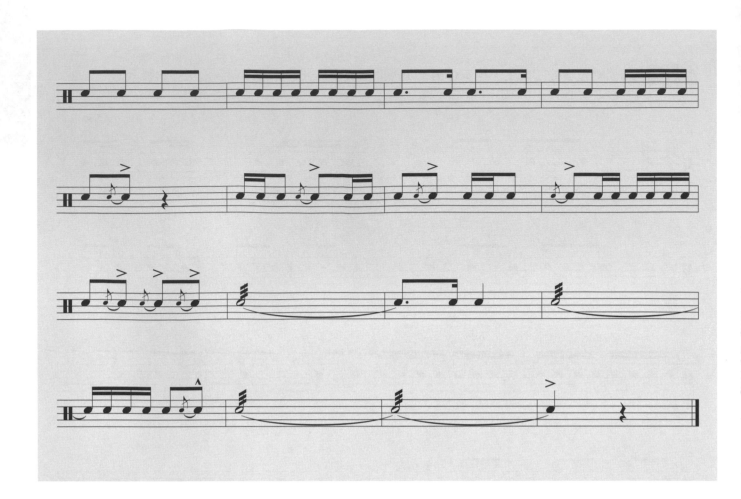

練習3 本練習增加了十連音、十三連音和十五連音的練習，需要跟著節拍器平均用雙擊法打擊連音，注意要跟著節拍平均打點，不要碰到連音速度就變快了。

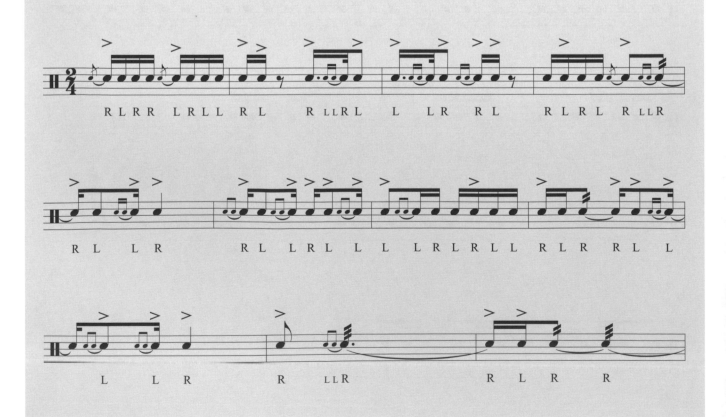

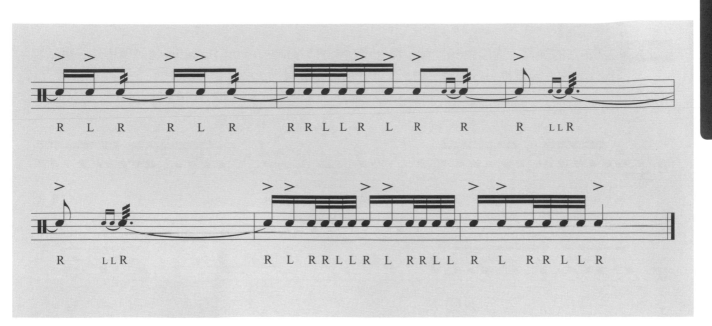

練習4　此為6/8拍的練習，但音符號看起來很多，所以建議練習時先從速度80開始，順利打完時再加上速度。(音檔示範速度♩＝110)

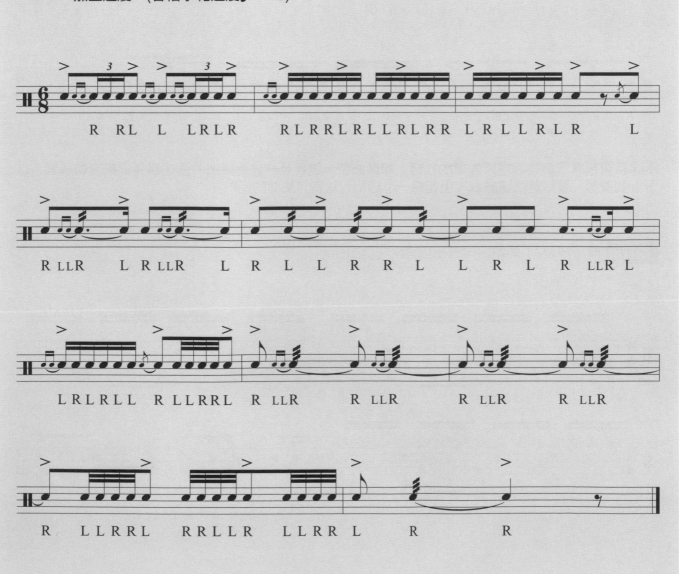

練習5 為6/8拍的練習，速度由60開始，需注意在第三小節時有Flam Paradiddle的運棒法，也請特別注意左右手及每一行練習上方之文字提醒，可以更深入的練習。

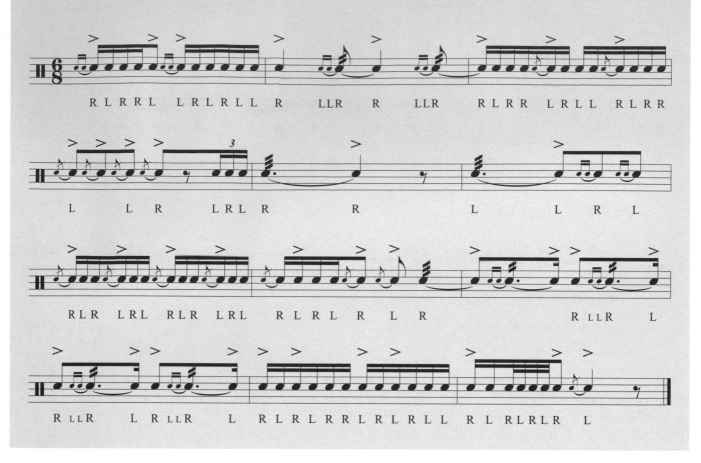

本課練習包含了前幾課裡所教學的技巧，如裝飾音、連音及一些運棒法，這些都是很重要的練習。以上五個練習，雖然是視譜練習，但是每一小節都可以當作樂曲的過門。

練習6 將【練習2】的第四、五小節應用在過門

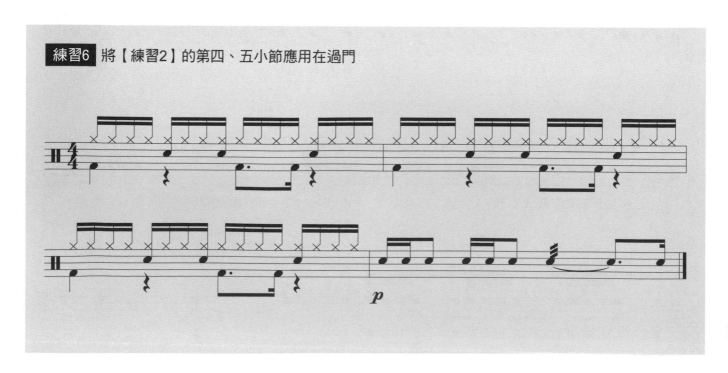

變化節拍的訓練

　　在一般學習爵士鼓的過程中，三拍、四拍的節奏是最常見的音樂節拍組合。當然一般的音樂在曲式及編曲上大多是以三拍和四拍為主，所以這類的拍子大家也較為熟悉。以一個4/4拍的音樂型態為例，「4/4拍」就是以四分音符為一拍，一個小節有四拍。假如有四小節的樂句，那就共有十六拍在中間，那試想我們是否可以把這十六拍分為「五拍+五拍+六拍」呢？或是「三拍+三拍+五拍+五拍」呢？答案是肯定的，在完整的樂句中，小節線似乎只是個參考，整首曲子的節奏會因為小節線的變動而造成很不一樣的律動和有不同的樂句。

　　本課讓大家進階練習五拍及七拍的節奏，以及不同變化拍子的組合應用。

 ## 五拍節奏

五拍節奏的基本打點

　　先了解五拍的節奏打法，將節拍器設定成五拍的節拍，再將五拍節奏分為「三比二」或「二比三」和「五拍」的感覺來練習。以下五拍練習的算拍方式為「1拍2拍3拍4拍5拍」，第二小節後以此類推算拍，每一次練習從第一小節打到第八小節完，然後持續練習一小節五拍的感覺。

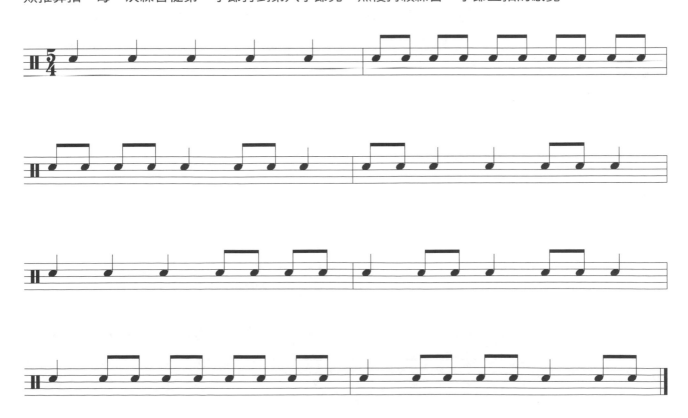

五拍節奏練習

　　以下練習為五拍的節奏，由簡單到複雜。從【練習1】開始練習，重點要放在拍子上，因為容易會不知不覺失去五拍子的規則，而變打成四拍或三拍，請特別注意。

　　【練習1】~【練習5】算拍方式「12345、22345……」，【練習6】~【練習12】後可算「1拍2拍3拍4拍5拍」。

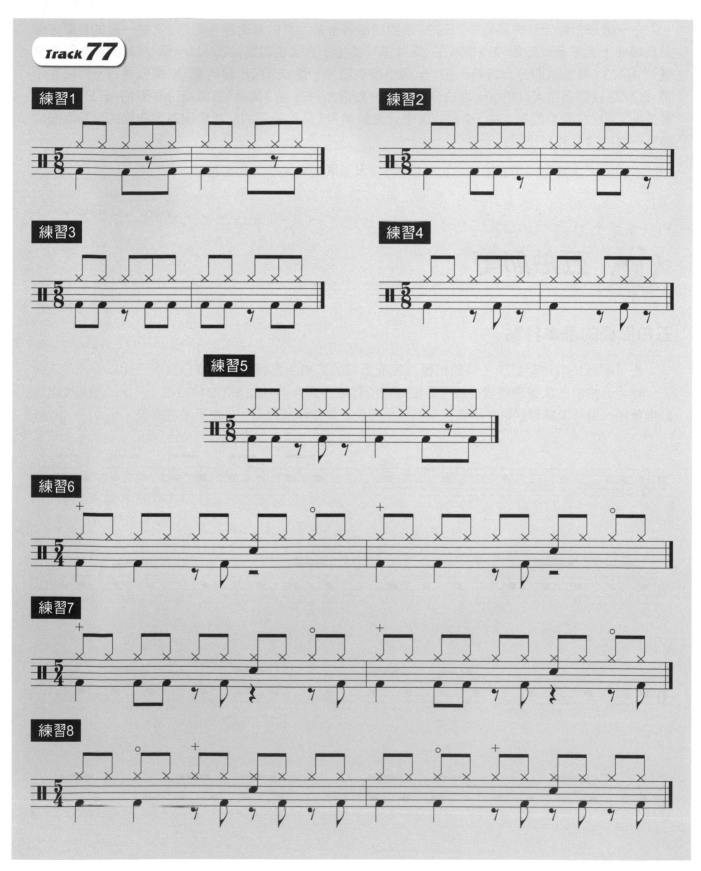

練習9

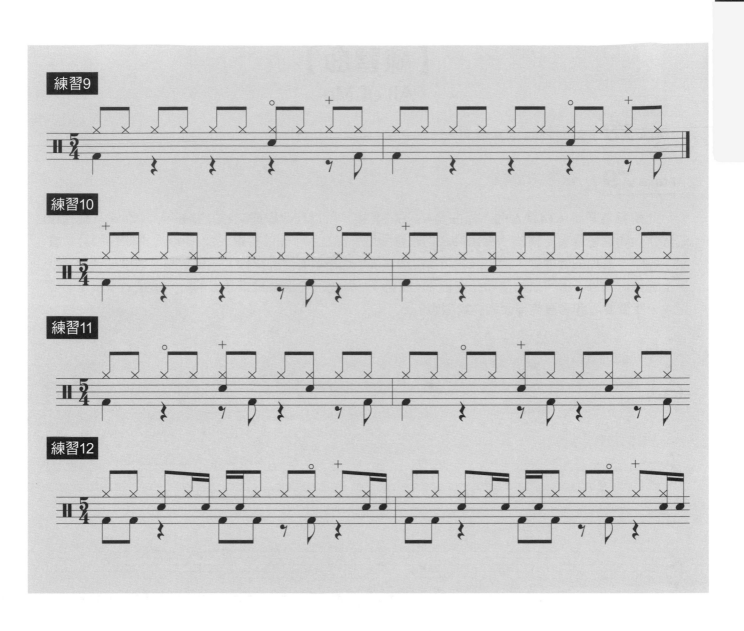

練習10

練習11

練習12

隨堂筆記
~memo~

【練習曲】
All of Me

Track 78 跟著鼓的節奏練習

Track 79 跟著音樂練習

　　此練習為爵士風格練習曲，原曲是4/4拍的音樂，所以在改編成5/4拍的編曲時，需注意旋律線的變化，剛開始練習只需右手做出Jazz的感覺即可，當右手不斷的打擊Jazz Beat，而眼睛和耳朵看順、聽順了五拍的旋律線，大小鼓就可自由加入了。切記要看著旋律線，這是重點，如果在練習時除了上述都做到外，還可以再聽和弦進行那就更好了。切勿完全照著鼓譜寫出的打，這是效率最差的練習，一定要聽著和看著旋律及和弦練習哦！

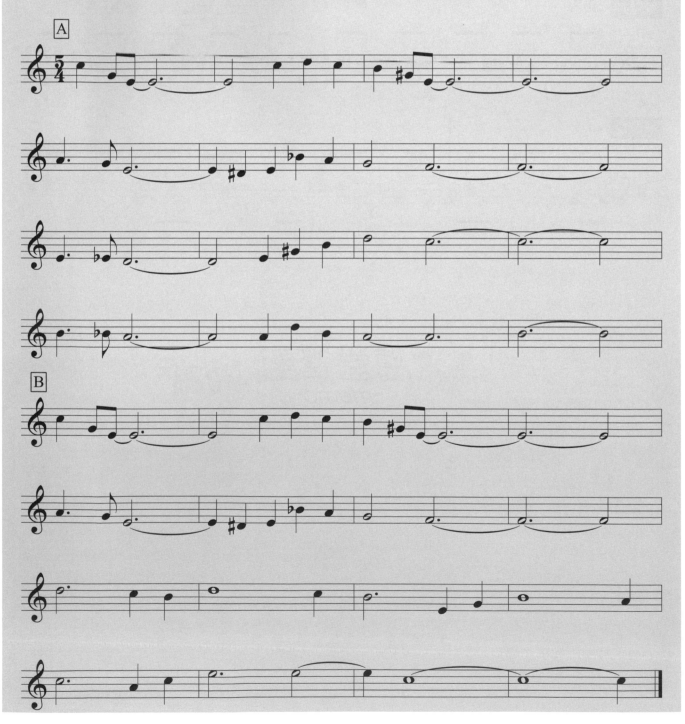

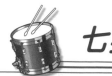

七拍節奏

　　了解七拍的節奏打法，將節拍器設定為七拍子的節拍，節拍器的重音設定為第一拍，再將節奏分為「三比四」或「四比三」和「七拍子」的感覺練習。

七拍節奏的基本打點

　　此練習為七拍的視譜打擊練習，算拍方式為「1拍2拍3拍4拍5拍6拍7拍」，第二小節後以此類推算拍，每一次練習從第一小節打到第十二小節，持續練習一小節七拍的感覺。

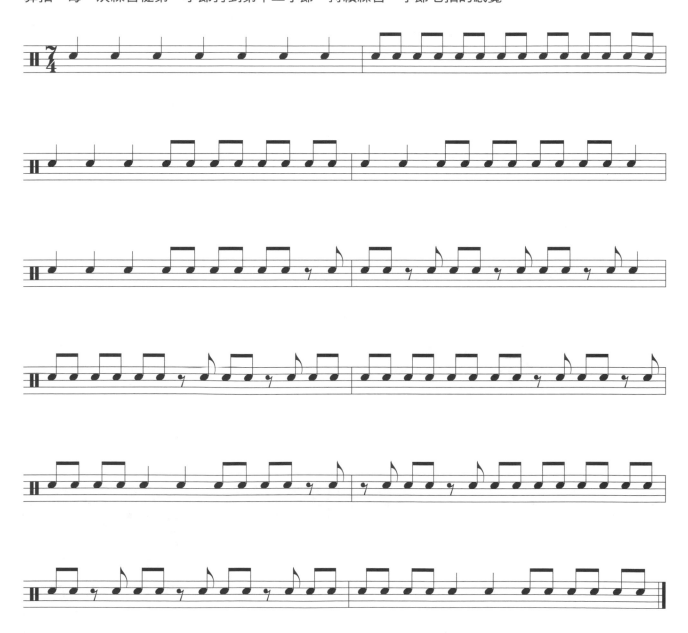

七拍節奏的練習

以下為七拍的節奏練習，由簡單到複雜。從第一個開始練習，重點要放在拍子上，練習時盡量避免失去七拍子的規則，算拍方式為「1234567、2234567⋯⋯」，或是可算「1拍2拍3拍4拍5拍6拍7拍」。七拍子算法常常也分為「3拍+4拍」或「4拍+3拍」。

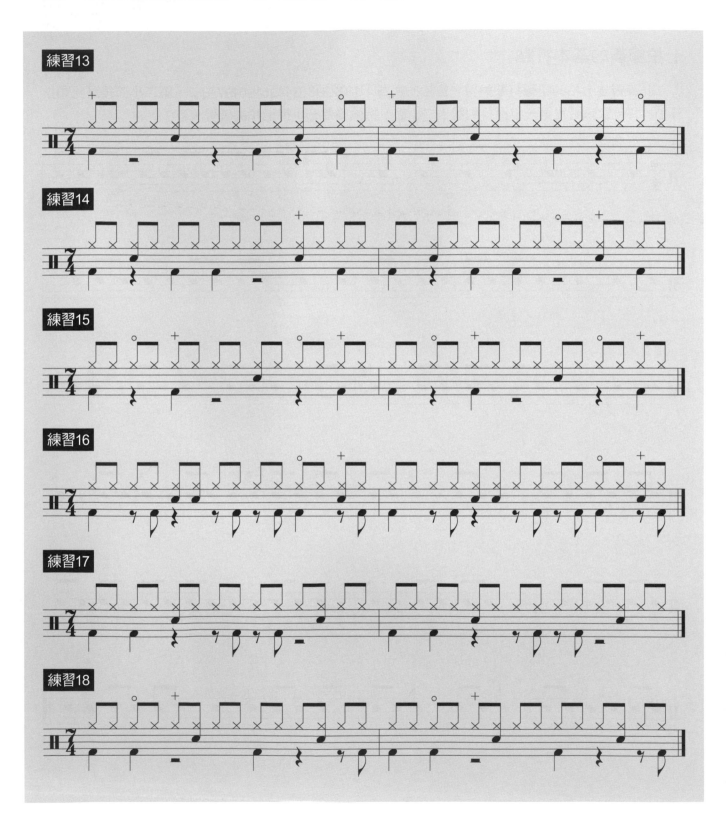

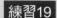

當各別練習完成後，你可自行應用於4/4拍多個小節去區分節拍，以創造出不同的感覺。

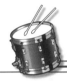

不同節奏的綜合應用

一、2/4拍、3/4拍和4/4拍

皆以四分音符為一拍，每小節二拍（2/4）、三拍（3/4）、四拍（4/4）的組合應用，以第一行為例，拍子依序應算成「1234、12、1234、123」。

二、4/4拍與7/8拍

　　四分音符為一拍，每小節四拍（4/4）與以八分音符為一拍，每小節七拍（7/8）的組合應用。在一般歌曲演奏中很少見，只是特別練習心中對拍子的自由度而練習，這可讓你跳脫永遠只是4/4拍或3/4的打擊，另外也可以嘗試不同的算拍方式。

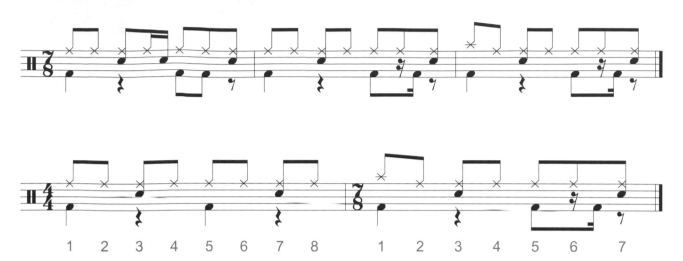

三、4/4拍、3/8拍與7/8拍

　　將前一個應用多加入以八分音符為一拍，每小節三拍的3/8拍。此二行的算拍方式，是用八分音符為基礎來算拍，「1234567、123、1234567、1234567、123、12345678」完成六小節算拍。

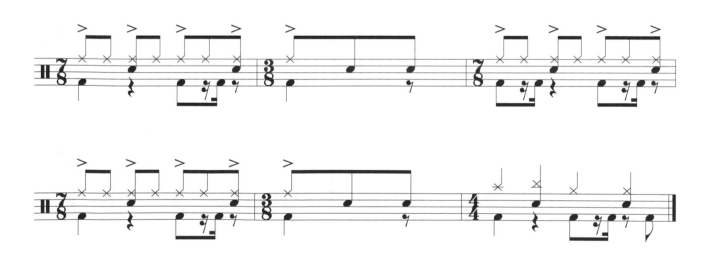

進階打擊法的應用

　　本課是以重音來區分節奏的律動,有點類似前課所提的變化拍子的節奏,但思考方式有點不太一樣。你可以利用各種拍子的模式去思考,當區分出有何不同時,就可以運用在完整的拍子去當過門練習或節奏練習使用。

 ## 進階打擊法的應用

　　了解以下Group1~5的規則後,實際應用在打擊概念上,超越傳統的小節限制規則,以樂句的方式來看節奏,樂句的長短不受小節的限制,可以在有限的空間和時間中,創造出更多無限的可能,不受限制於規格的分割方式。

Group 1：以每小節的第一個點為重音並單擊擊出,再加上雙擊就為重音所分割的樂句方式。

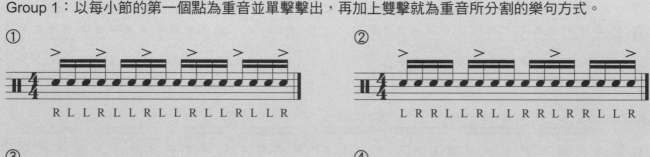

Group 2：以每小節的前二個點為重音並使用單擊、雙擊來分割樂句。

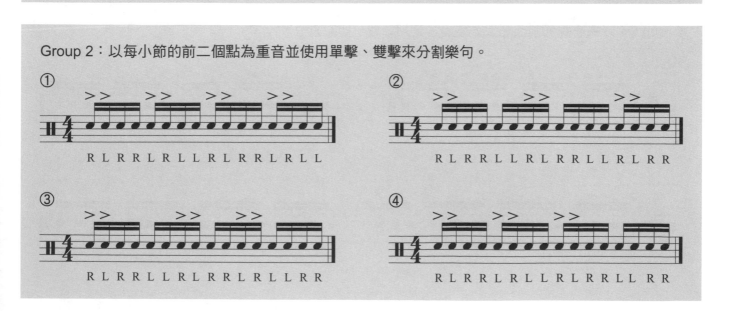

Group 3：以每小節的前三個點為重音並使用單擊、雙擊來分割樂句。

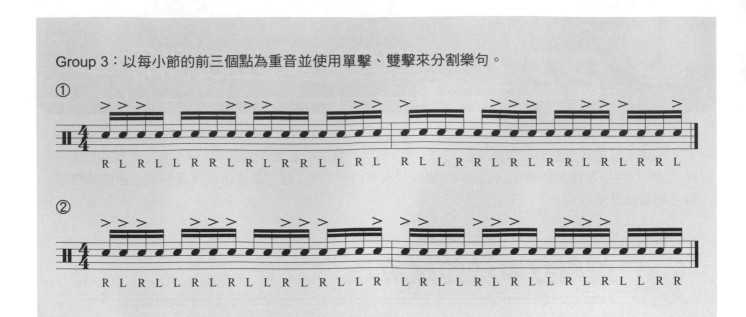

Group 4：以每小節的前四個點為重音並使用單擊、雙擊來分割樂句。

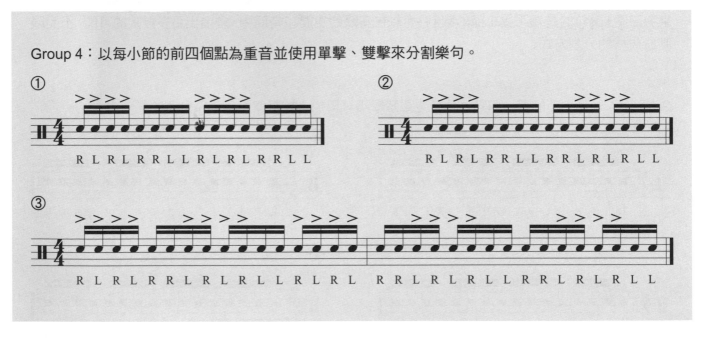

Group 5：以每小節的前五個點為重音並使用單擊、雙擊來分割樂句。

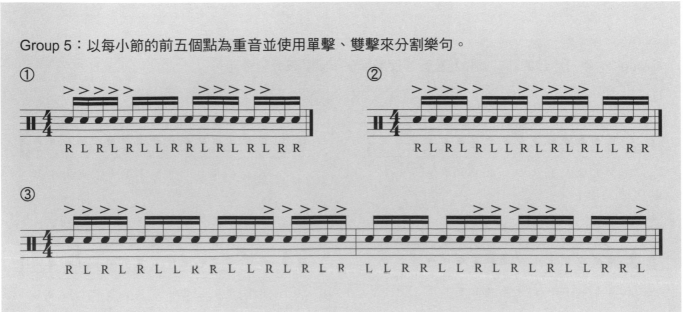

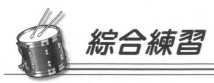

綜合練習

以下三個練習為Group手法的實際應用，其中第四小節過門都是使用本課的練習手法，過門時可將小鼓重音位置移動至各個不同的中鼓上做過門練習。

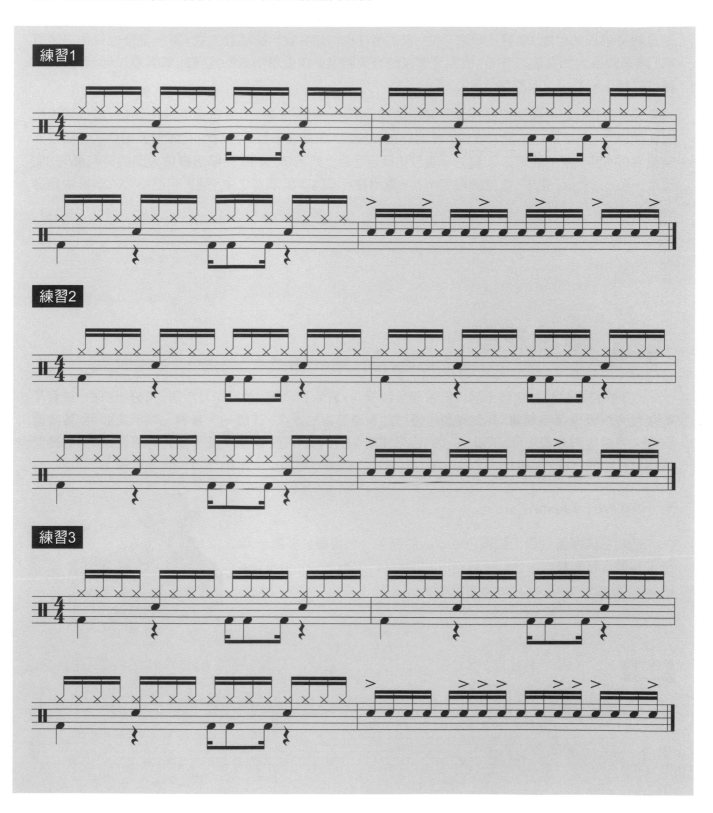

知名鼓手的樂句

　　了解世界上爵士鼓大師打法是很重要的，學習別人的手法和演奏方式是音樂學習的過程之一，而不是終身追尋的目標。就好比唱歌來說，模仿者在模仿知名歌手的唱歌方式，再怎麼像也只是很像原唱，娛樂效果大於實值的演唱，因為大家在聽音樂時還是接受原唱者所詮釋的演唱方式，除非能加入自己的特色和感情重新詮釋首歌。

　　你可以自行思考與決定是想當一個模仿者，還是一個創作者，但是很重要的一點是，當一個模仿者在揣摩時，必定會在學習中得到許多的經驗和技巧。雖然在學習的過程中吸取別人成功的經驗是非常重要的，但千萬不要走火入魔的一直模仿而忘了自己的想法。本課列舉出幾位大師的經典樂句，您可以一個一個好好完成，並於練習完成後，應用在自己的實際演奏之中，融入自己平常的演奏中是最為重要的。

綜合練習

　　以下擷取了幾位知名爵士鼓大師較簡單的樂句，首先了解大師的用句及手法，再分析節拍，確實了解後就可以降低速度練習，熟練後再慢慢增加到原節奏的速度。建議一天練習一種手法即可，要練習到多少完成度與練習後可以吸收多少內容就得看個人的資質了，但是千萬不要死背練習，請好好練習並體會其中的奧妙，加油！

一、Harvey Mason

　　是知名美國當代爵士樂團Fourplay的鼓手。他曾與許多爵士音樂家和融合音樂藝術家合作，包括Bob James、Chick Corea、The Brecker Brothers、Lee Ritenour等大師。

圖片來源goo.gl/Awj9Yh

練習1

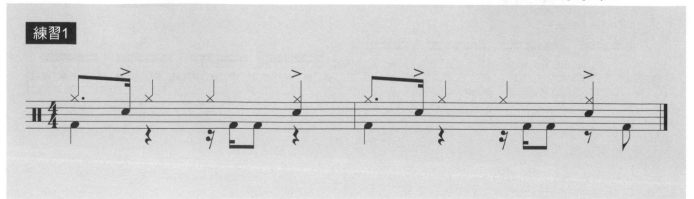

二、David Garibaldi

出生在美國奧克蘭，他從小就在鼓藝方面非常有天分，在10歲時，他的父母給他買了他的第一套鼓，在高中17歲時，就開始了職業鼓手生涯，他是當代最有影響力的鼓手之一，他常出現在各種演藝聽和現場音樂會的演出，包括電視和電影作品。

圖片來源goo.gl/9sXSB5

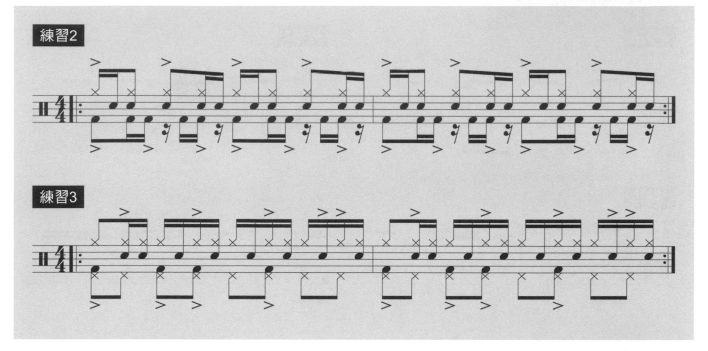

三、Dennis Chambers

是美國知名的鼓手，他擅長爵士融合樂、放克和拉丁音樂，音樂結合的表現最為優秀，快速的三連音及六連音手腳並用的打擊方法是他的音樂風格特色。

圖片來源goo.gl/MKrtaV

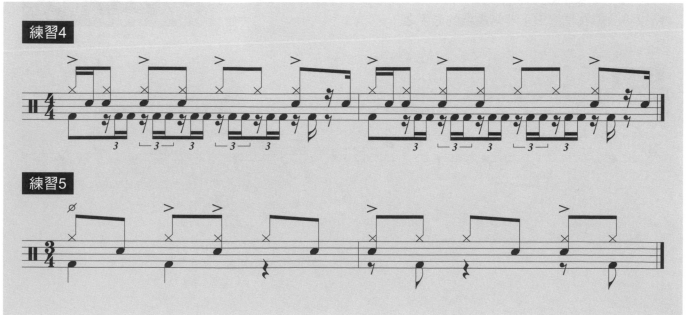

四、Dave Weckl

Dave Weckl在很知名的「奇歌利亞樂團」待了七年之久，在學期間主修爵士音樂的研究，是位全方位的鼓手，不僅會打鼓也會自己作曲，也發行自己的專輯。他錄製過很多的唱片在音樂圈裡發光發熱，也發行了一系列的教學錄影帶，也是許多知名的品牌代言人。

圖片來源goo.gl/qsmR8Z

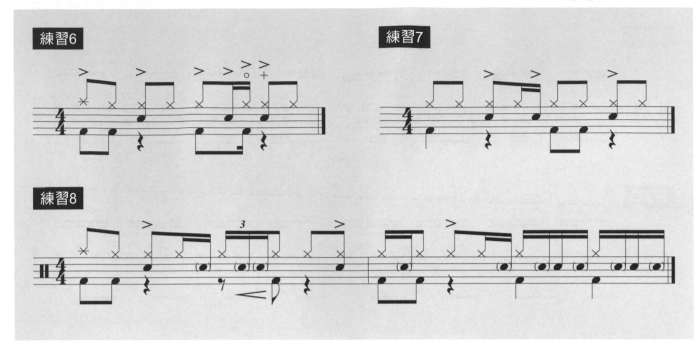

五、Max Roach（Latin Jazz）

是位美國爵士鼓樂手，也是一位作曲家，活躍於60年代至90年代，他一生在不斷的研究打擊風格的融合與變化，以及留給後代音樂知識。今天在爵士鼓演奏上很常見的手法，很多都是他的貢獻，所以被公認為是歷史上非常重要的鼓手之一。

圖片來源goo.gl/tLXWBf

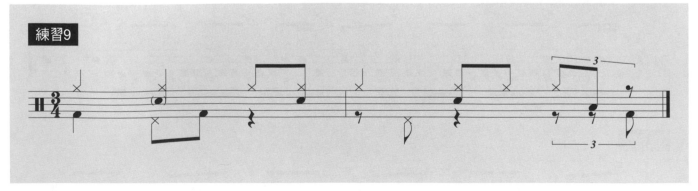

即興演奏初級概念

即興演奏為樂手在演奏時隨性、自由地打擊,也就是一般常講的Solo,是一種沒有限制、沒有規則的打法,可以展現出個人技巧和音樂詮釋的方式,但是即興絕對不是亂打一通。在學習爵士鼓的過程中,有許多學習的方式和觀念,也會有很多技法、招式。所以當在即興演奏時,你內心最終的感覺就是享受在音樂裡,讓身體自然奏出想奏的節奏。

而另外一種即興演奏方式為「有部份限制」的演奏方式,如在爵士樂最常見的四小節或八小節即興演奏,會在固定的時間限制裡完成你的即興演奏,當然在這限制的空間中,你可發揮許多演奏的感覺與想法,而在樂句段落結束後再回到原來的音樂中。

 ## 進階打擊法的應用

步驟1:以四個小節為例不斷循環練習

步驟2:以八個小節為例不斷循環練習

步驟3:進入步驟4前先有一主題

步驟4:以十六個小節為例不斷循環練習

步驟5:綜合練習

以下小節除了有音符的幾個點要打出來之外 ,其它空白處可以自由發揮,可以演奏之前所學的所有技巧,或是你記得的所有樂句,音符必須在您即興之中演奏出來。

四小節即興

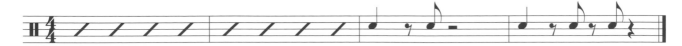

八小節的即興

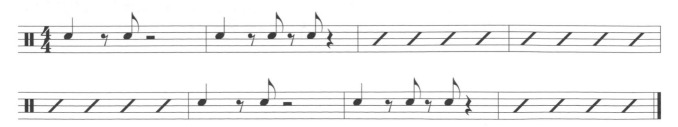

主題

十六小節即興（承接步驟3的主題去發展）

可利用問與答的概念，問一句、答一句，使用你的想像力透過爵士鼓說話和唱歌，一個兩小節的問、答句，或為四小節的問、答句，盡量打擊出有相關聯性、流暢的樂句，這是必須不斷循環練習才能有較好的成果。

即興演奏的練習是沒有完成的一天，好還可以更好，你可以以自己為目標，一次又一次的突破，就好像登山一樣，愈來愈高、愈來愈有成就，加油！

綜合練習

綜合你之前所有練習的技巧，任意的擊出你想要打的節奏。所謂Open Solo（開放式的即興演奏）即是指沒有速度和小節也沒有演奏時間的限制，只有你一人隨著心中的感覺起伏來演奏你在那瞬間當下想要演奏的東西，可以延續之前音樂留下的東西也可以全新創造出一種音樂型態，當你想結束時，再用過門的手法，將其它樂手帶進曲子的開頭，然後一起演奏音樂至結束。

結語

DRUM SETS

　　首先恭喜你練習完此本爵士鼓教材，相信你在這學習的過程中，一定得到很多的樂趣。當然要完全消化這些內容進而舉一反三是需要一段時間的，學習完成本教材就像在心中種下了顆學習爵士鼓的種子，日後只需慢慢發芽，而在長大的過程中，是需要主人細心呵護照顧的，尋找一位良師益友就是像為種子找一個照顧它的主人，如果不小心長歪了，可以適時的扶正，而自己不斷的體會、練習，就像是為種子澆水一般。音樂是沒有對錯的，創新一定是音樂進步最大的動力，所以也許在練習的過程中，你會有自己的想法和練習方法，或是對音樂有不同的認知和感覺，不要怕勇敢的嘗試，也歡迎意見交流與指教。

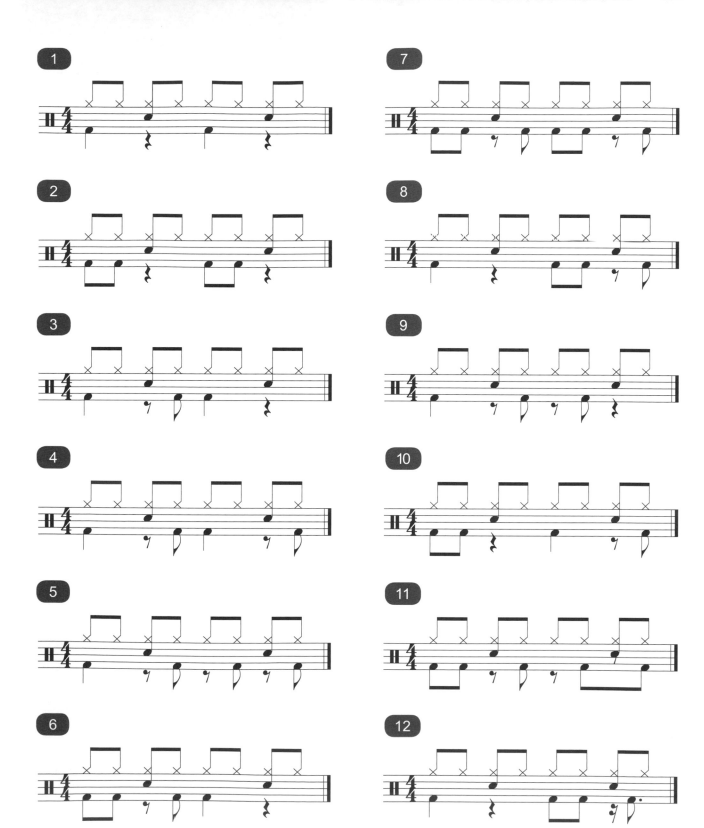

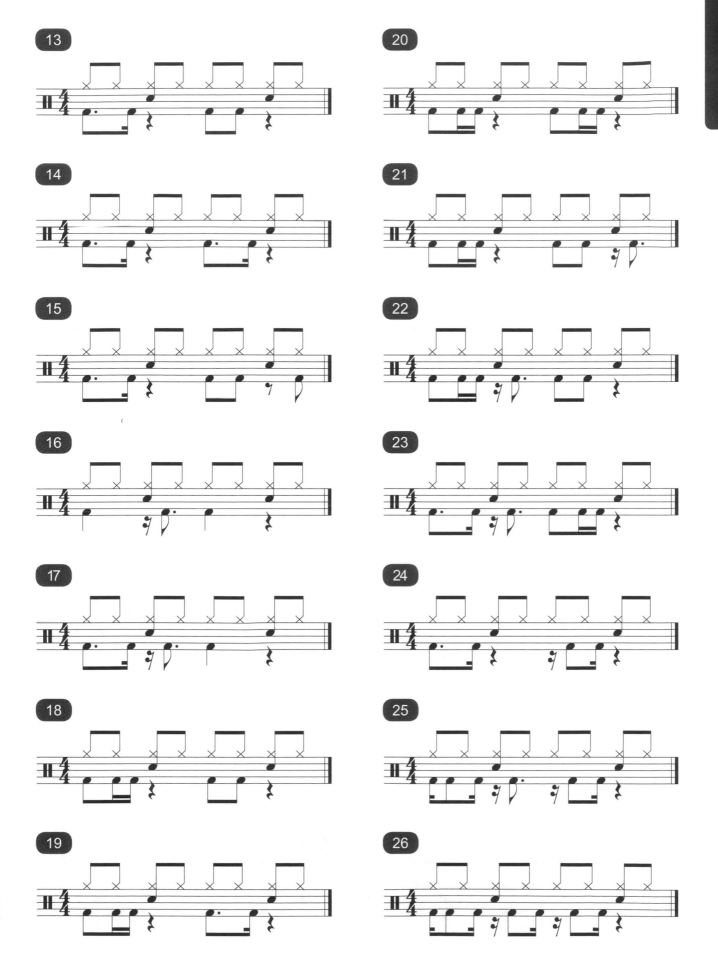

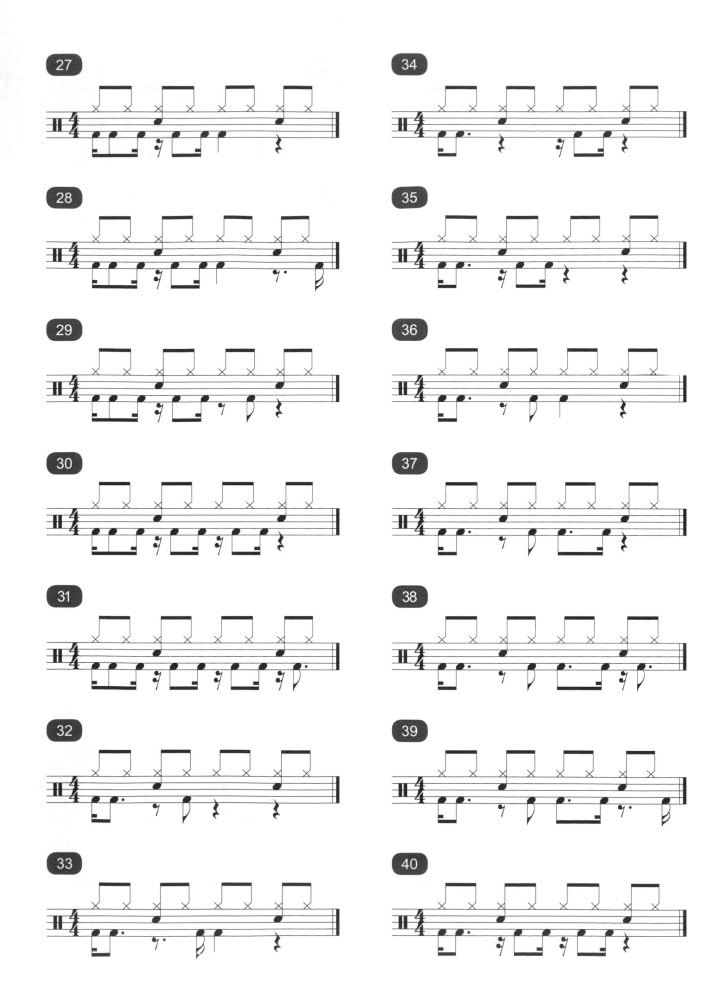

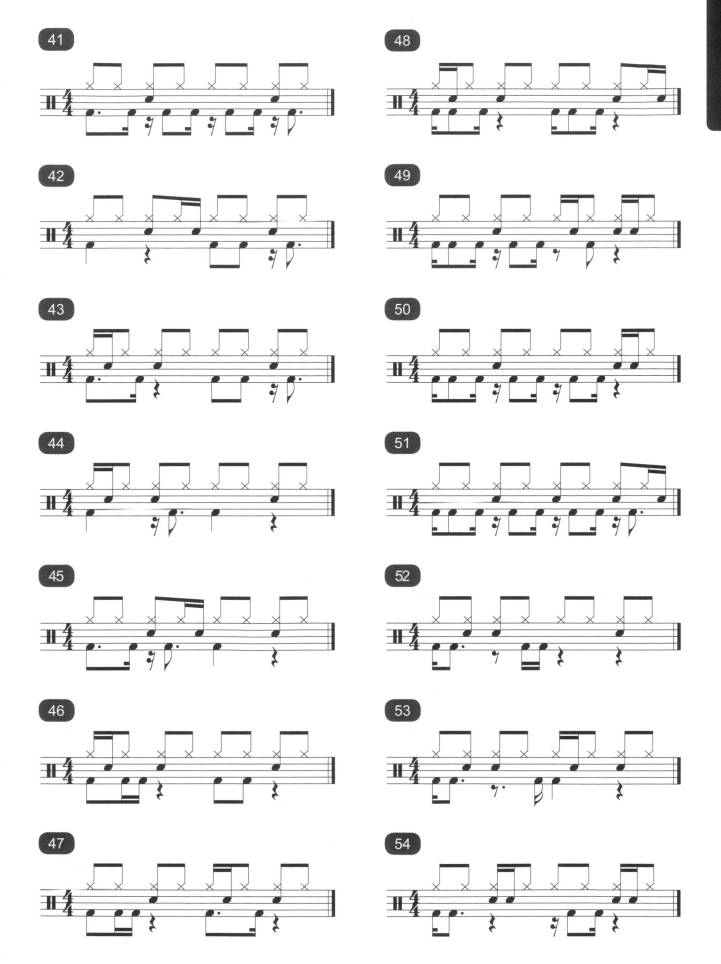

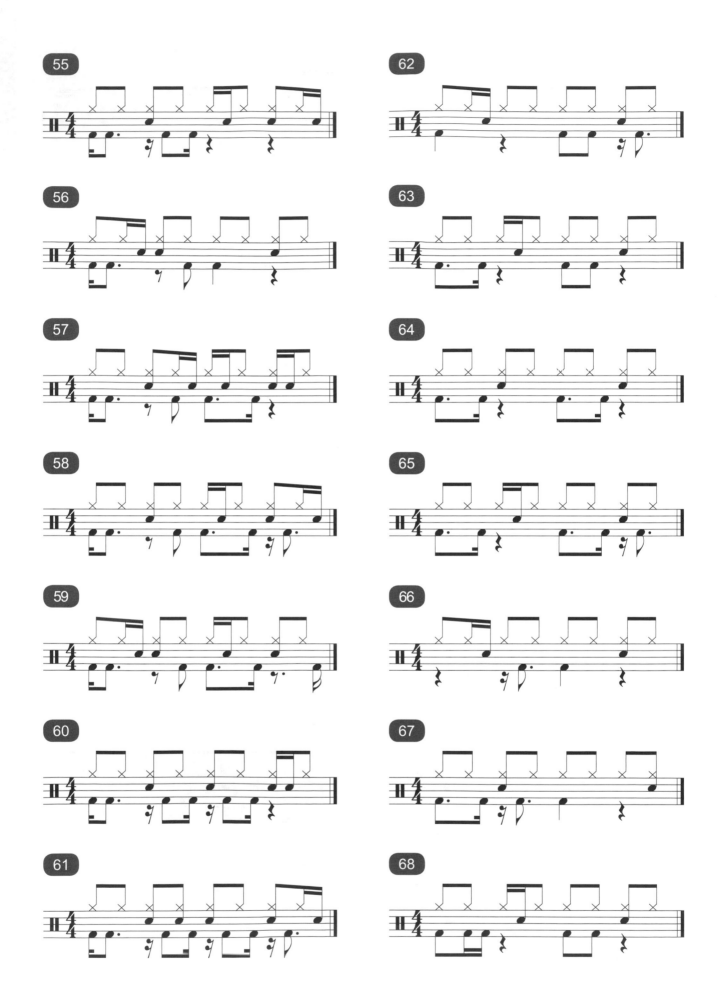

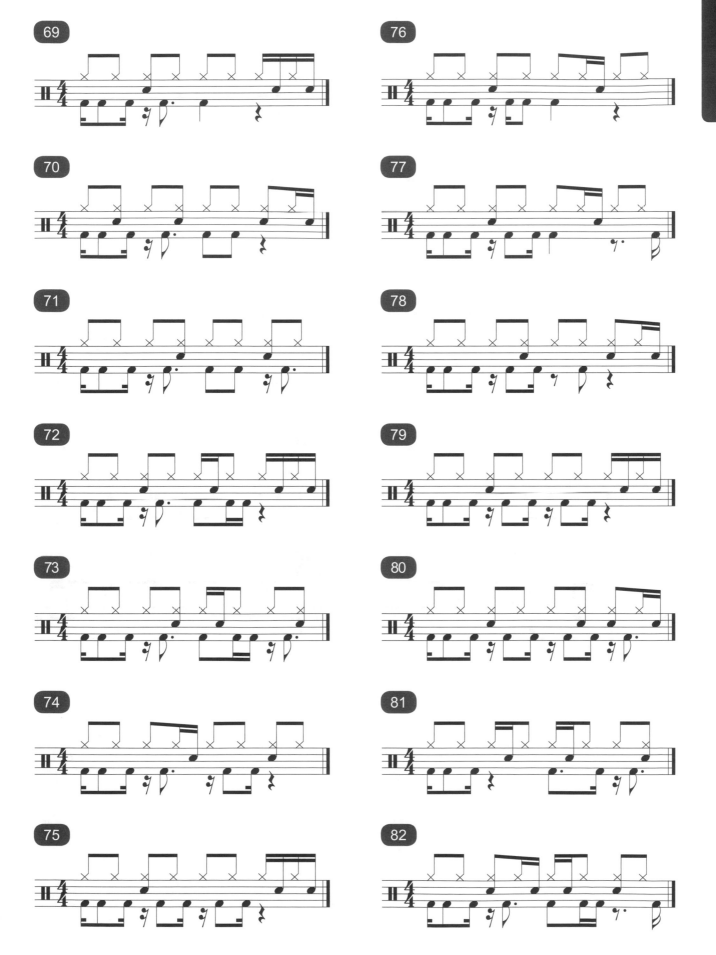

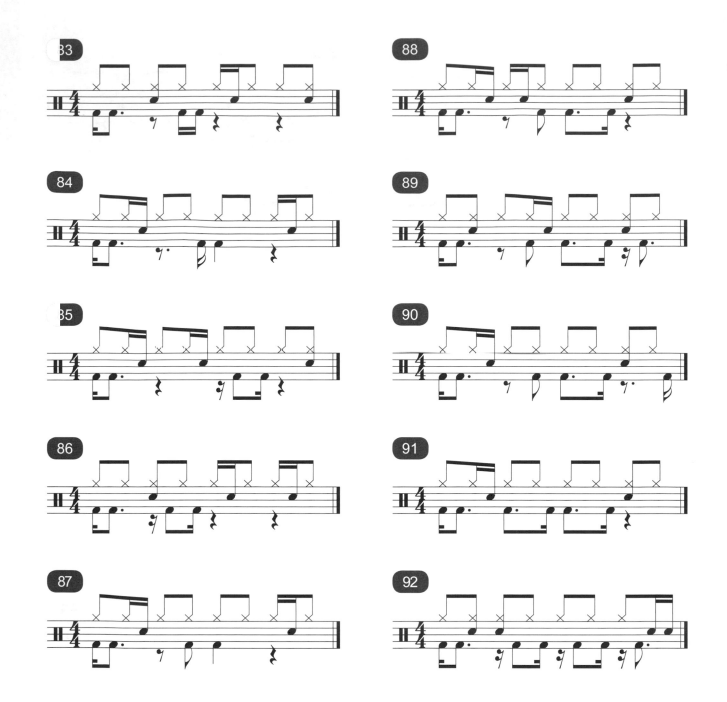

完全入門系列叢書

輕鬆入門24課　樂器一學就會！

▷ 24課由淺入深的學習　　▷ 內容紮實，簡單易懂　　▷ 詳盡的教學內容

烏克麗麗完全入門24課
陳建廷 編著
內附影音教學QR Code
每本定價：360元

陶笛 完全入門24課
陳若儀 編著
內附教學DVD&MP3
每本定價：360元

木箱鼓 完全入門24課
吳岱育 編著
內附影音教學QR Code
每本定價：360元

薩克斯風 完全入門24課
鄭瑞賢 編著
內附影音教學QR Code
每本定價：500元

豎笛 完全入門24課
林姿均 編著
內附影音教學QR Code
每本定價：400元

長笛 完全入門24課
洪敬婷 編著
內附影音教學QR Code
每本定價：400元

節奏吉他 完全入門24課
顏鴻文 編著
內附影音教學QR Code
每本定價：400元

電吉他 完全入門24課
劉旭明 編著
內附影音教學QR Code
每本定價：400元

爵士吉他 完全入門24課
劉旭明 編著
內附影音教學QR Code
每本定價：400元

電貝士 完全入門24課
范漢威 編著
內附影音教學QR Code
每本定價：400元

爵士鼓 完全入門24課
方翊瑋 編著
內附影音教學QR Code
每本定價：400元

爵士鼓
完全入門24課

編著	方翊瑋
美術設計	陳以琁、呂欣純
封面設計	陳以琁、范韶芸、呂欣純
電腦製譜	林仁斌
譜面輸出	林仁斌
文字校對	陳珈云
錄音混音	麥書（Vision Quest Media Studio）
編曲演奏	方翊瑋
影像處理	鄭英龍、鄭安惠

出版	麥書國際文化事業有限公司 Vision Quest Publisihing International Co., Ltd
發行	麥書國際文化事業有限公司
地址	10647 台北市羅斯福路三段325號4F-2 4F-2, No.325, Sec. 3, Roosevelt Rd., Da'an Dist., Taipei City 106, Taiwan (R.O.C.)
電話	886-2-23636166・886-2-23659859
傳真	886-2-23627353

http://www.musicmusic.com.tw

E-mail：vision.quest@msa.hinet.net

中華民國113年3月 二版